DESIGN 23
SERIES

SKETCH 5,000 CUT
ILLUSTRATION 03
약화 5,000 컷 03

미술도서연구회 편

도서
출판 오람

○ 차 례

인물

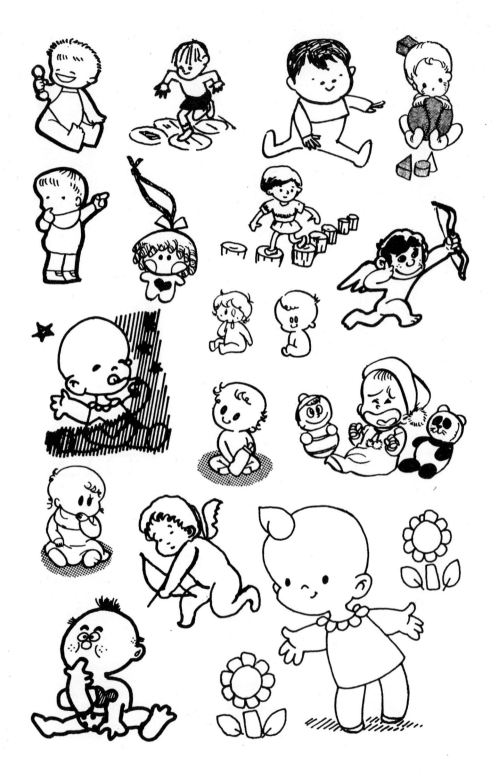

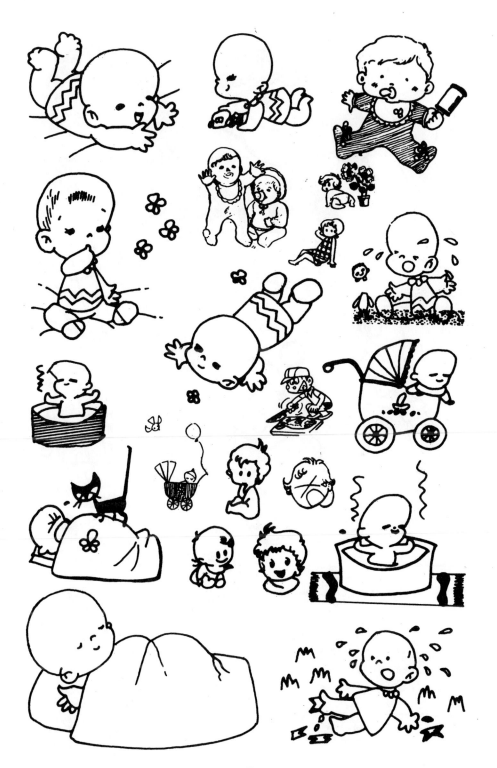

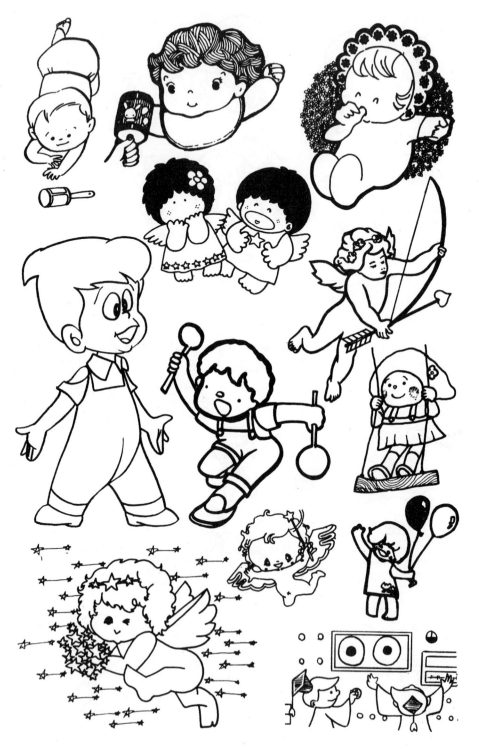

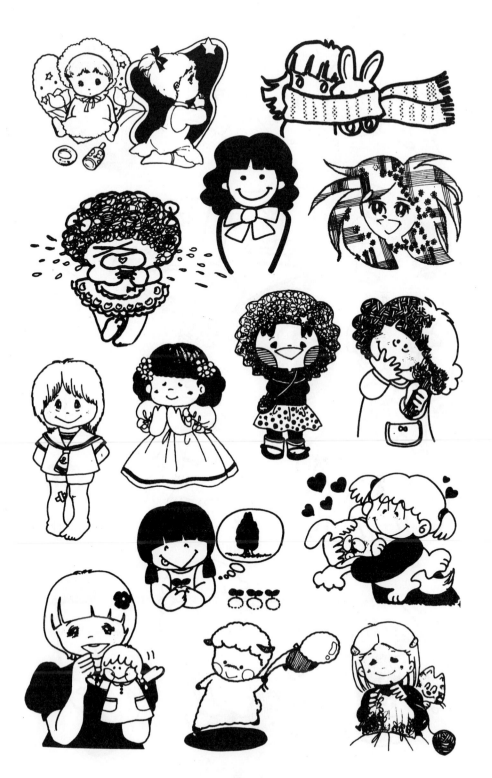

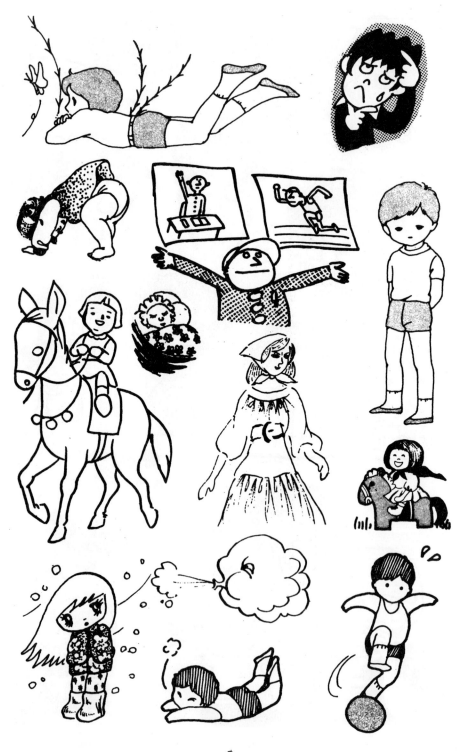

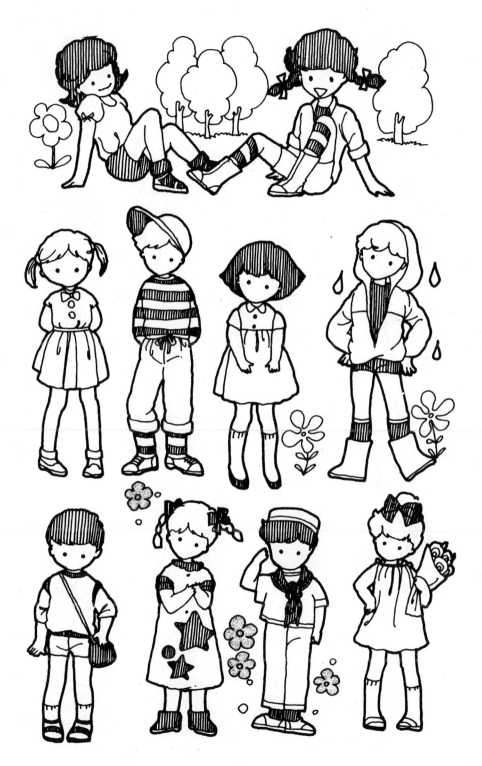

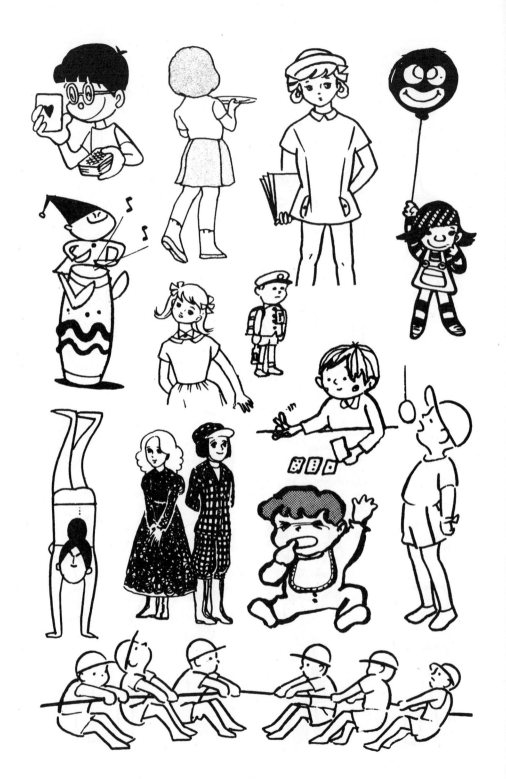

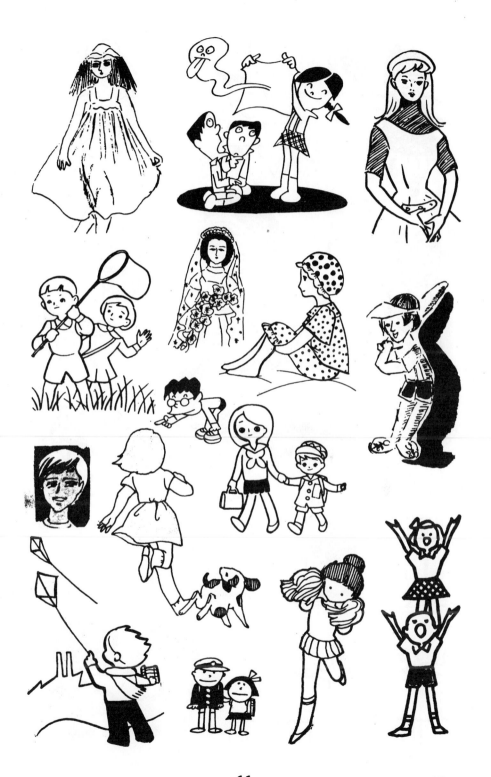

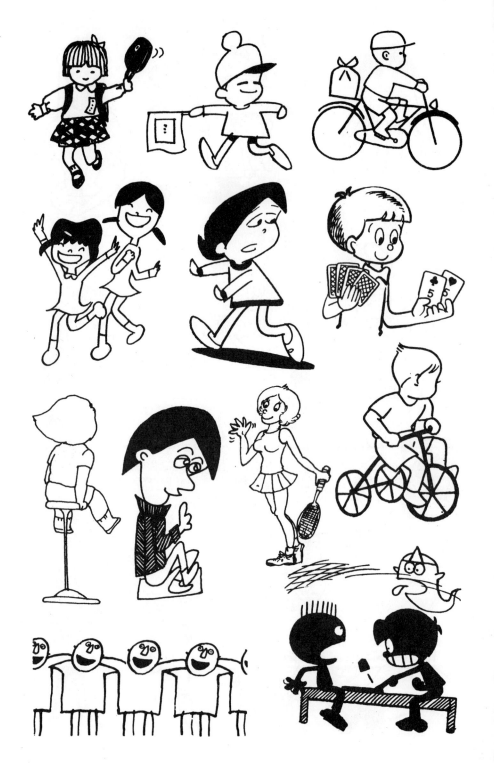

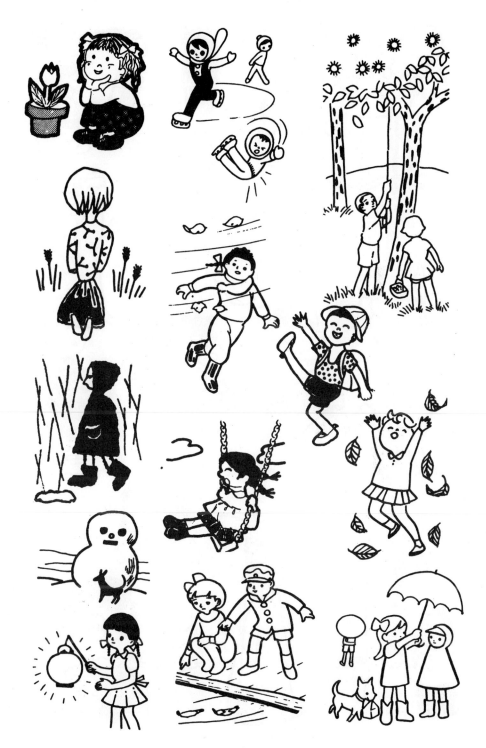

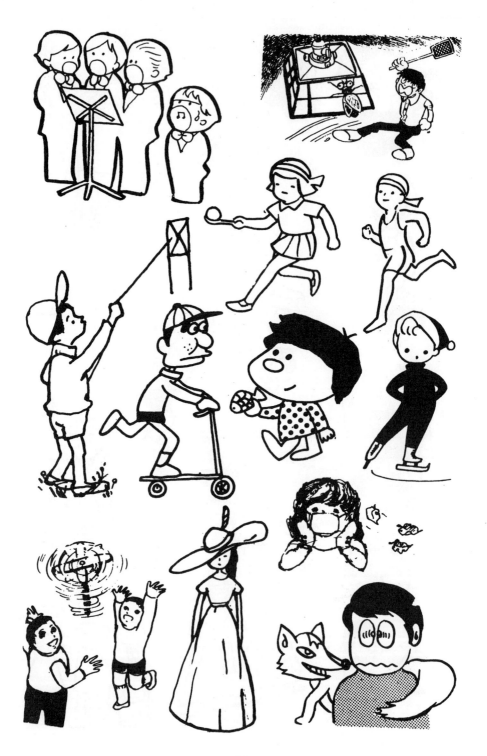

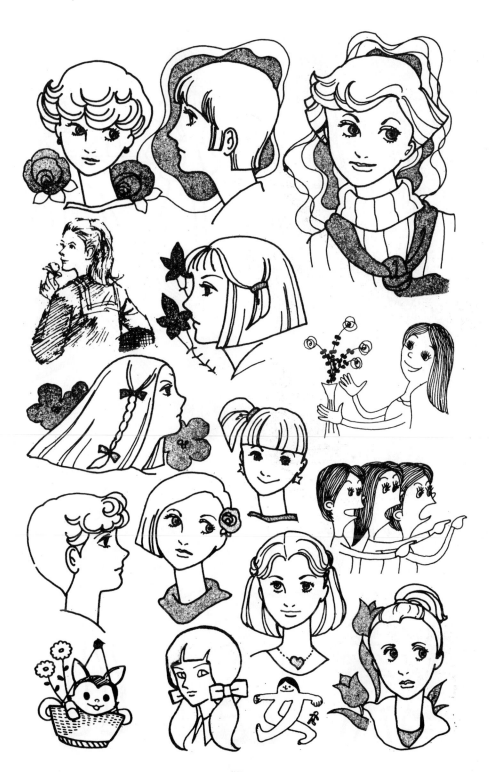

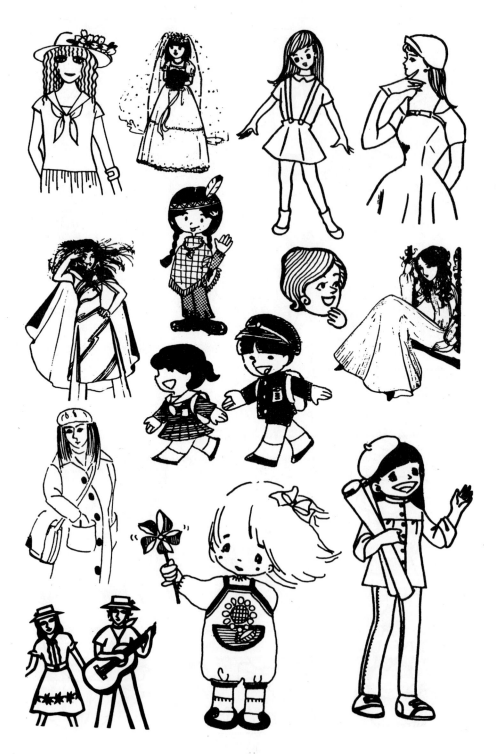

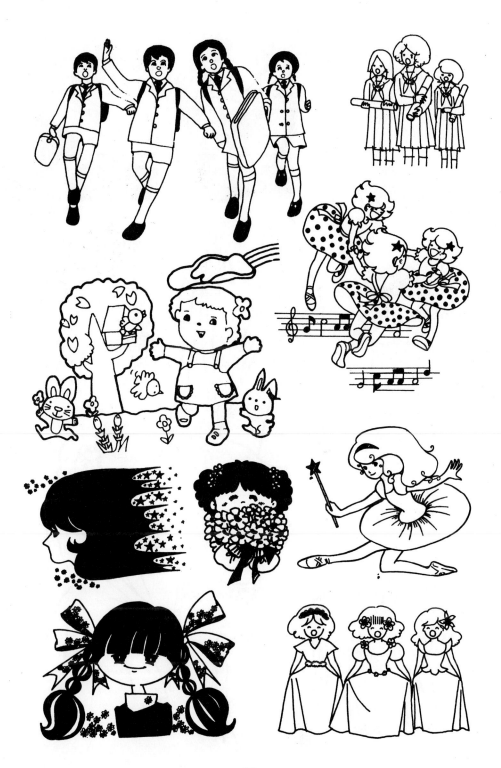

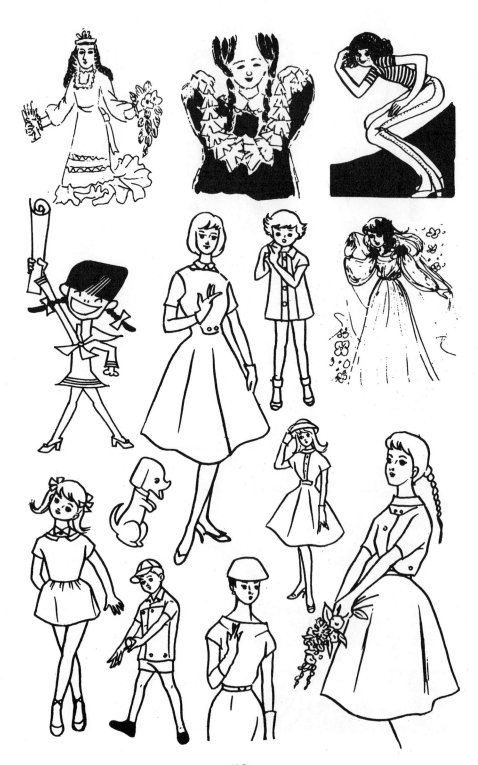

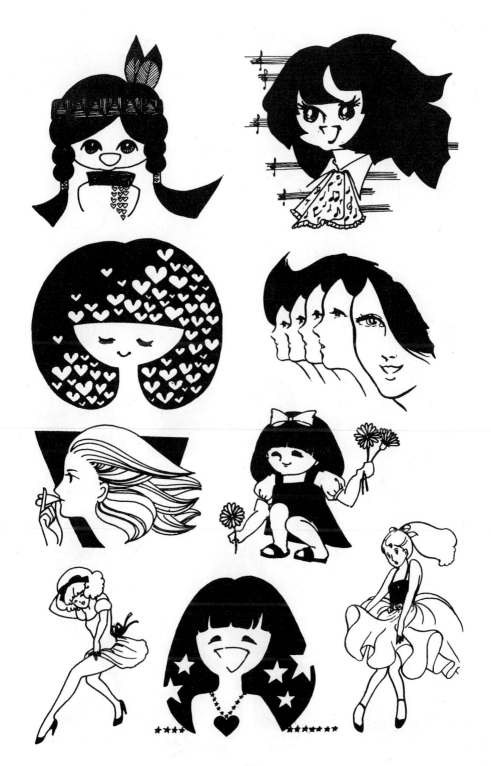

19

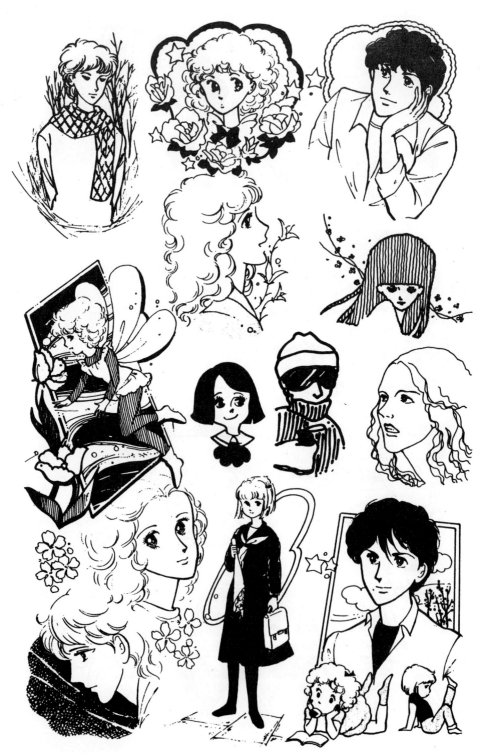

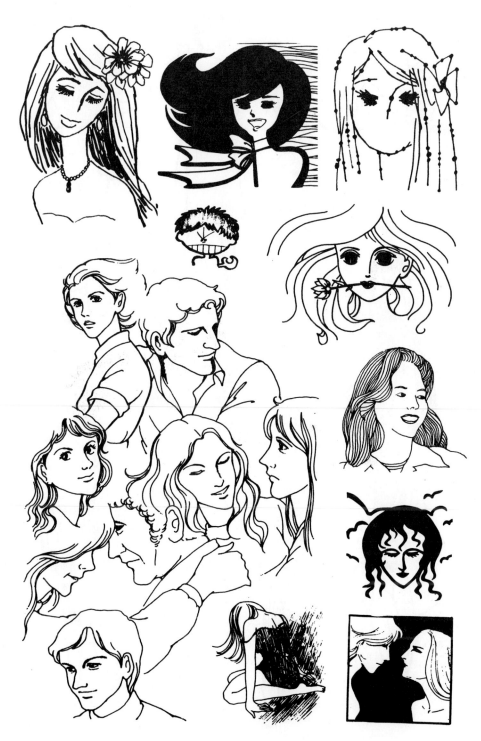

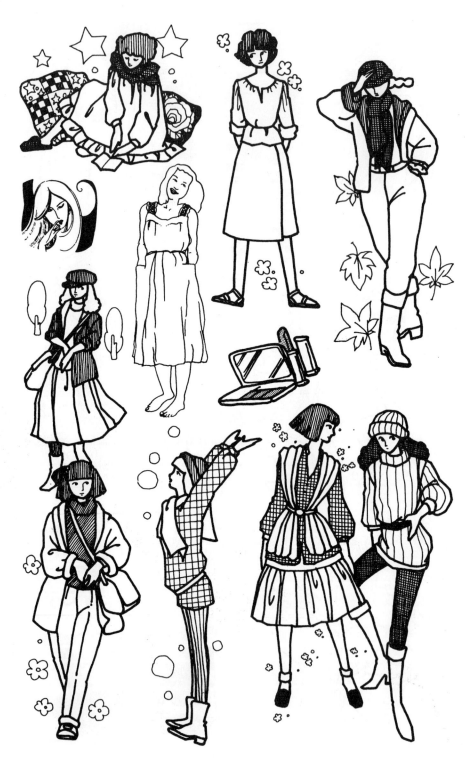

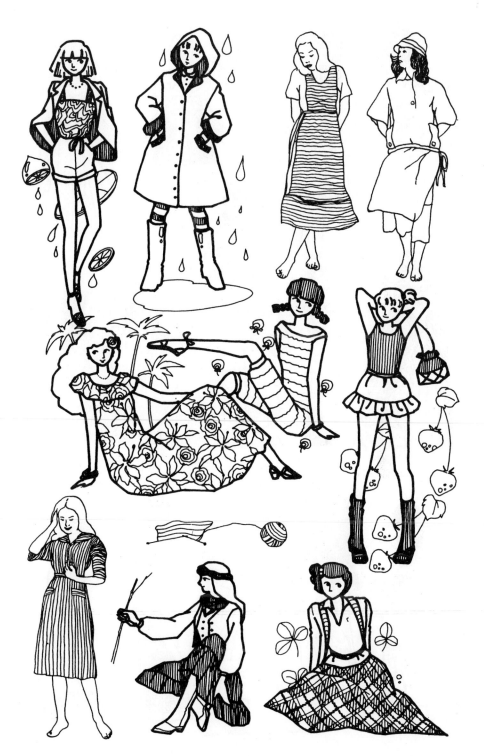

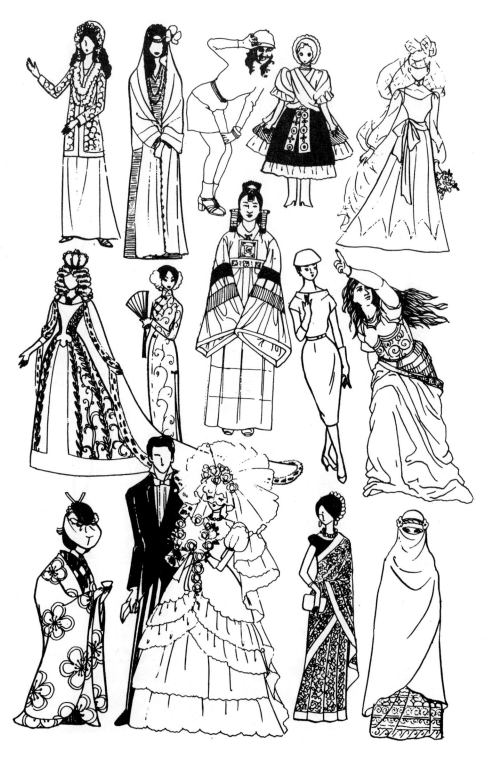

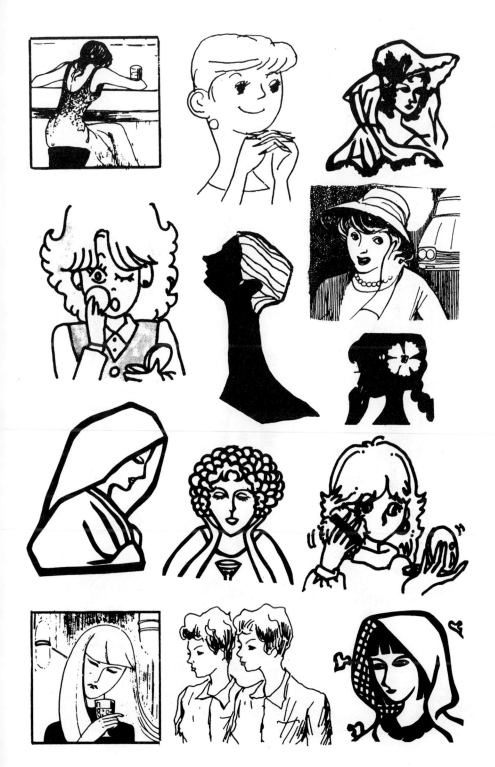

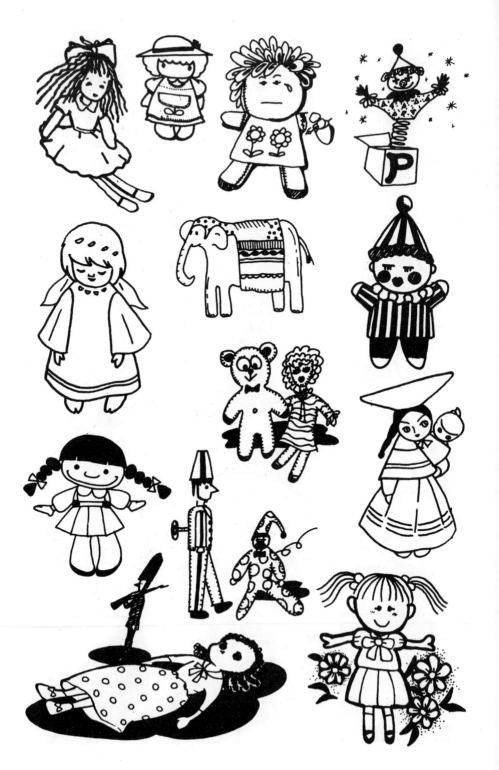

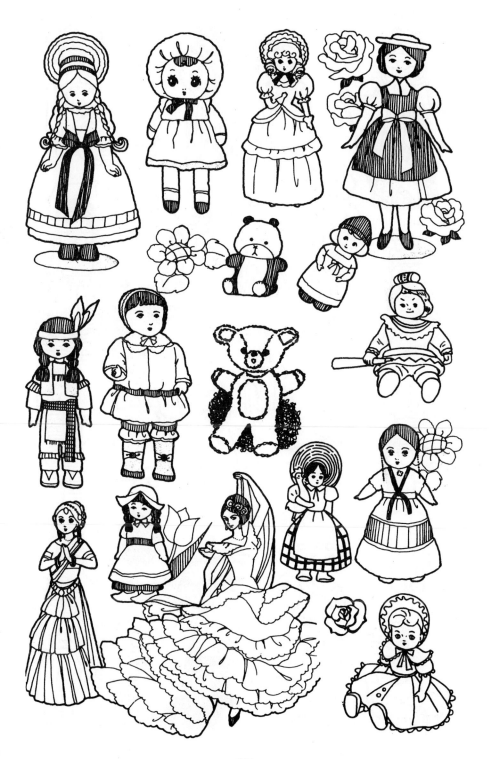

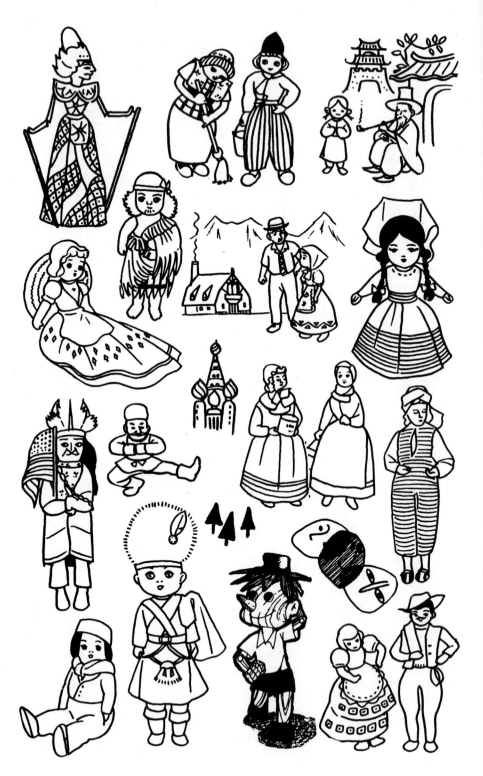

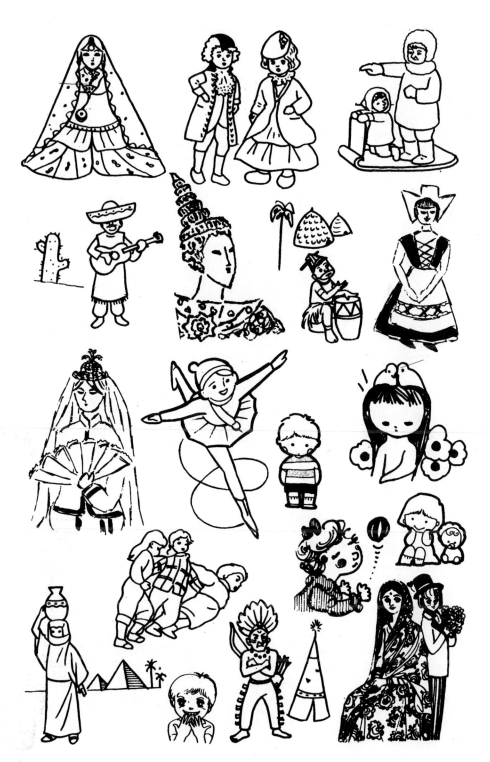

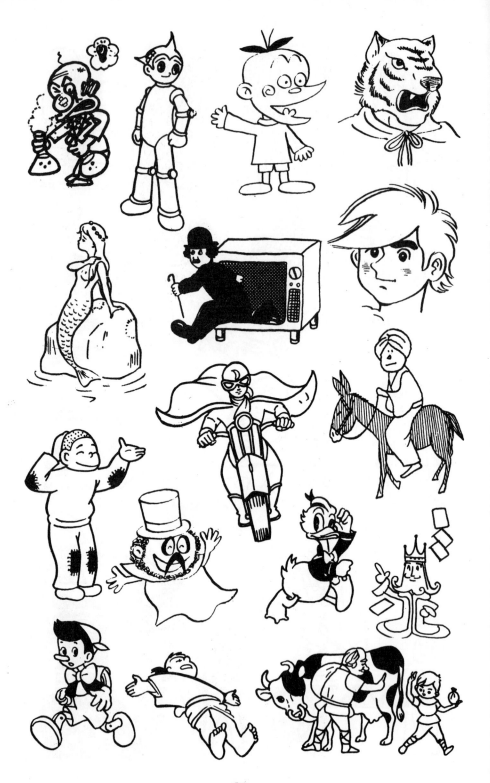

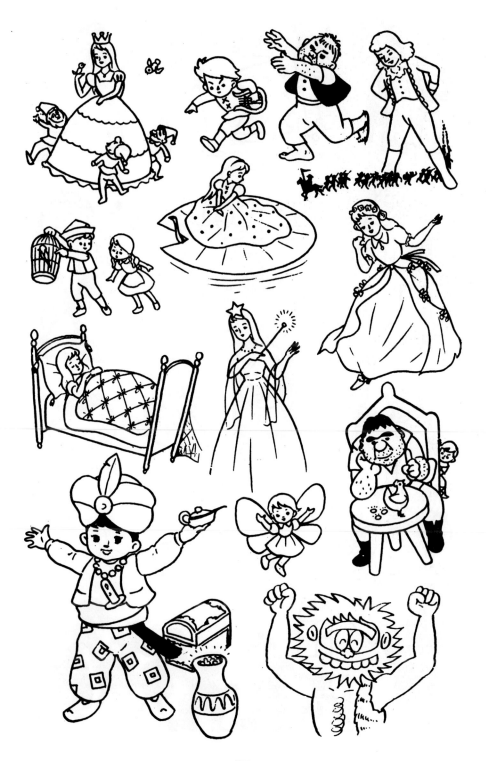

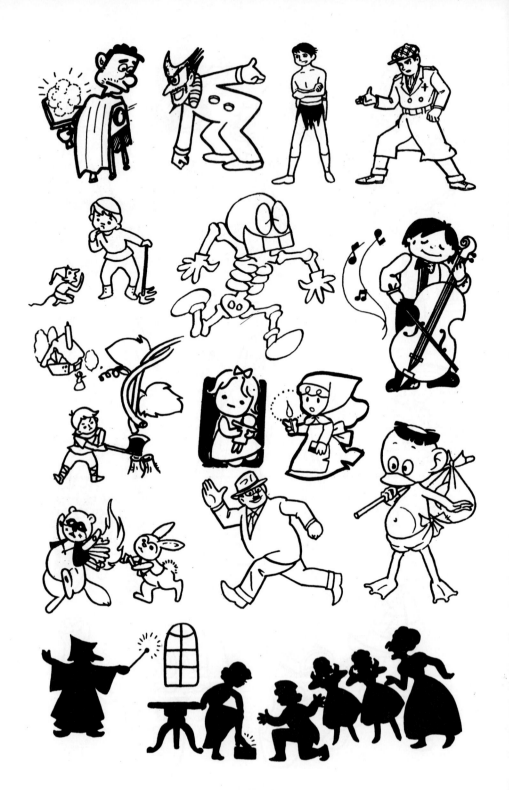

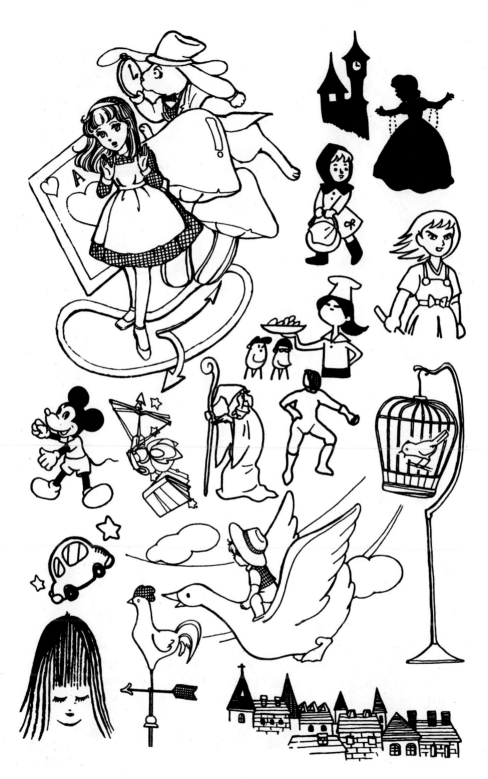

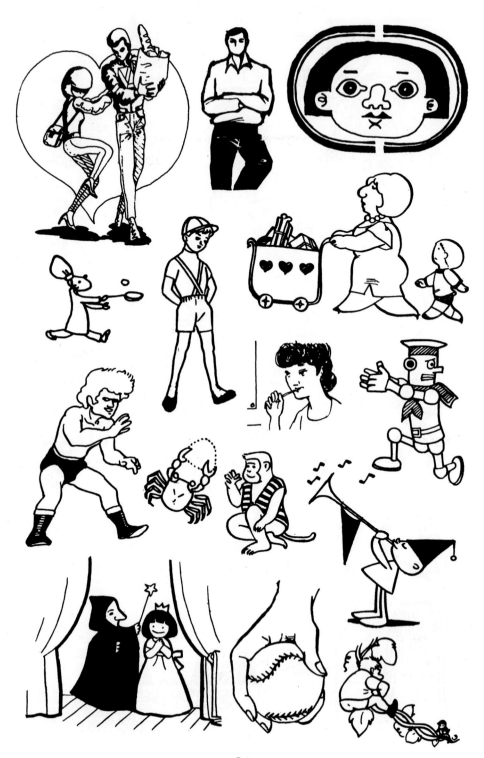

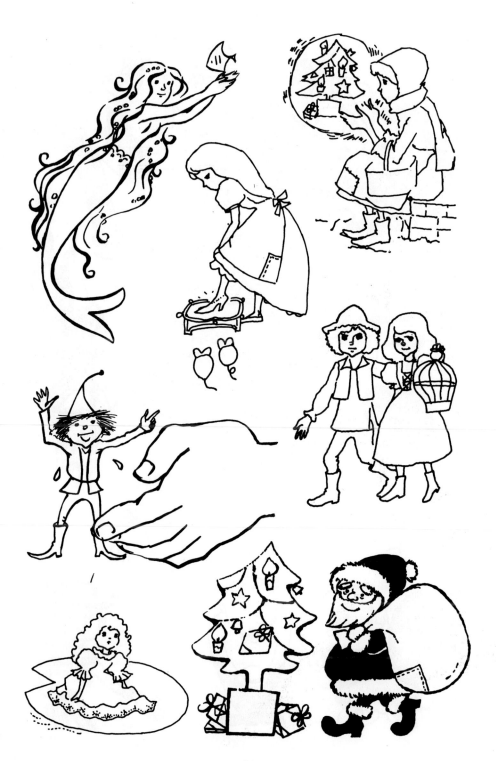

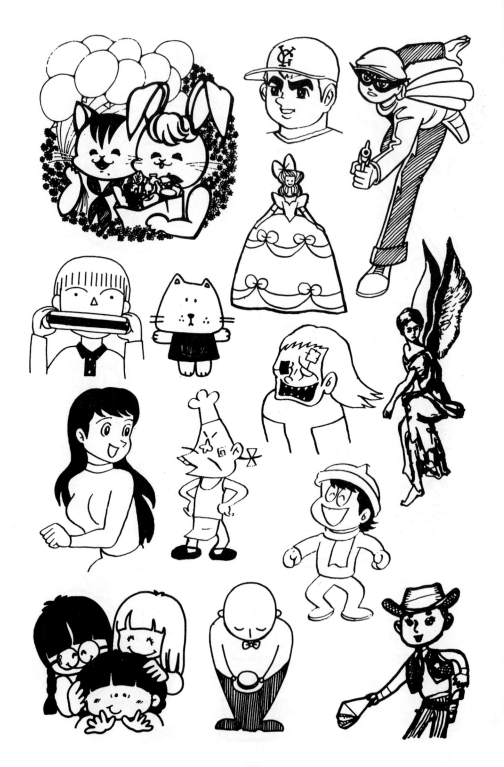

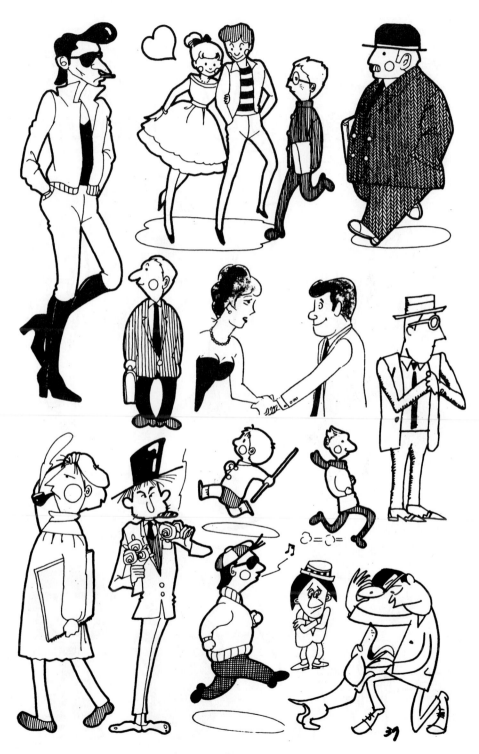

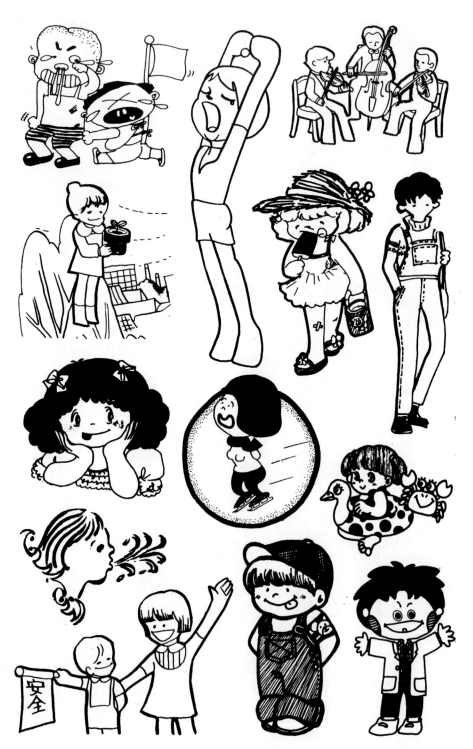

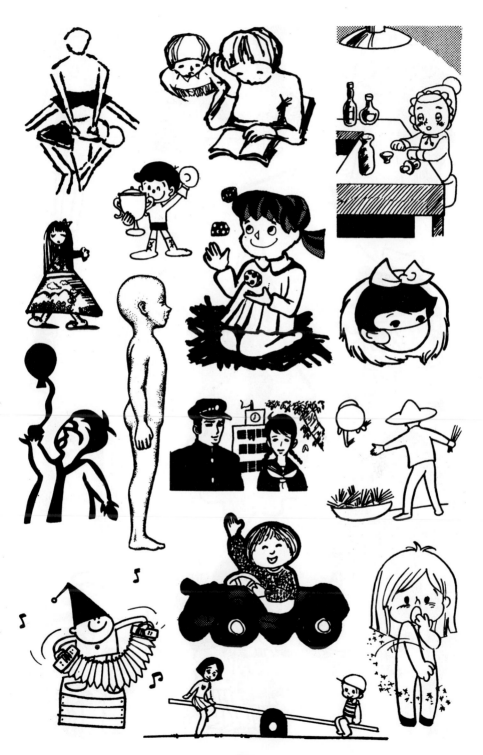

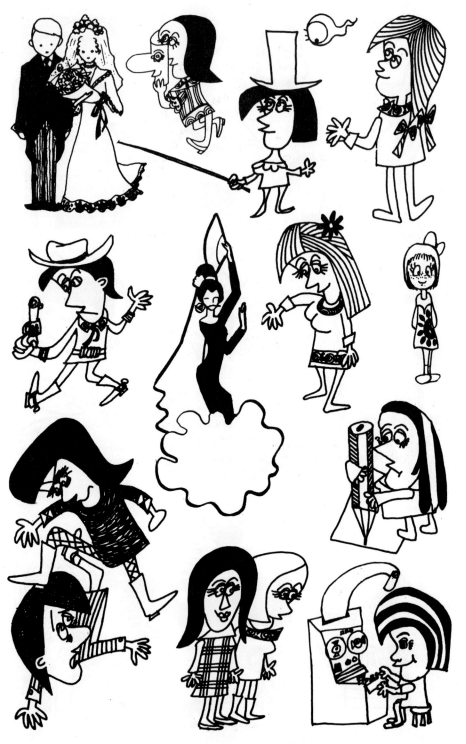

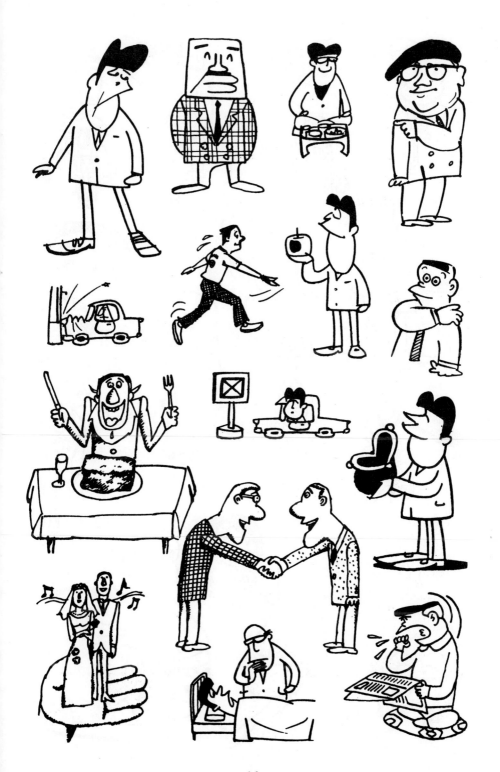

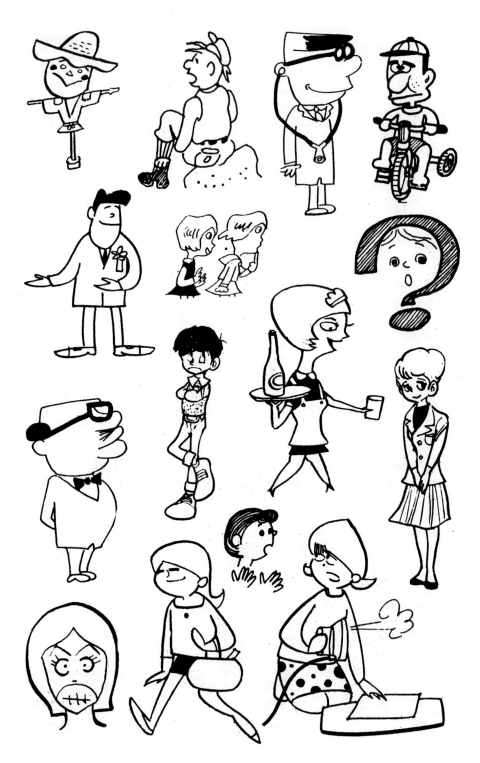

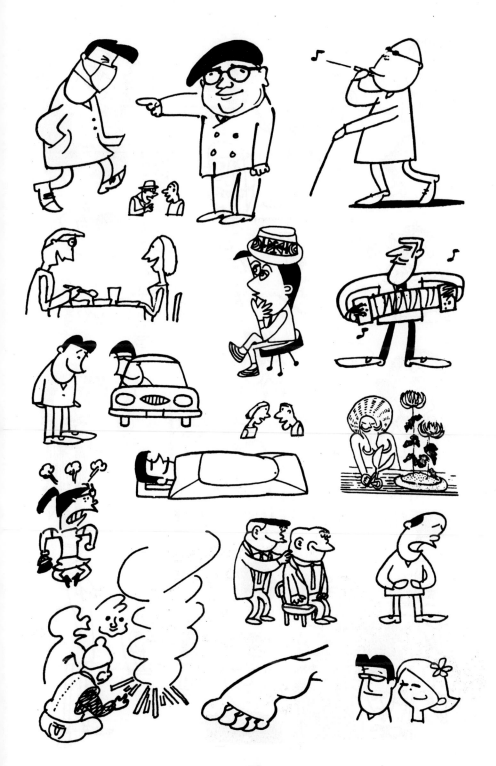

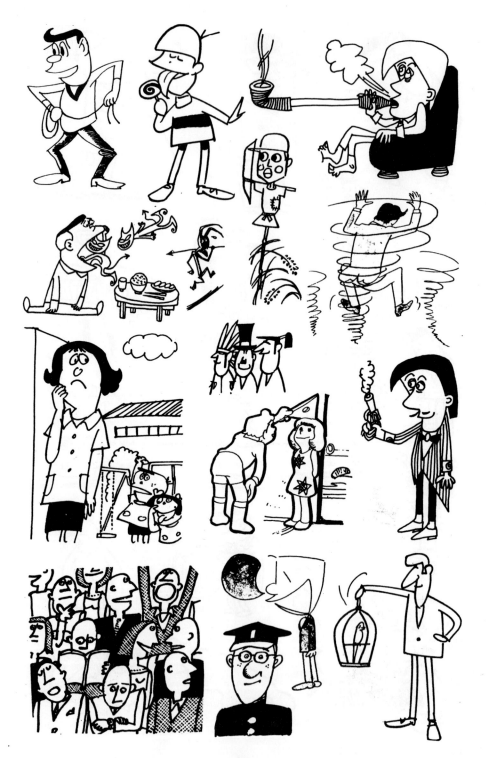

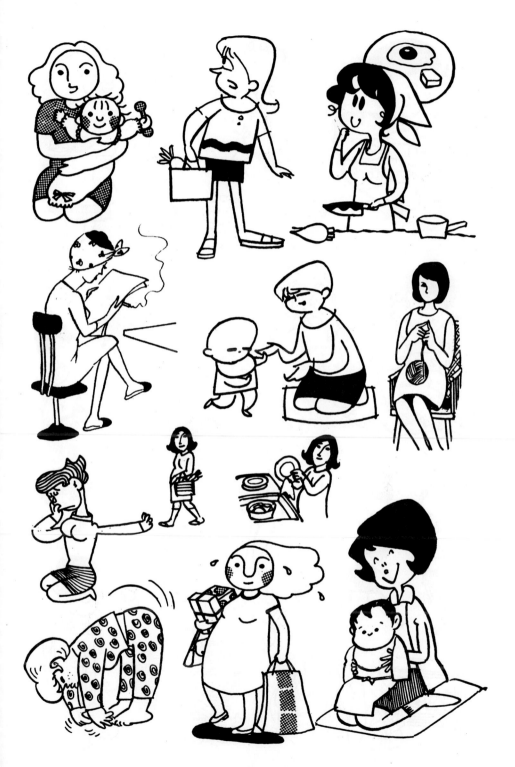

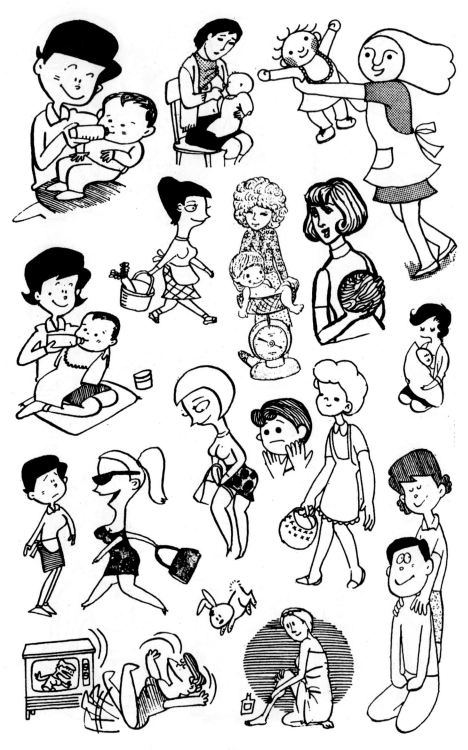

46

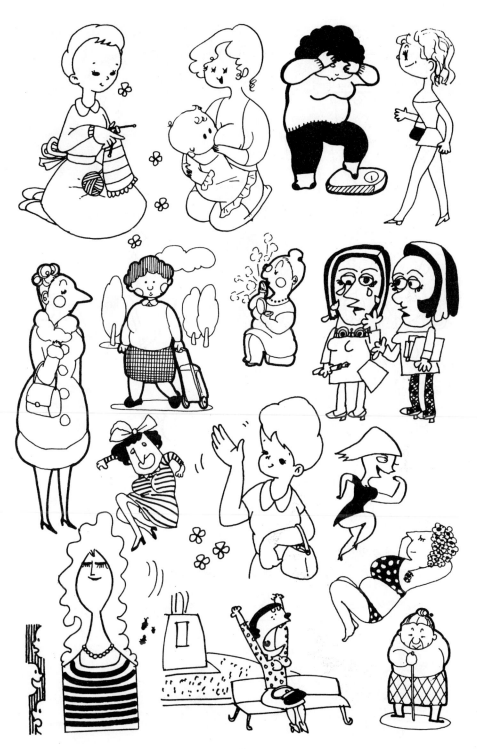

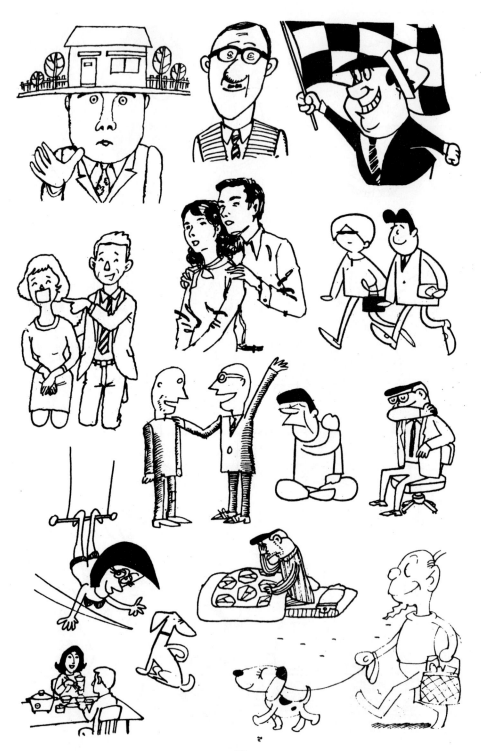

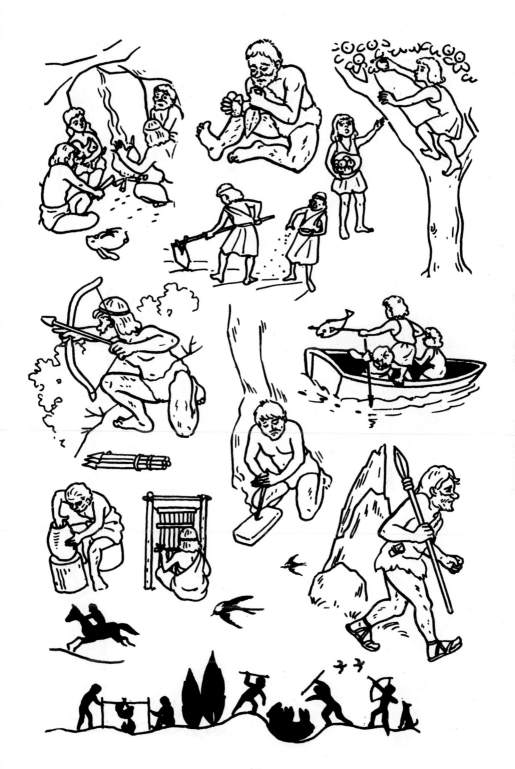

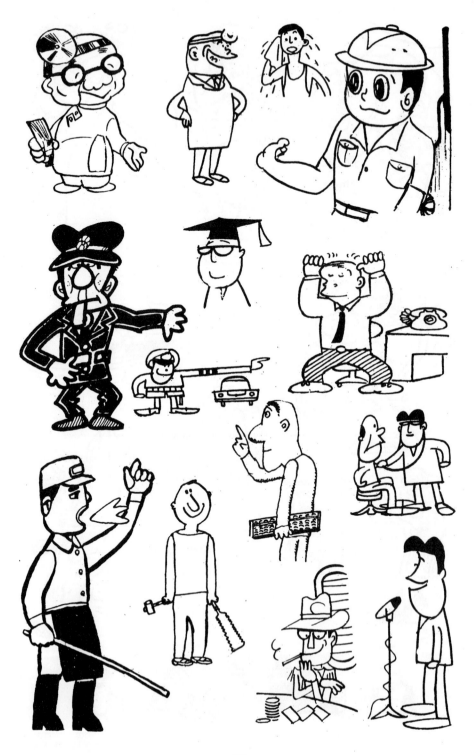

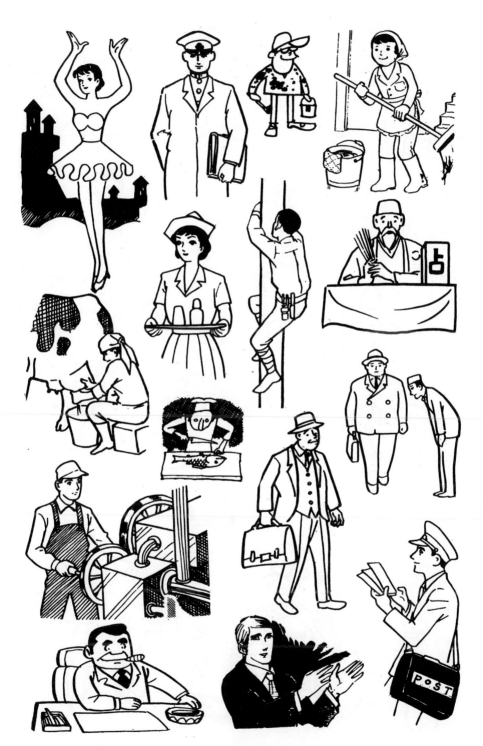

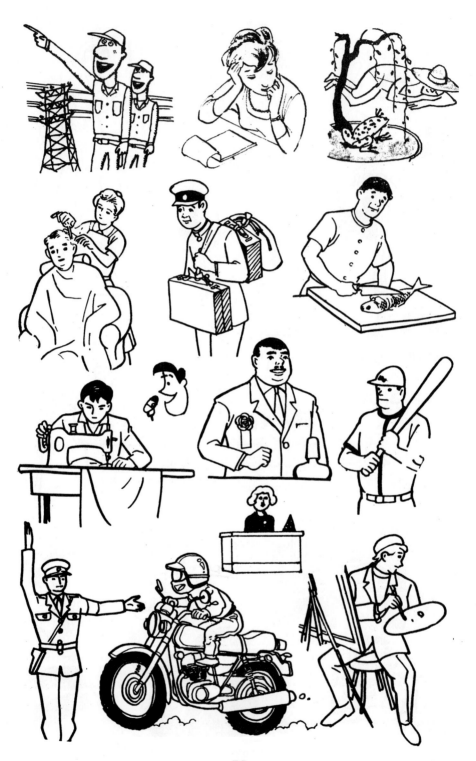

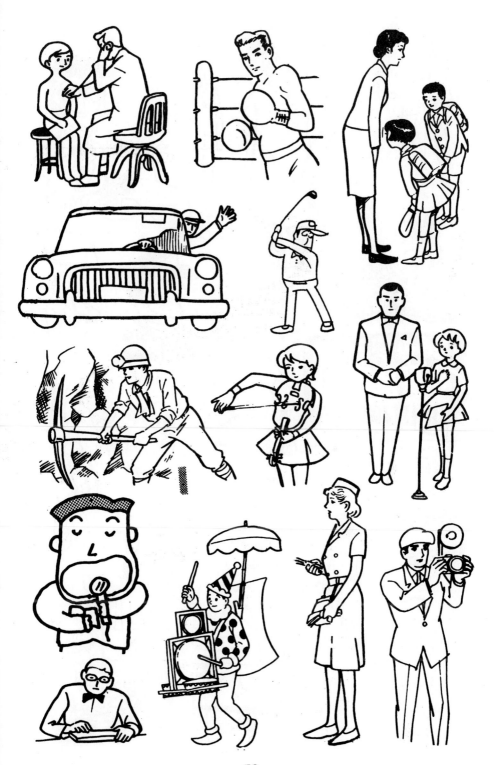

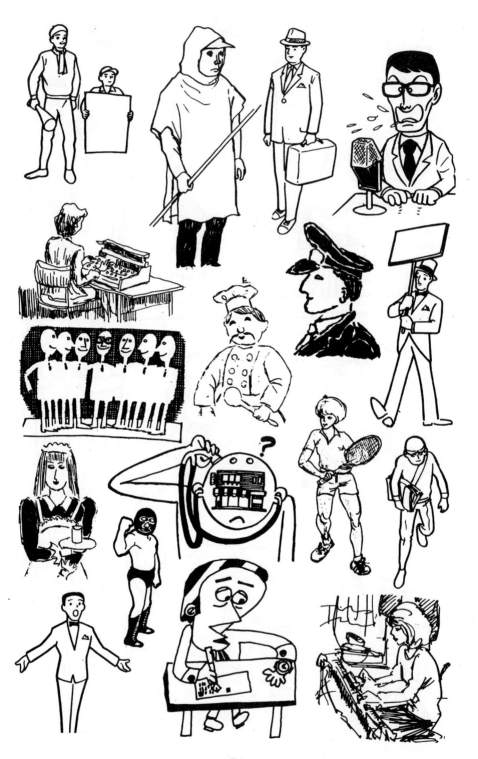

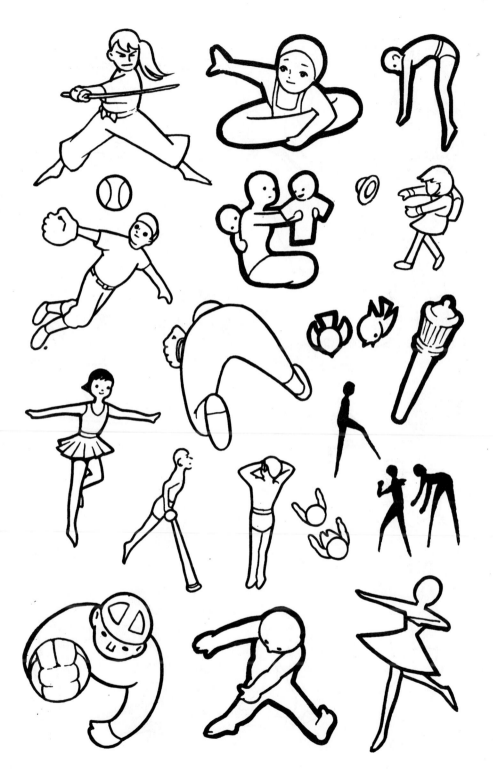

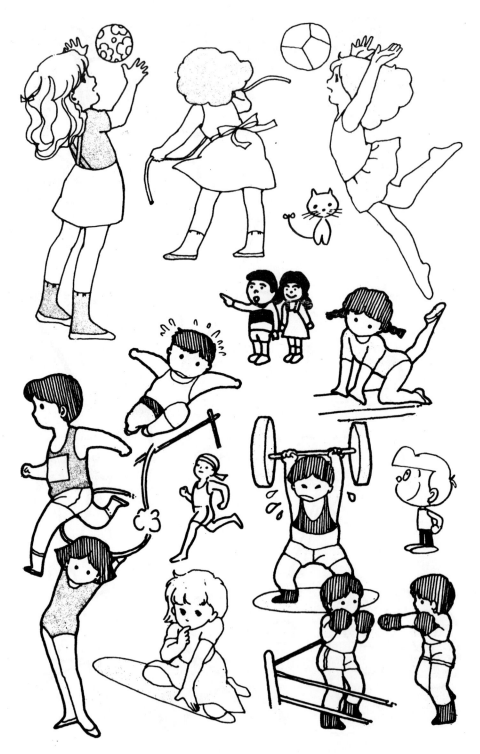

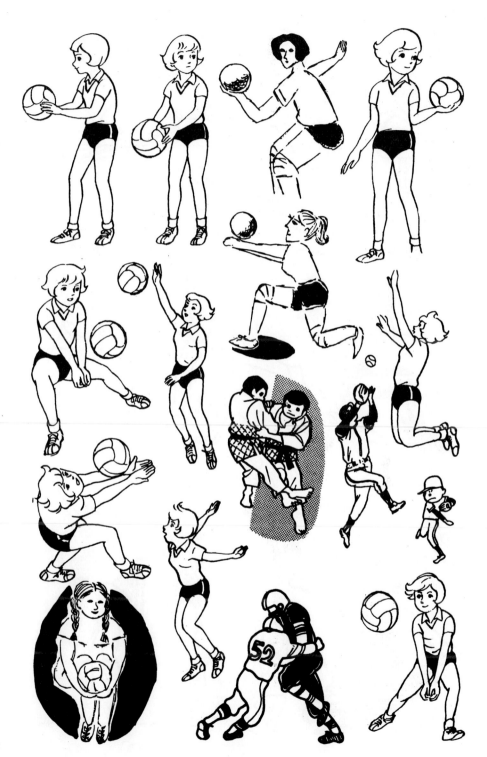

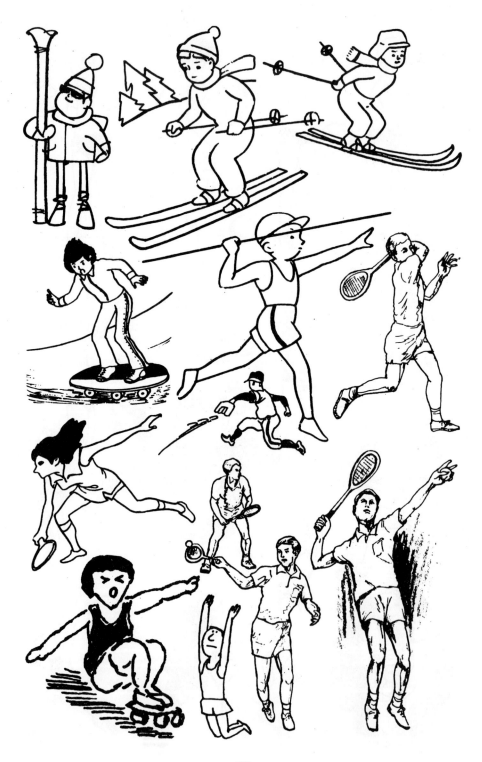

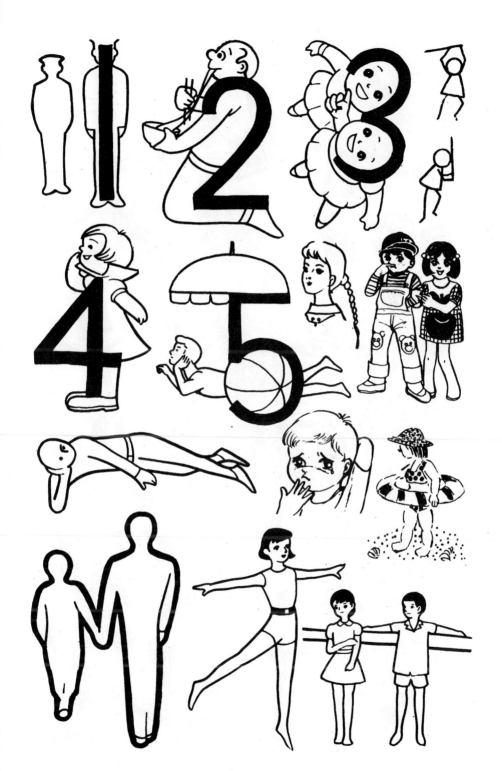

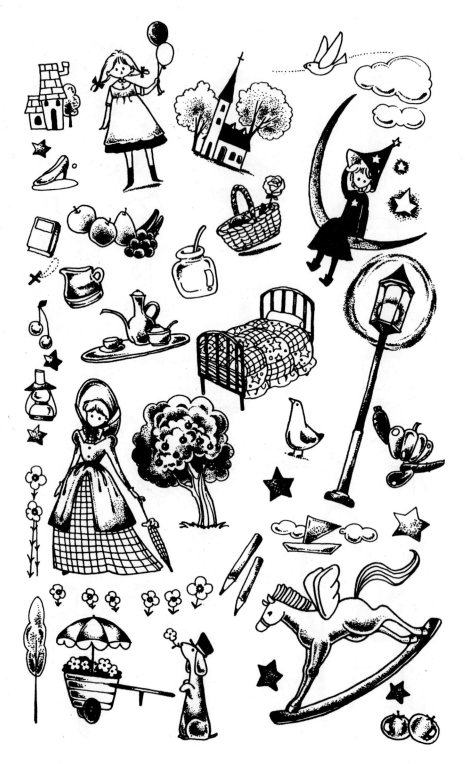

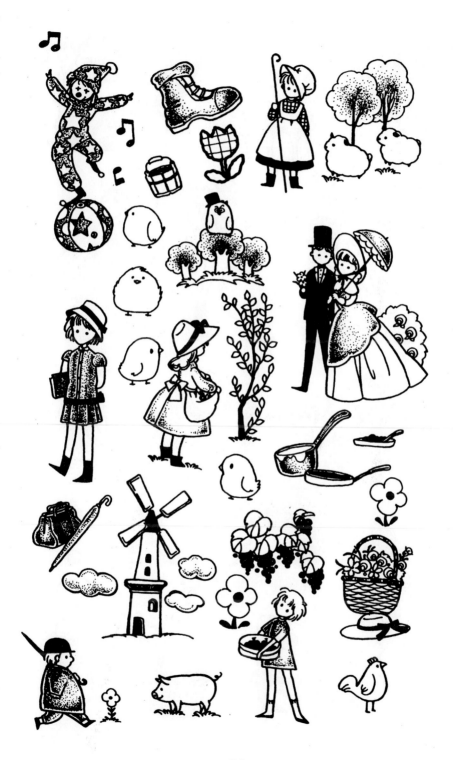

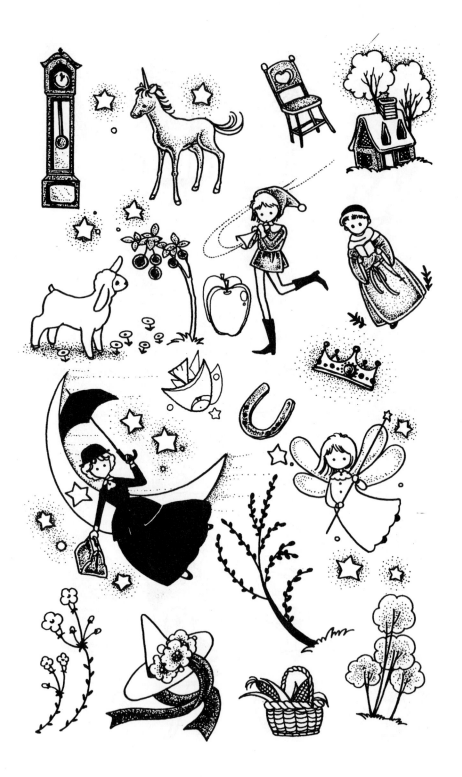

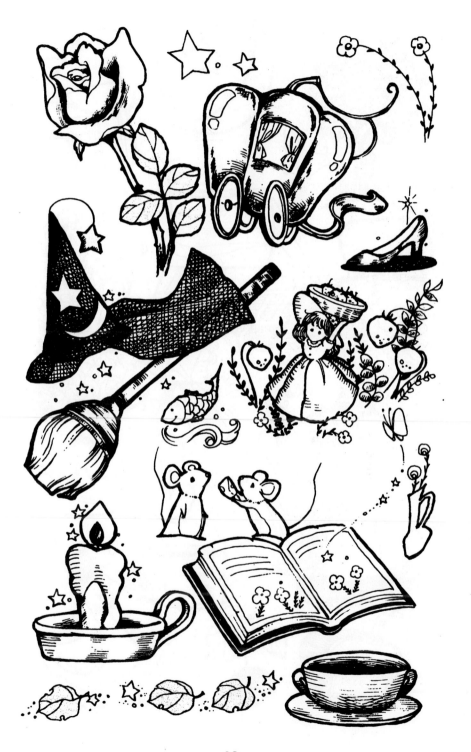

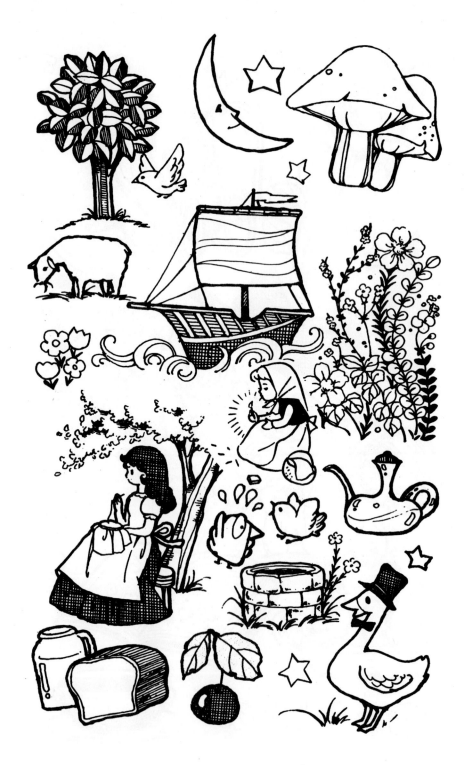

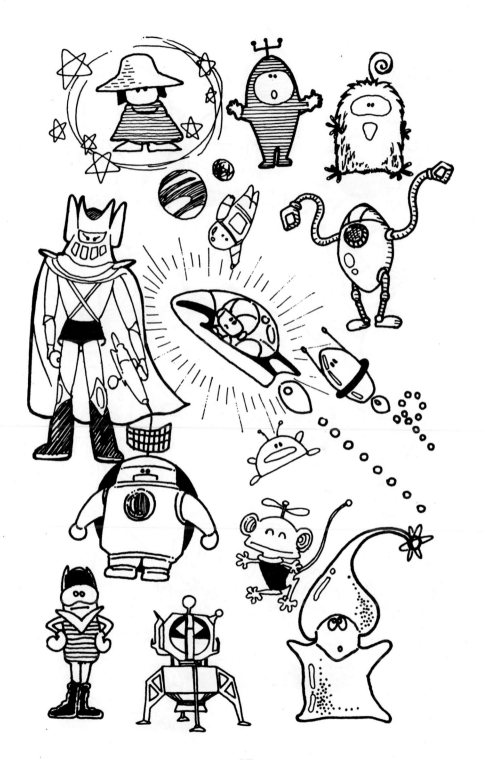

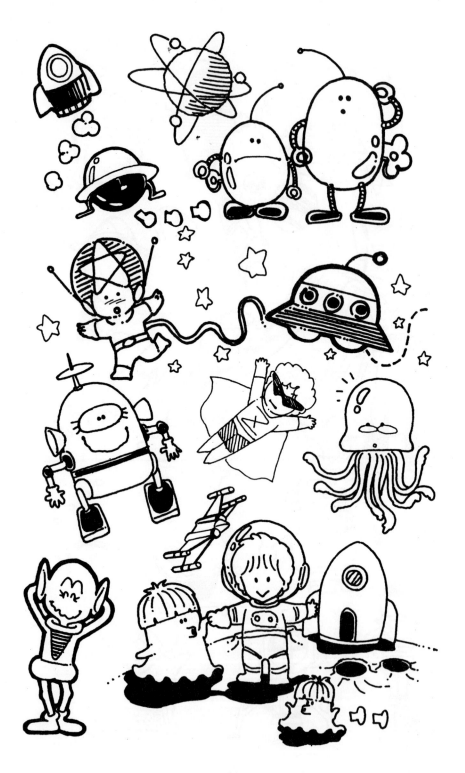

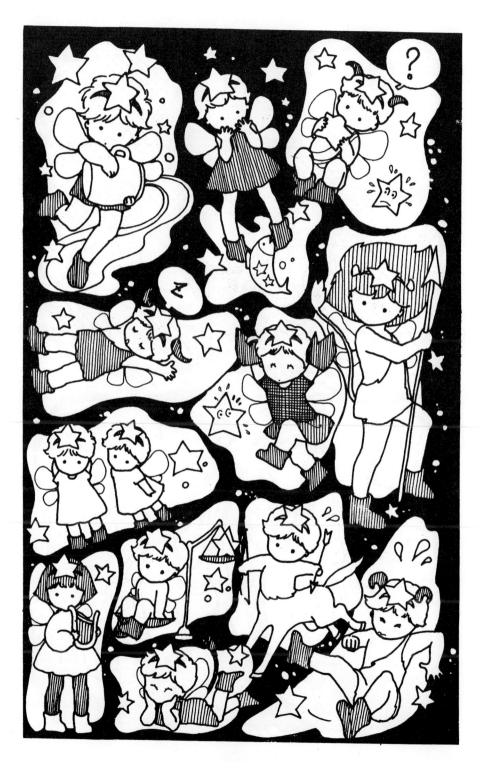

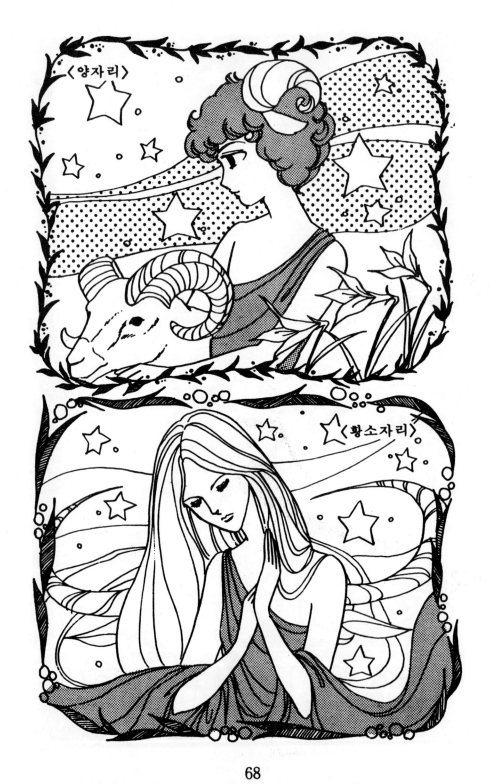

68

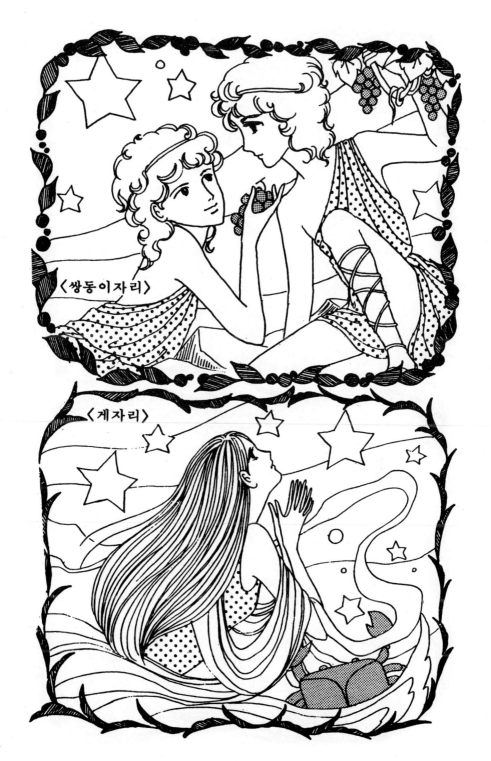

〈쌍동이자리〉

〈게자리〉

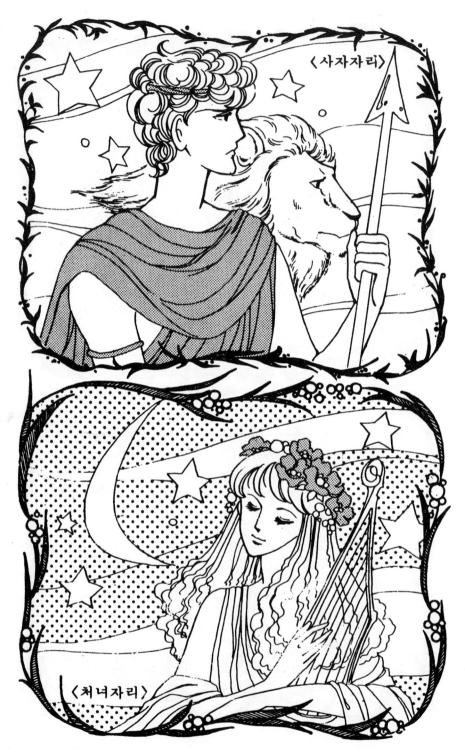

〈사자자리〉

〈처녀자리〉

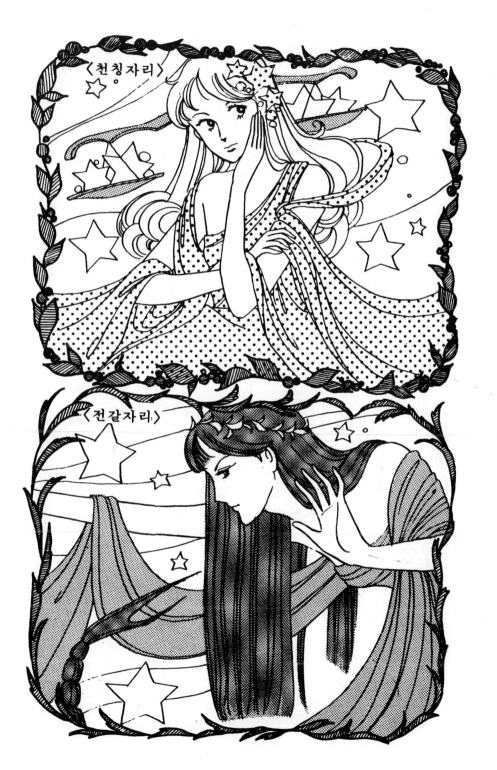

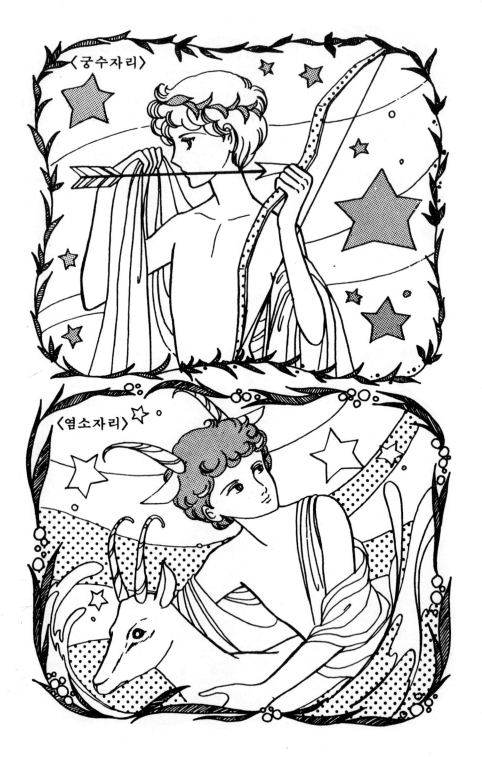

〈궁수자리〉

〈염소자리〉

72

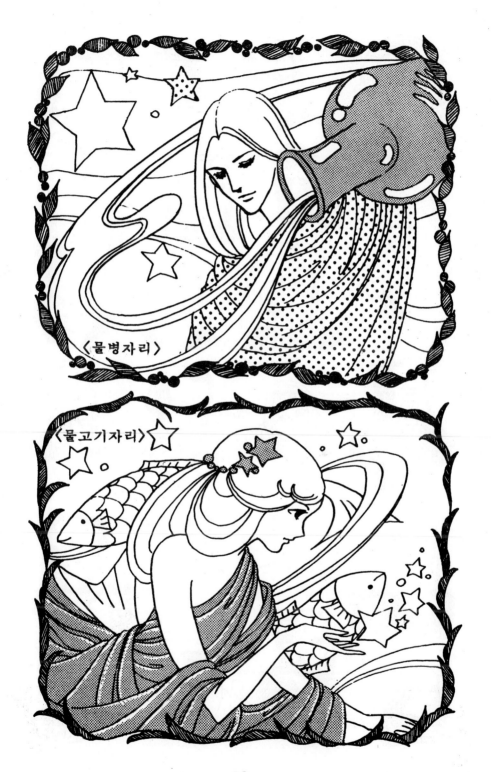

〈물병자리〉

〈물고기자리〉

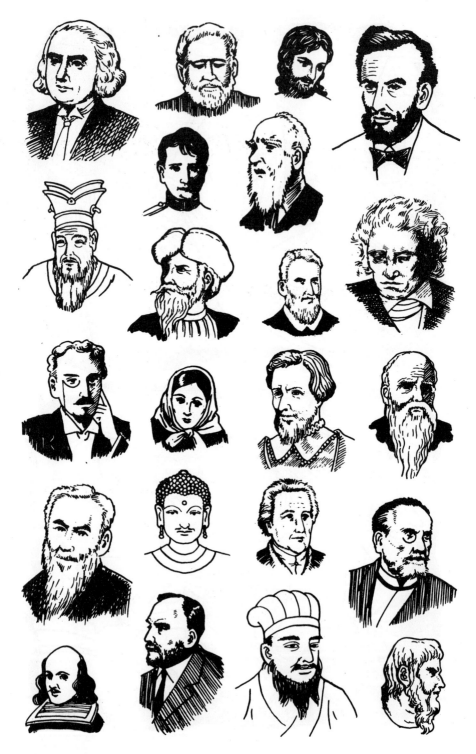

74

건물 · 풍경

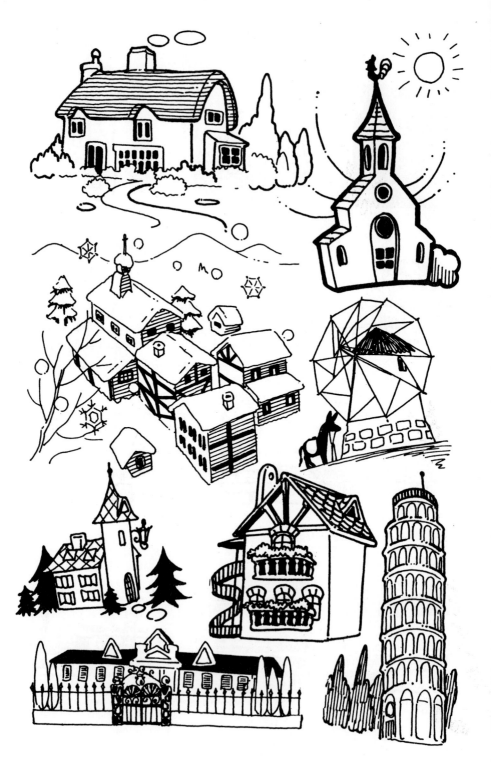

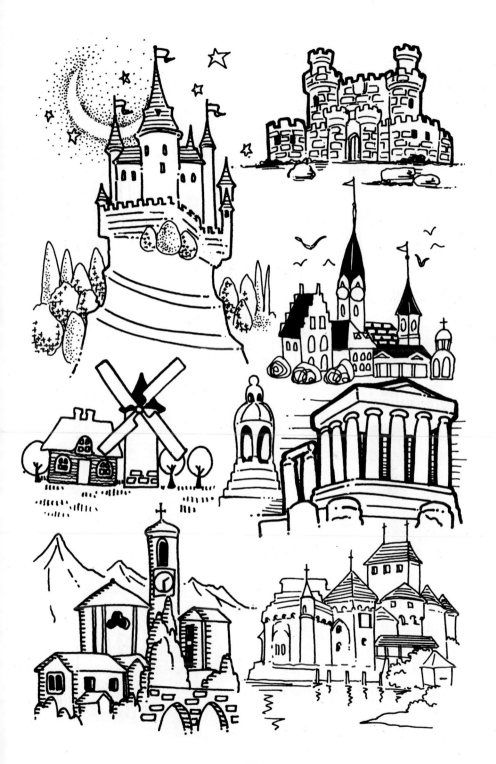

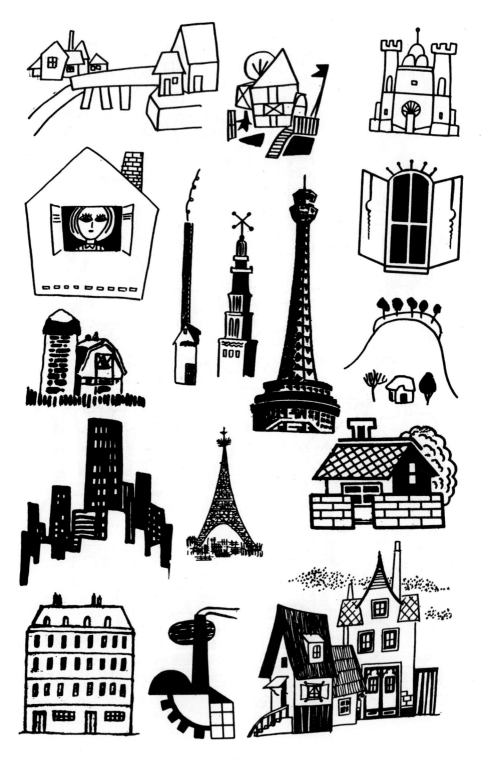

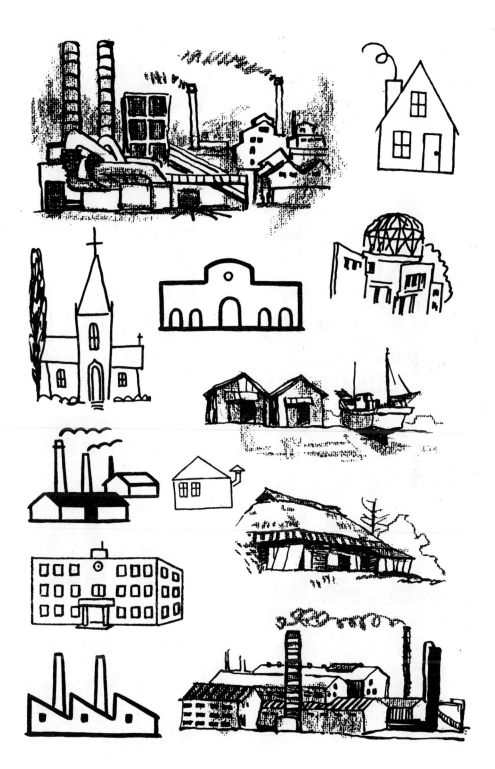

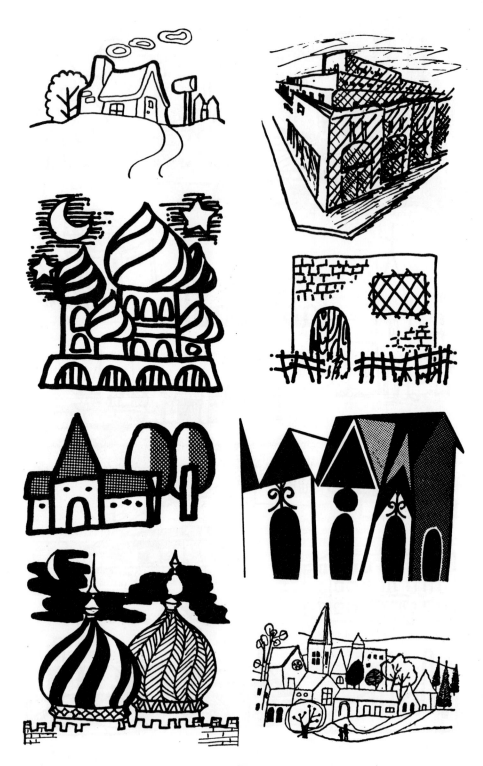

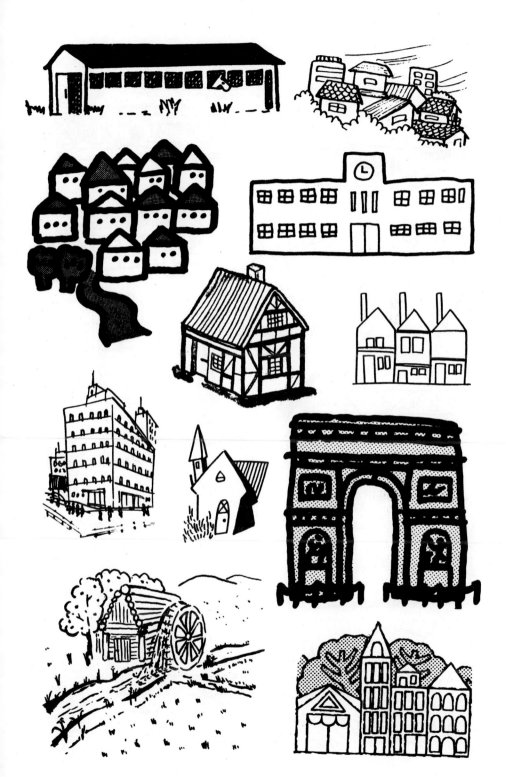

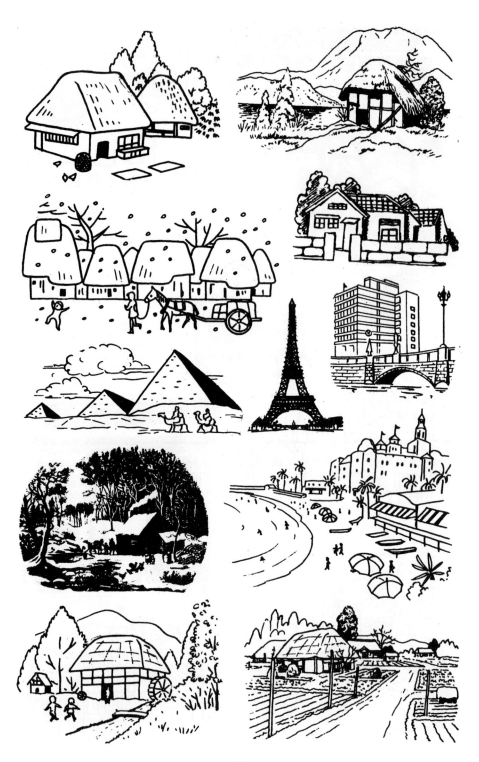

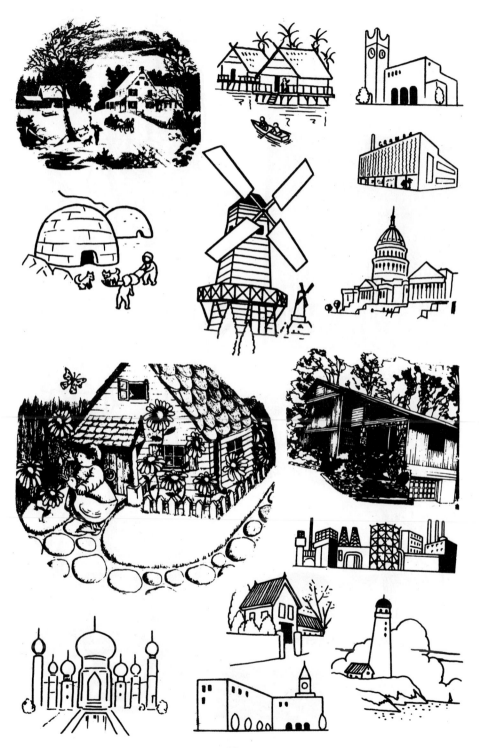

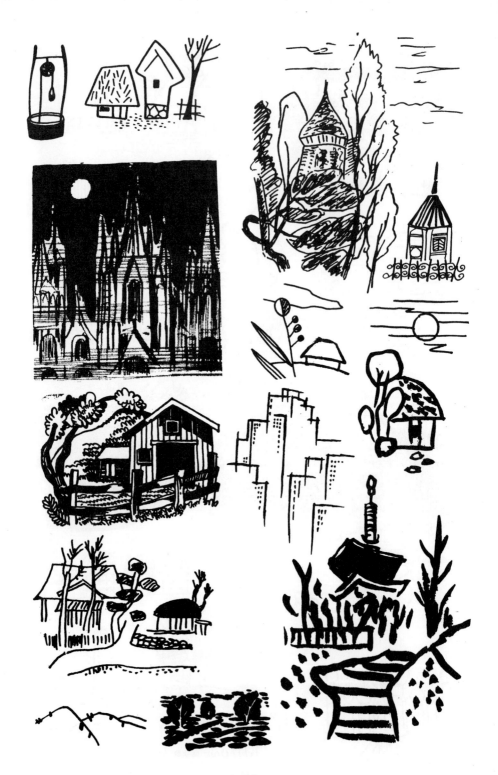

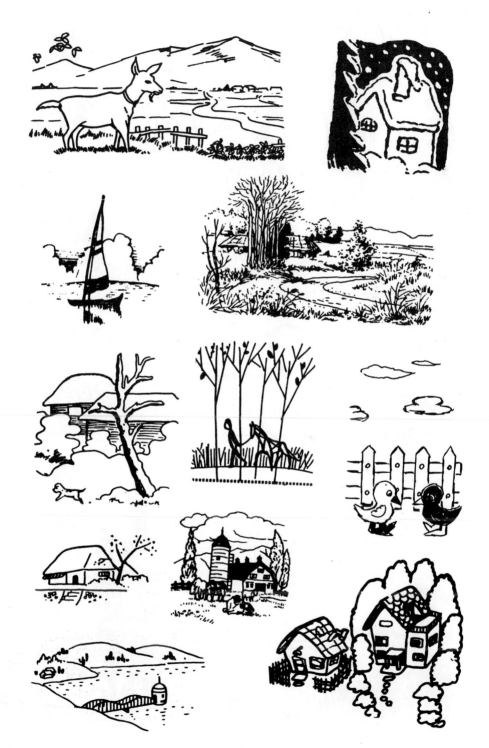

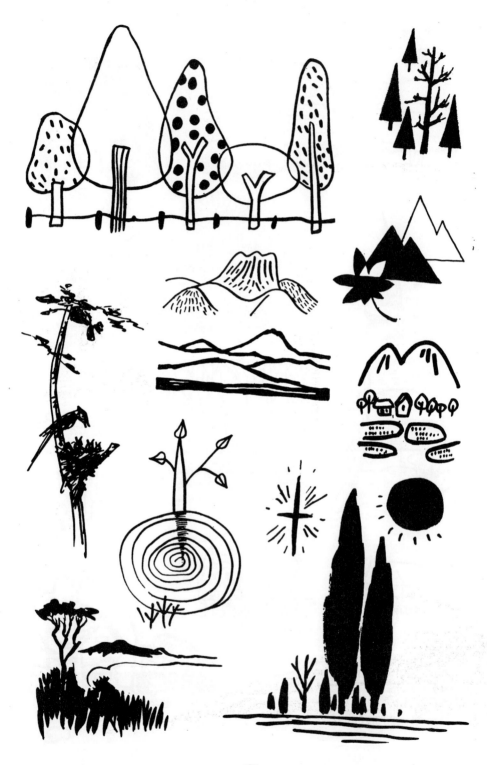

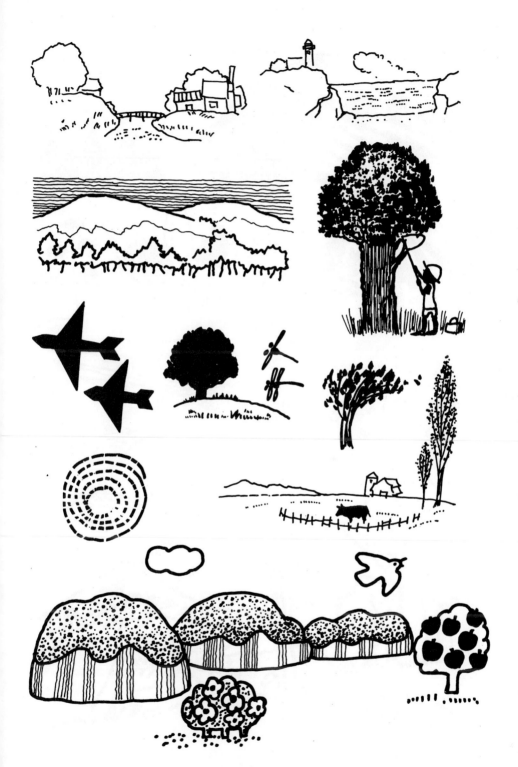

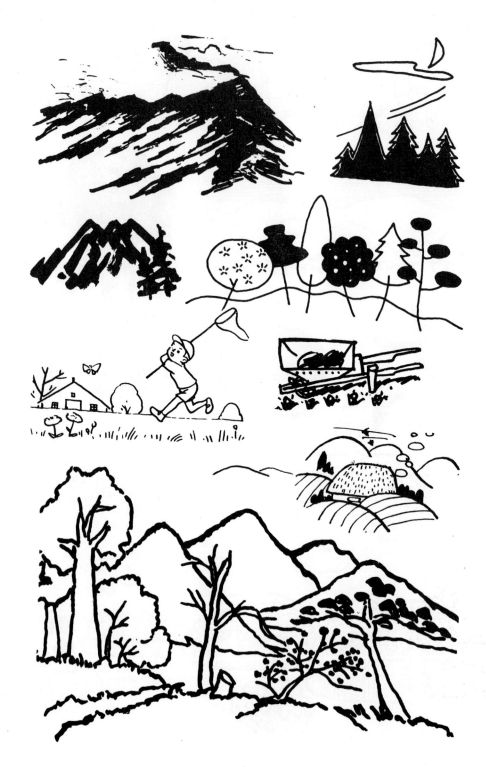

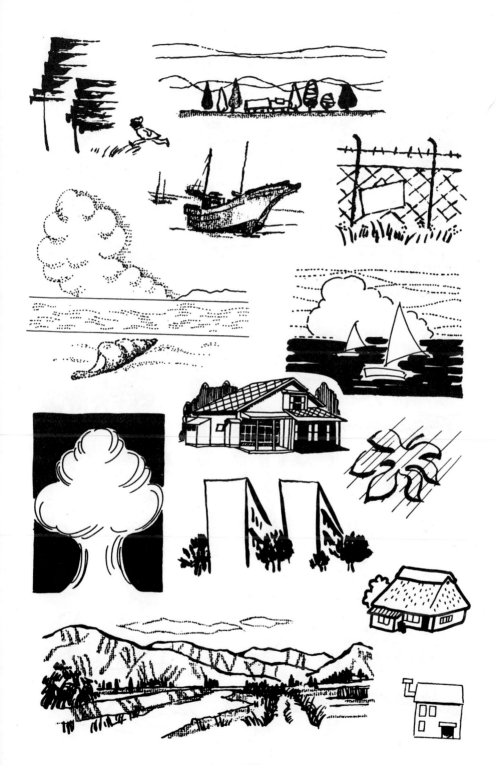

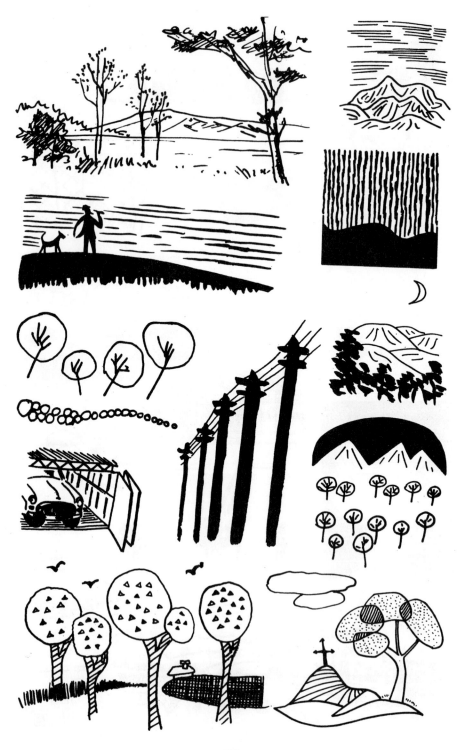

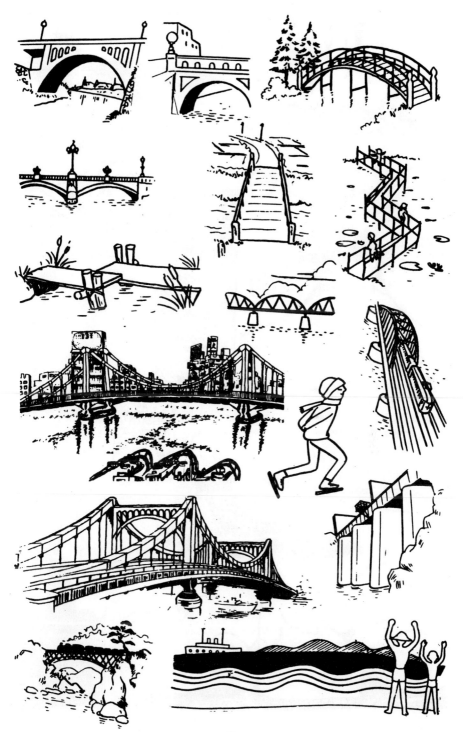

탈것

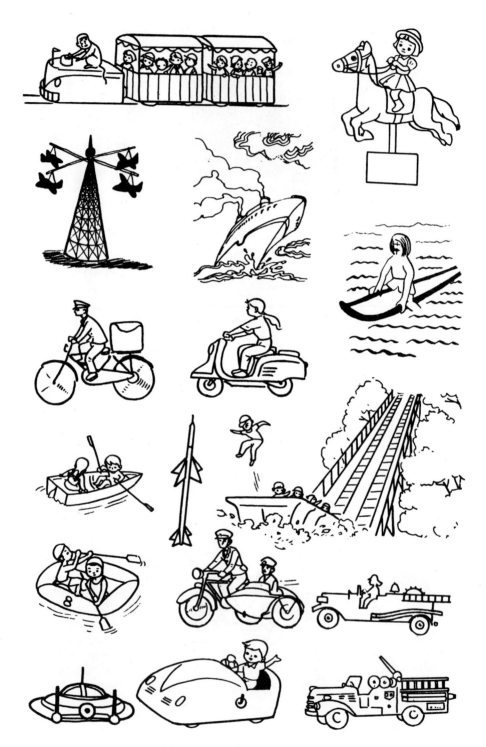

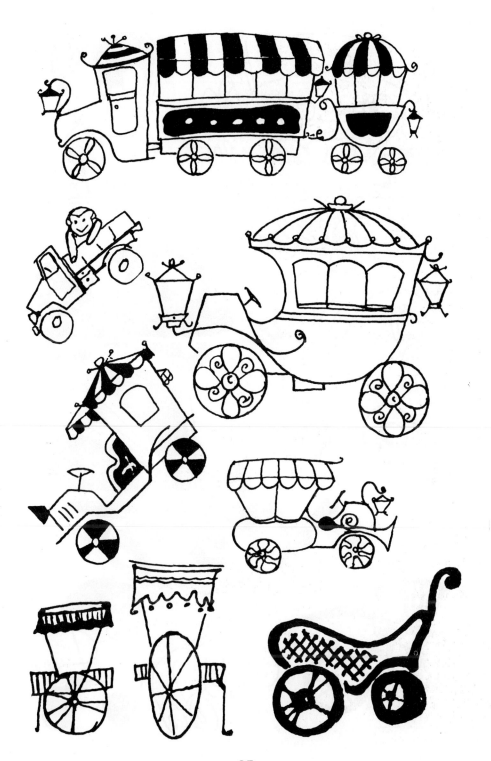

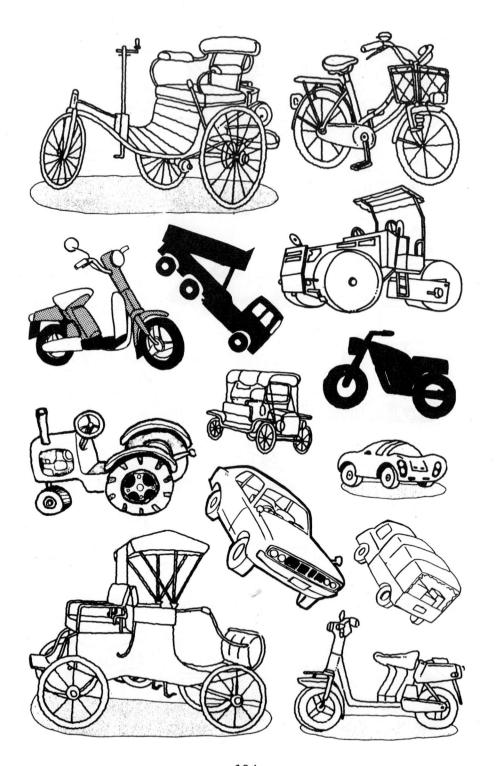

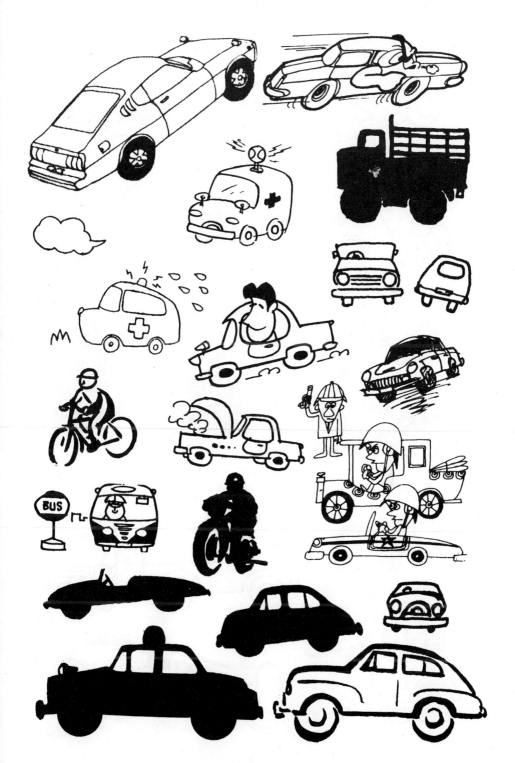

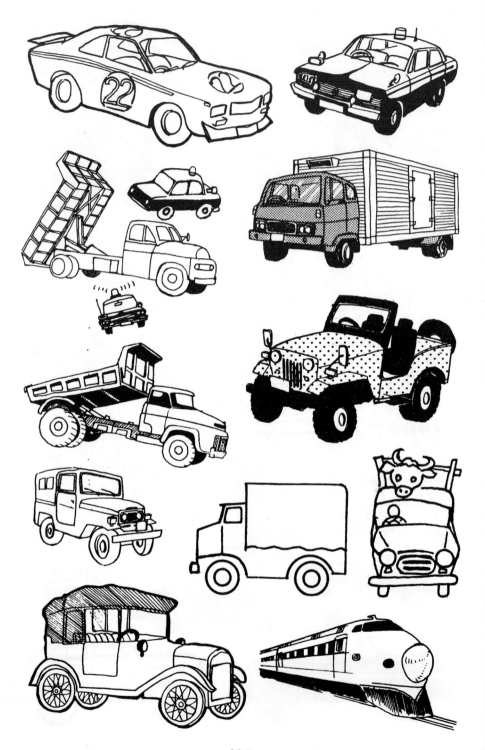

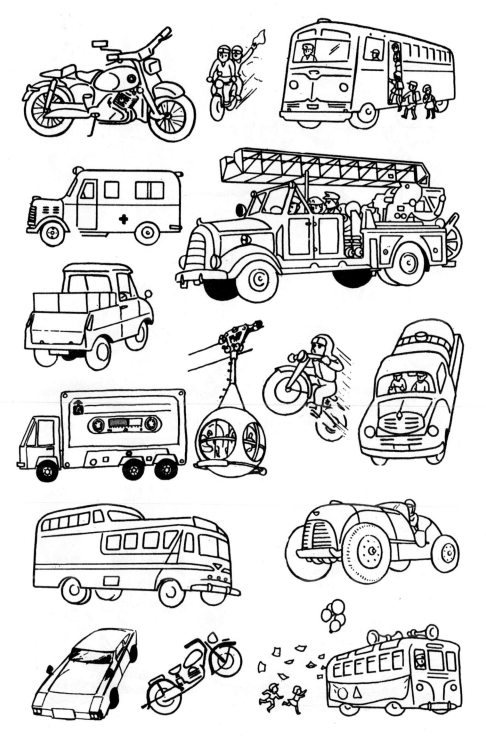

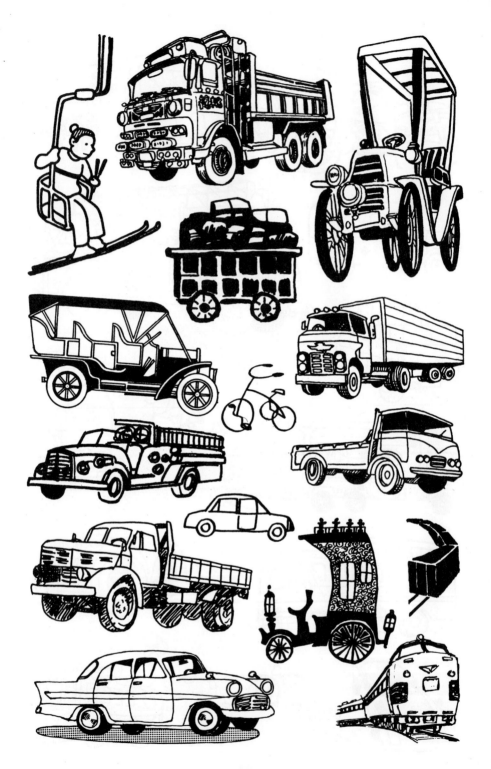

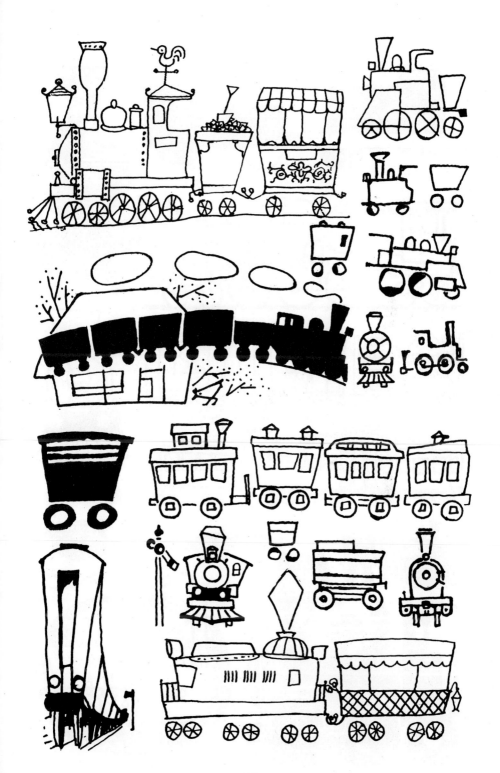

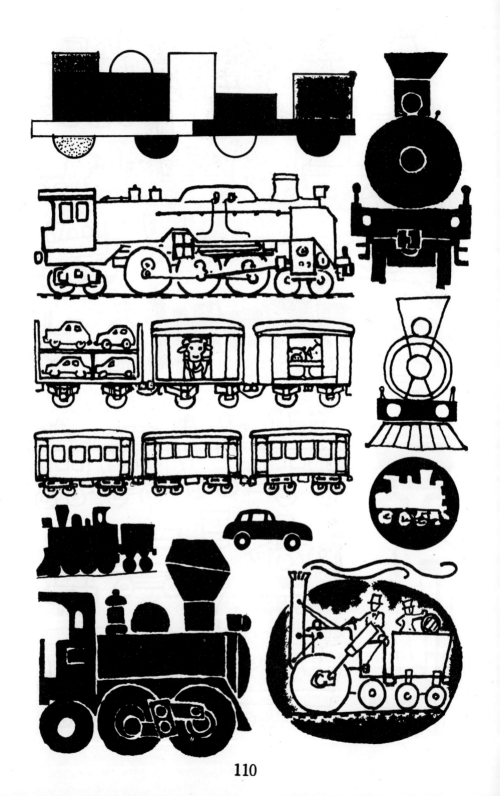

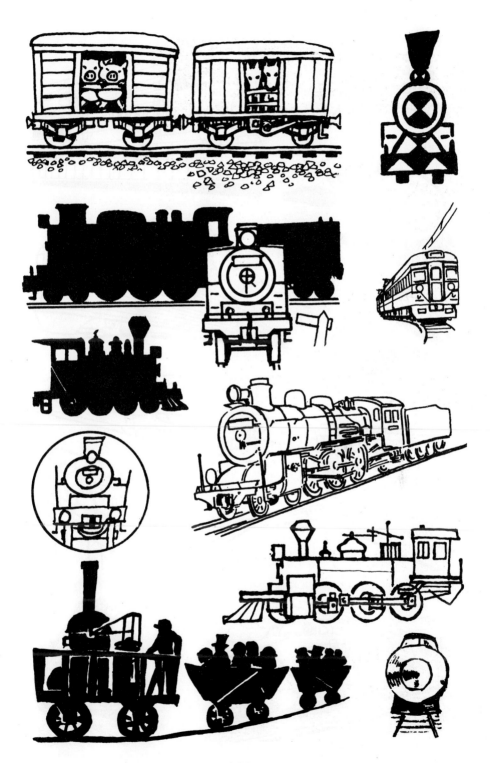

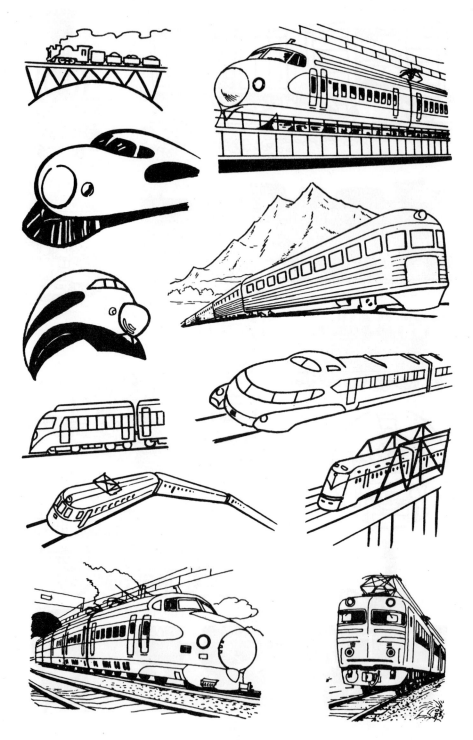

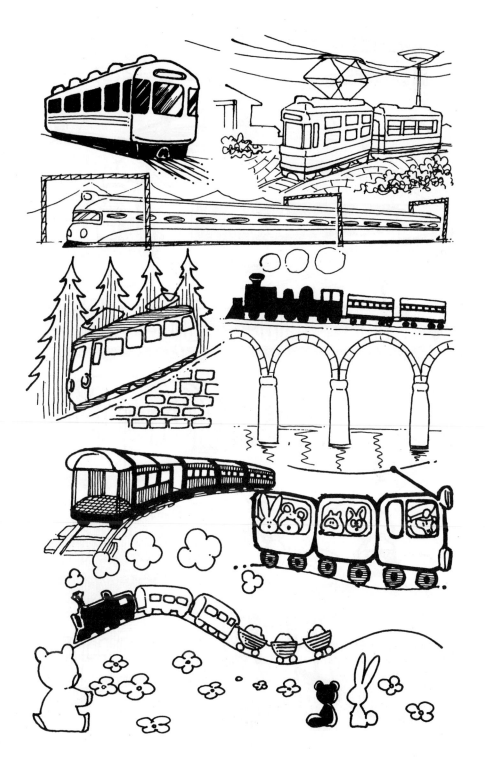

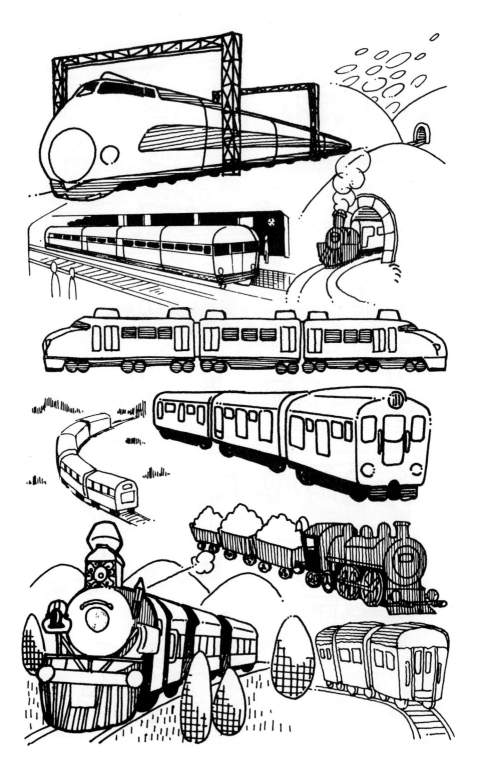

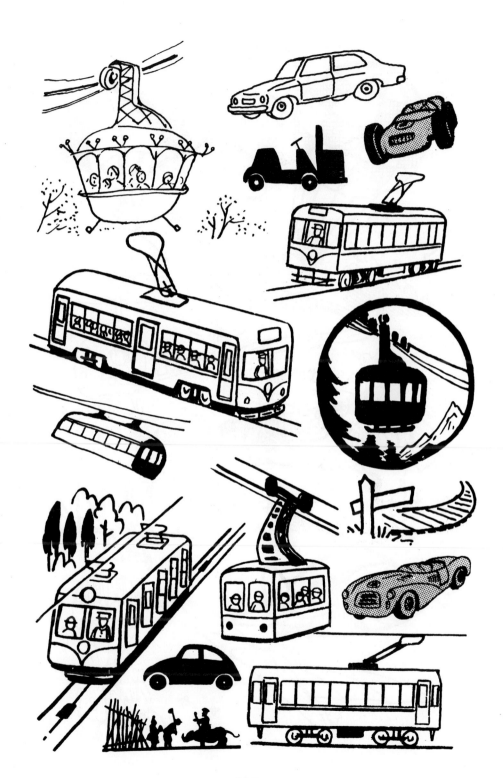

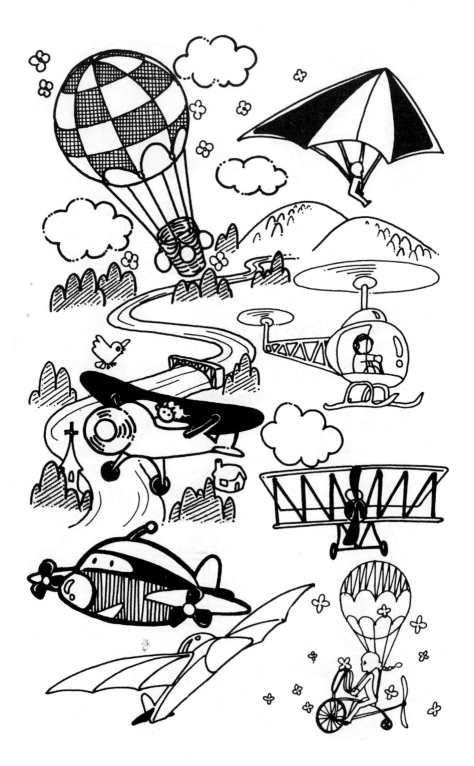

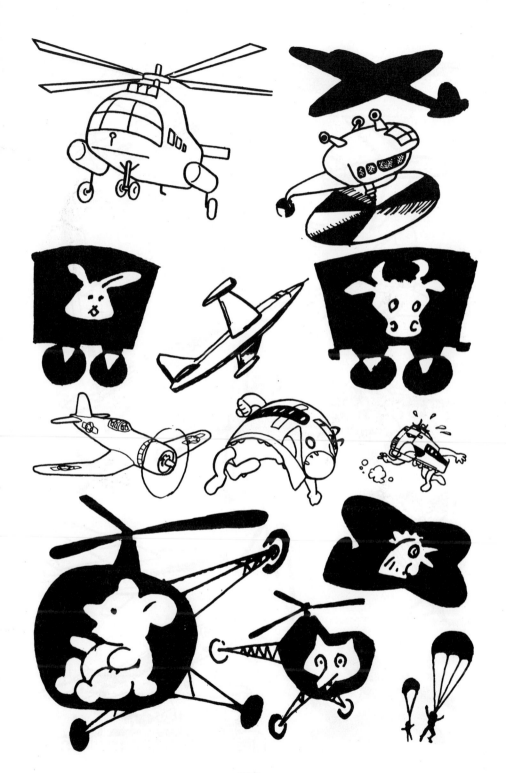

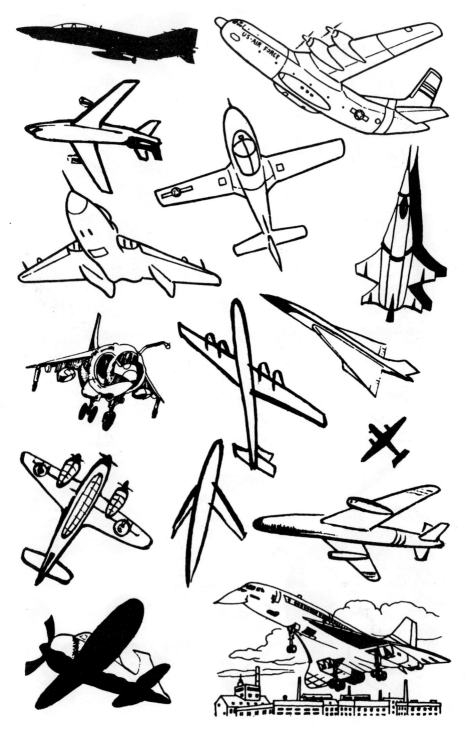

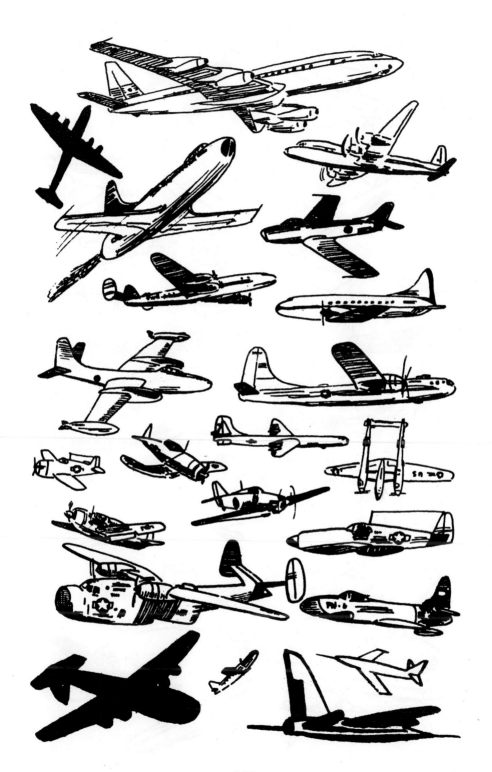

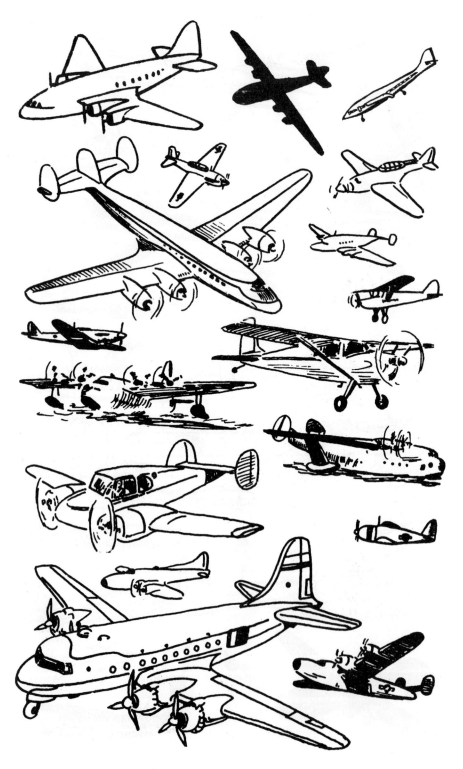

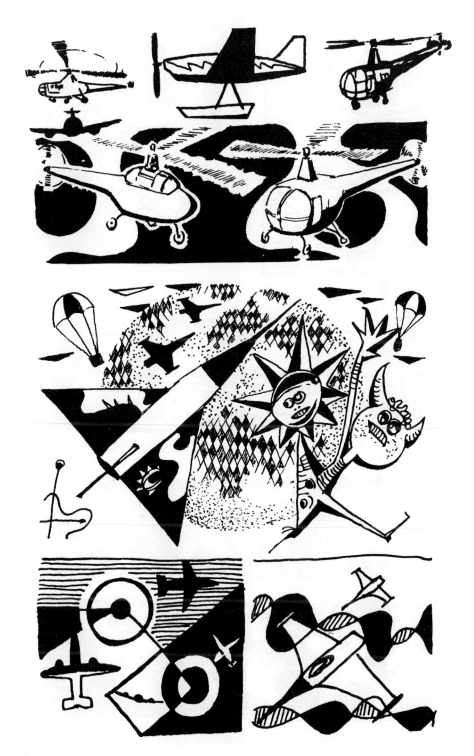

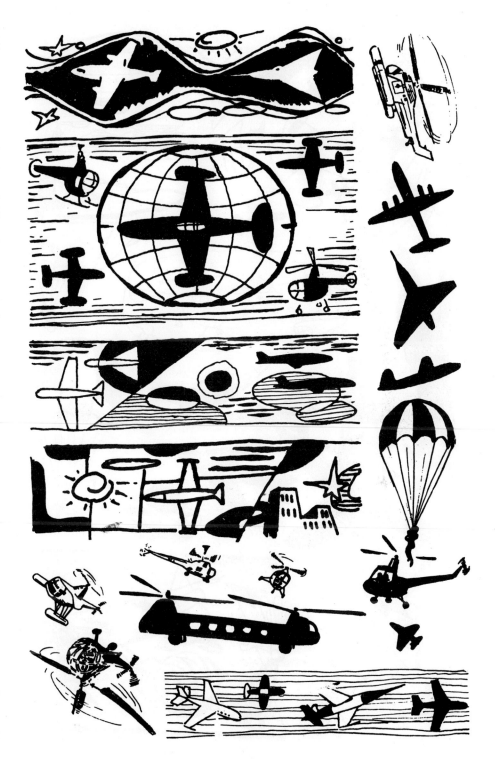

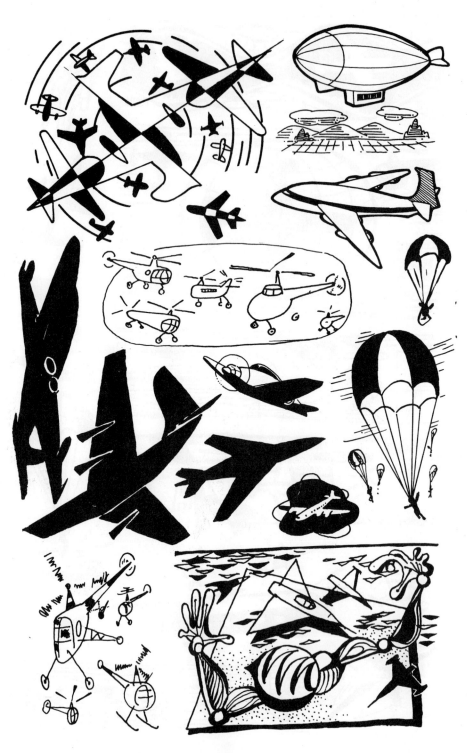

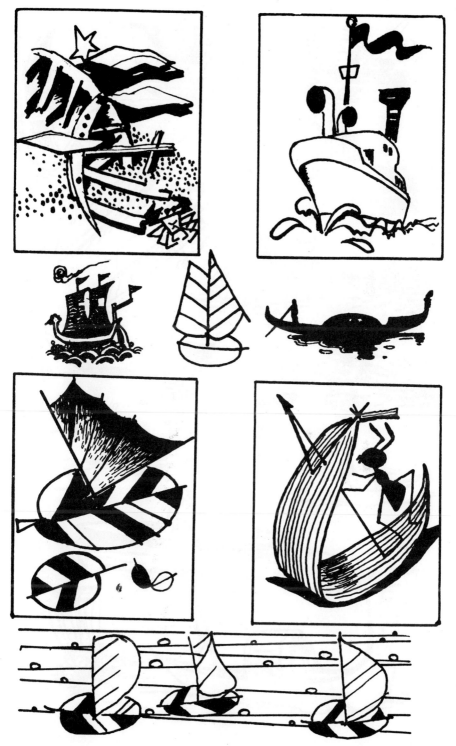

125

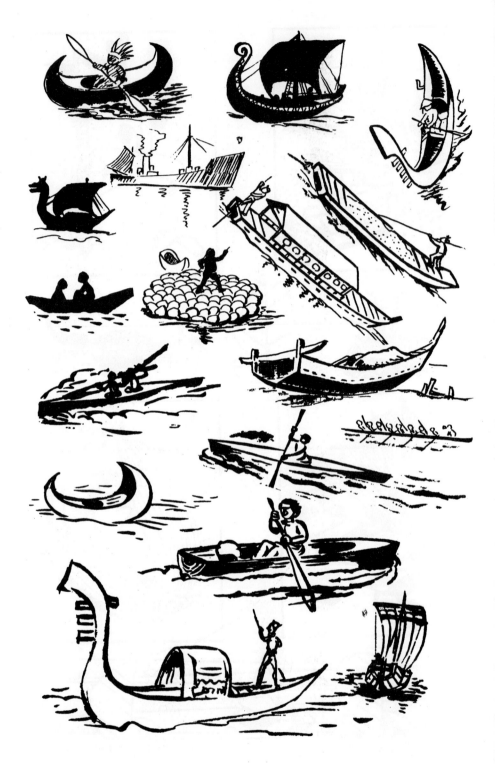

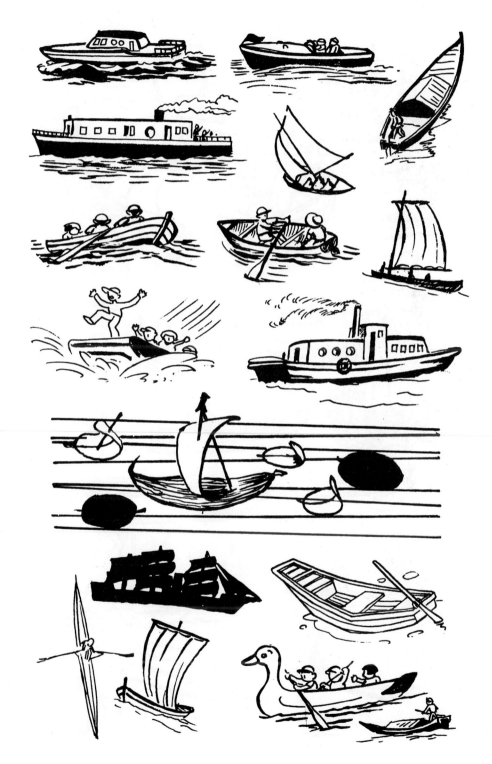

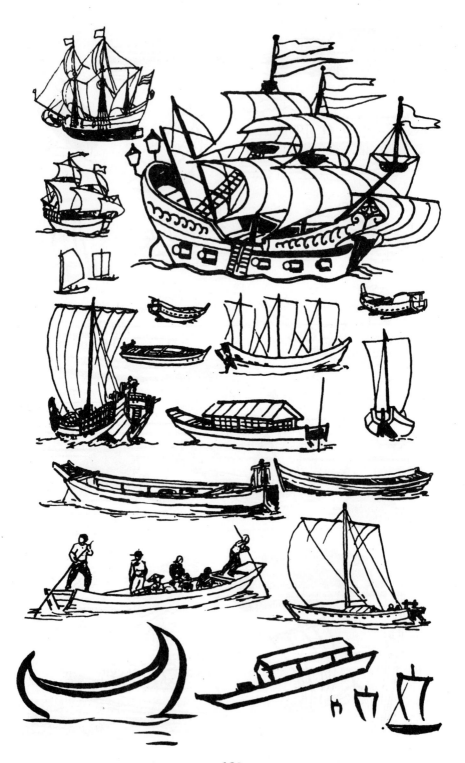

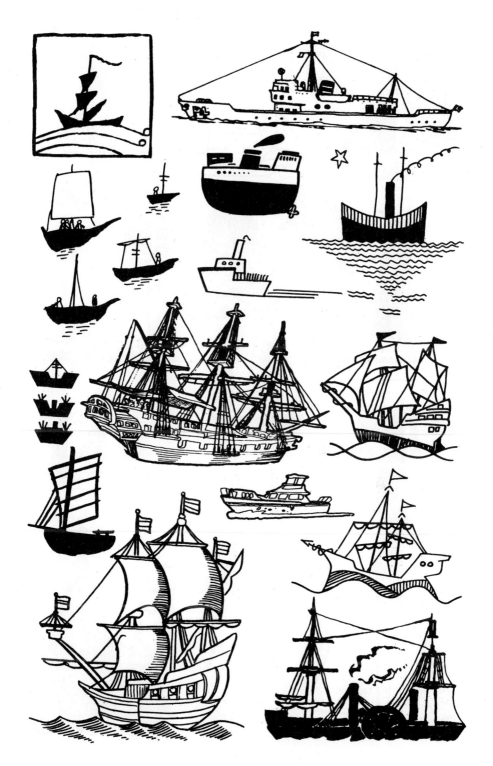

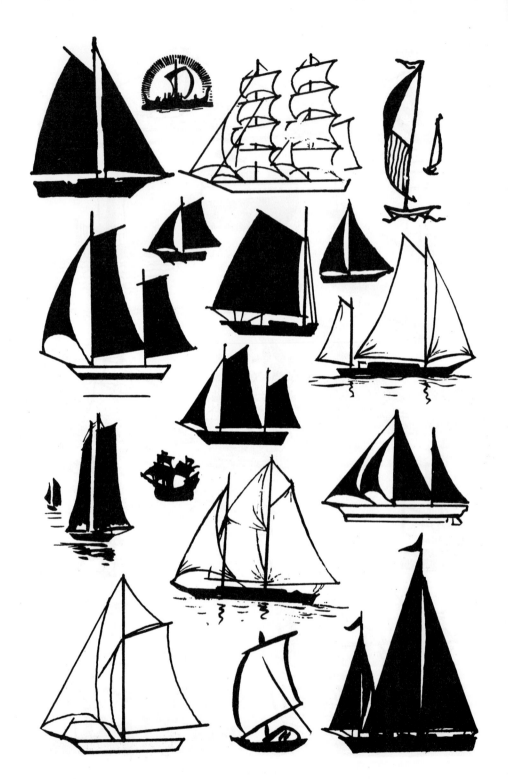

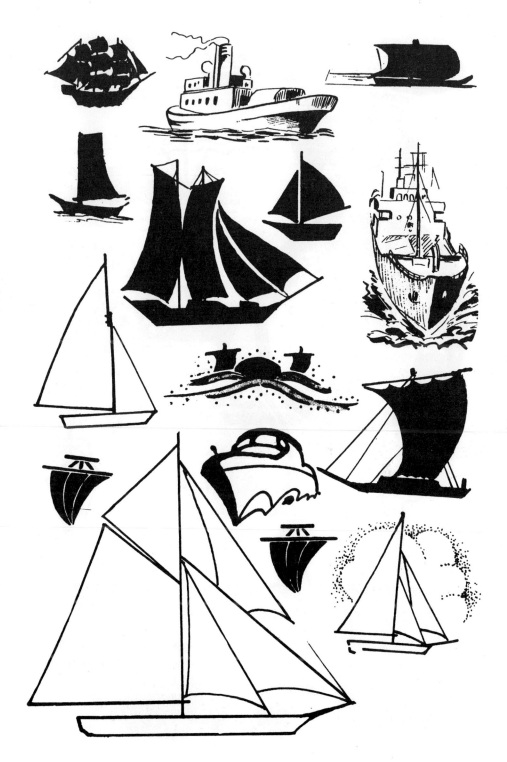

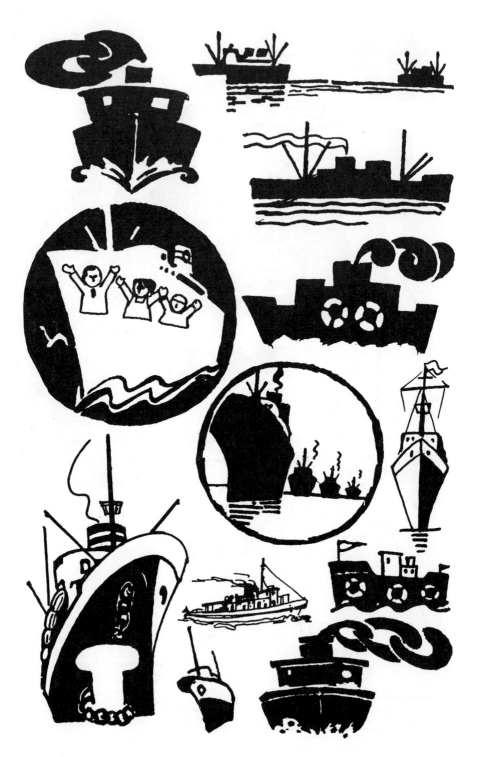

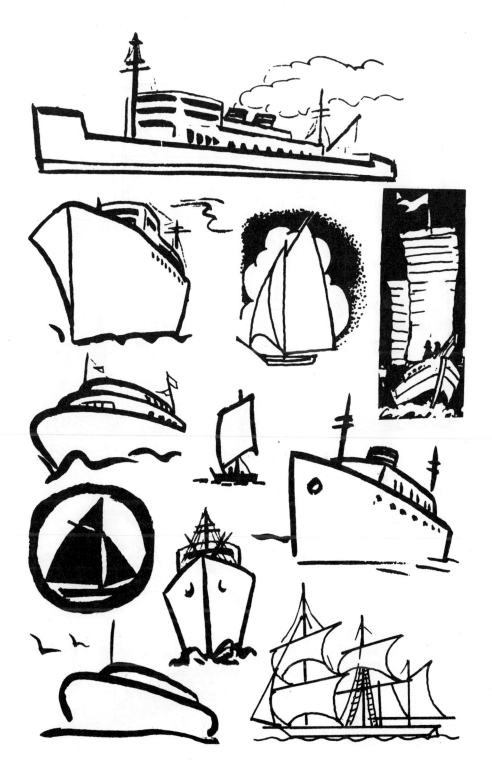

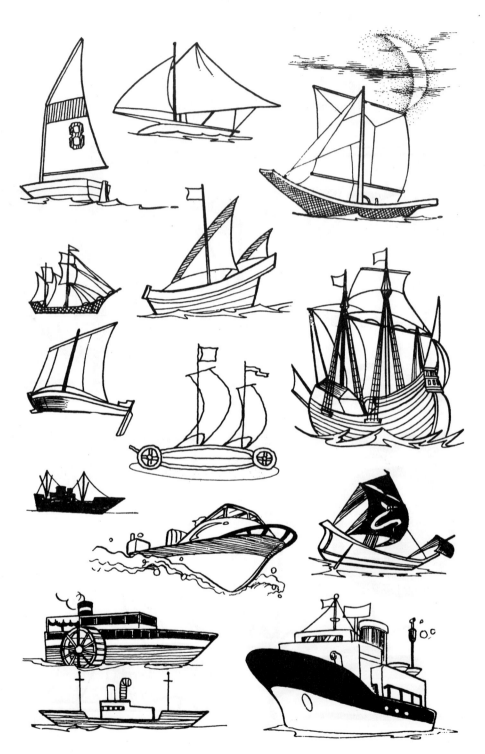

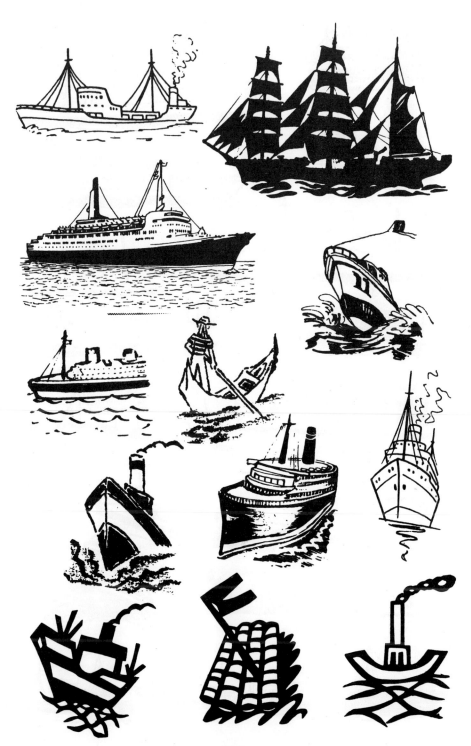

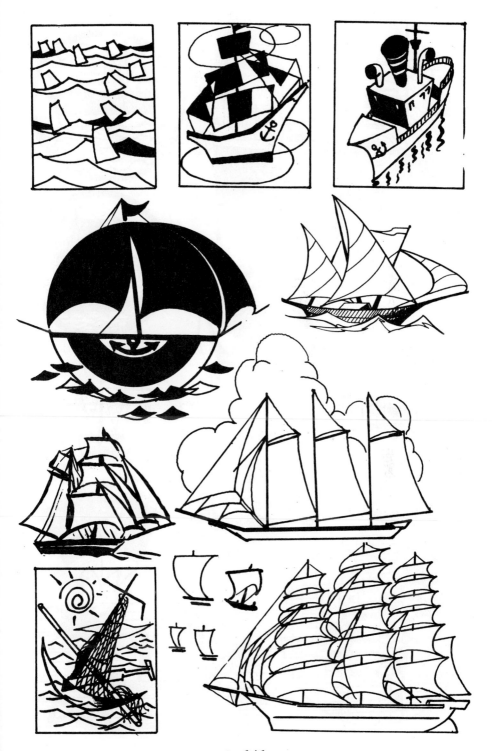

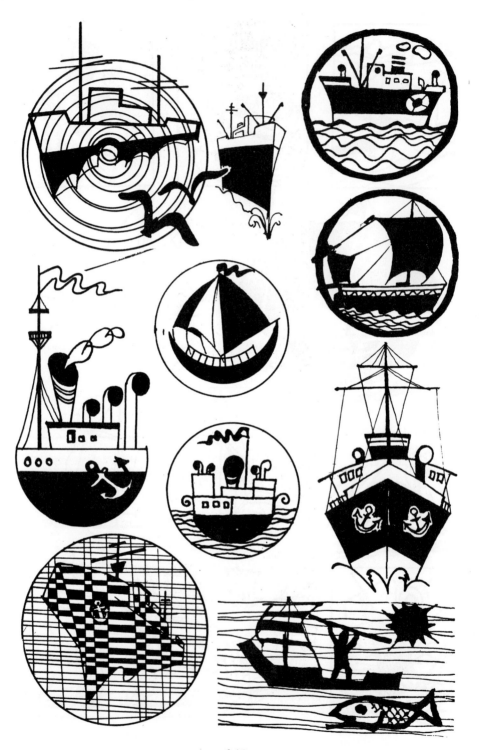

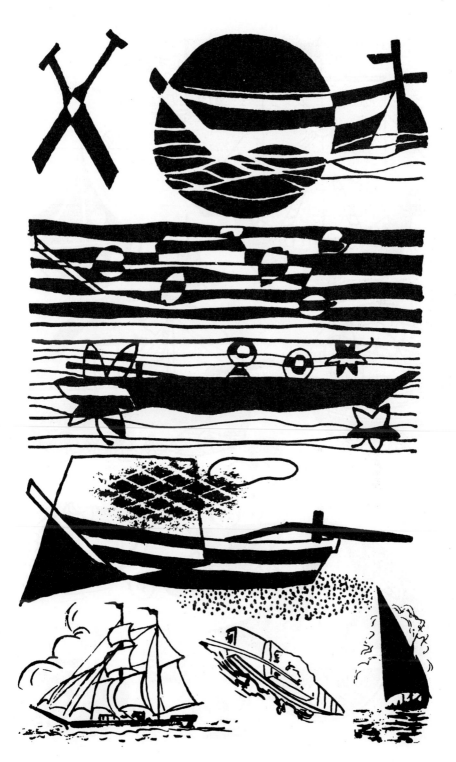

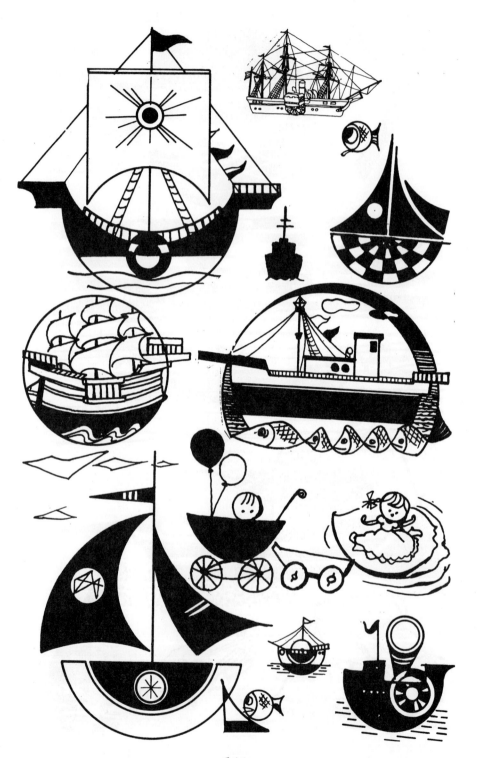

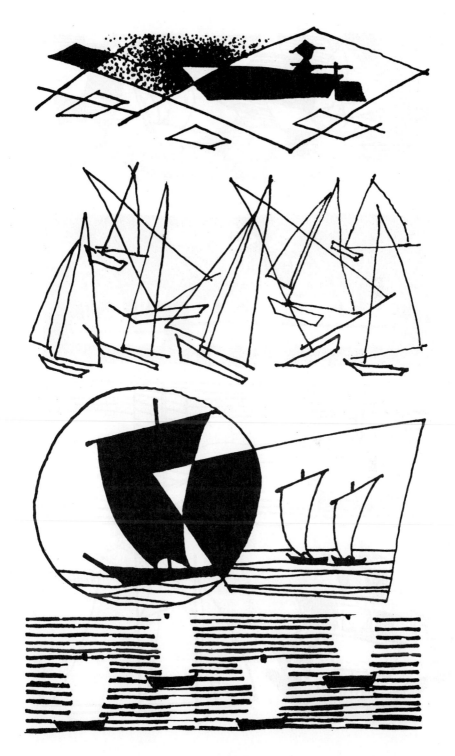

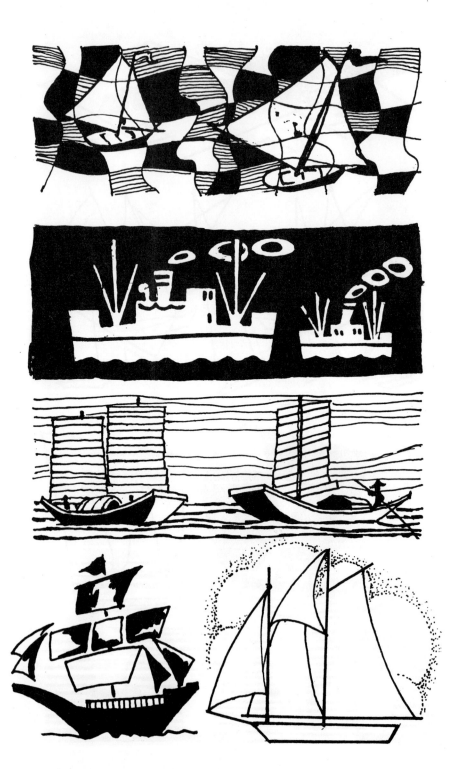

기물·일용품

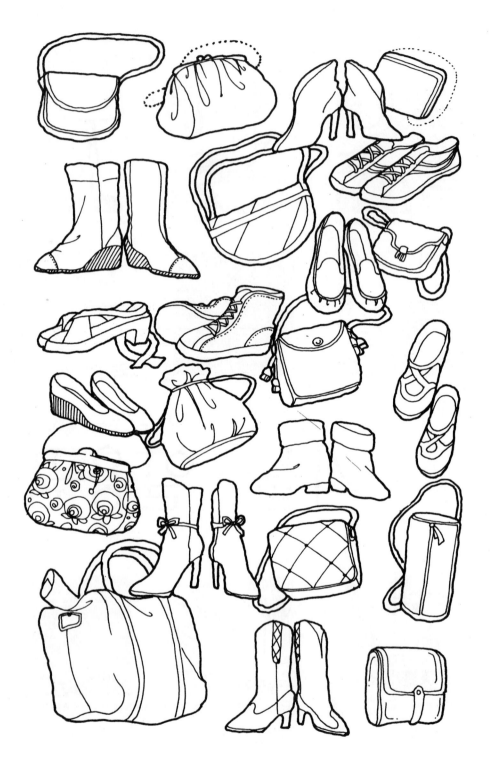

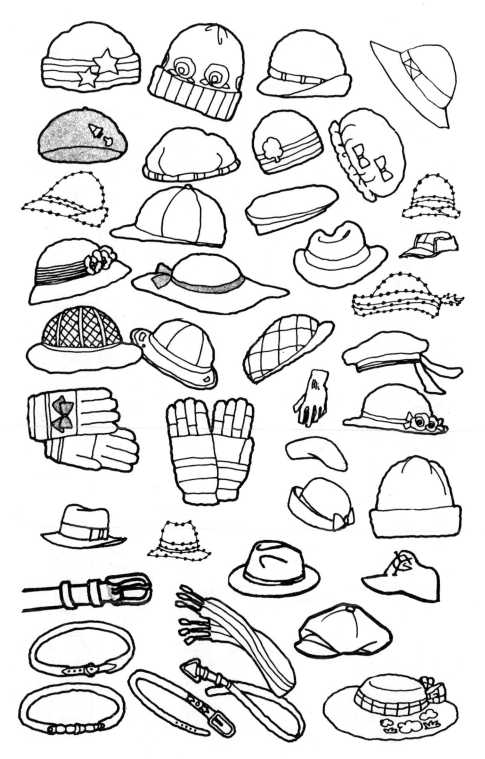

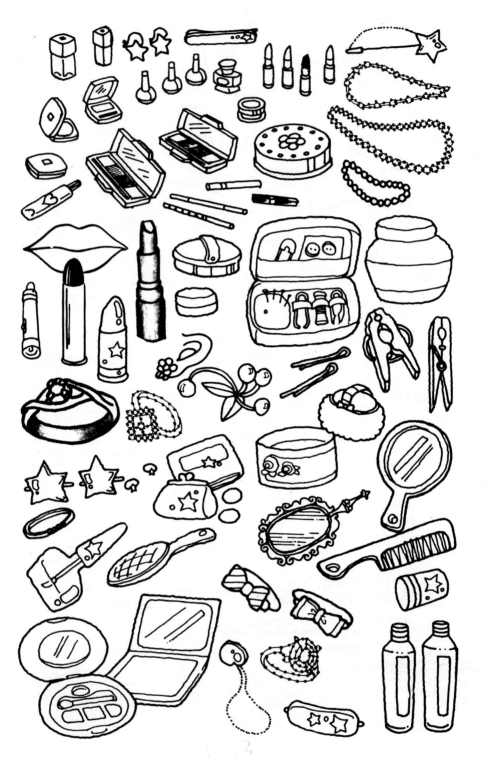

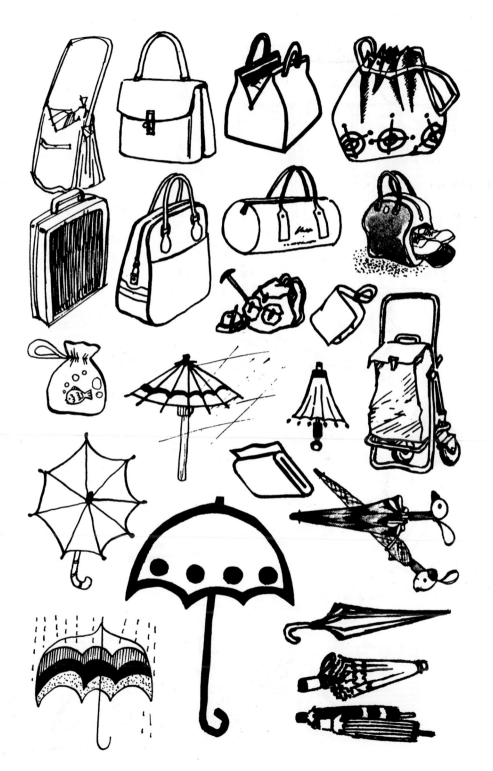

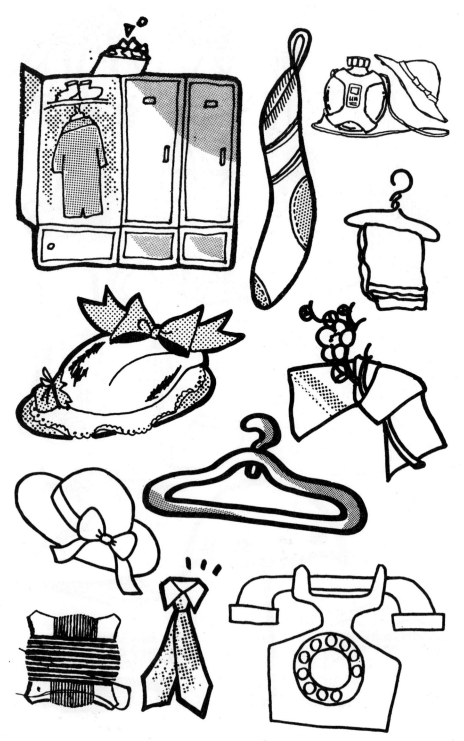

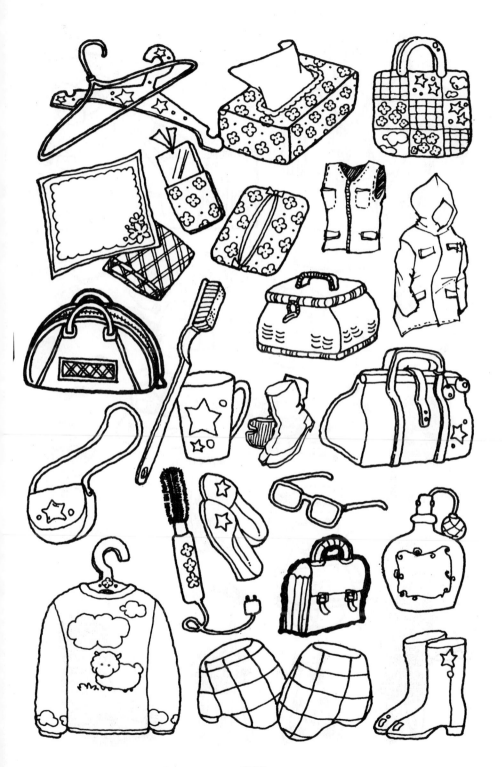

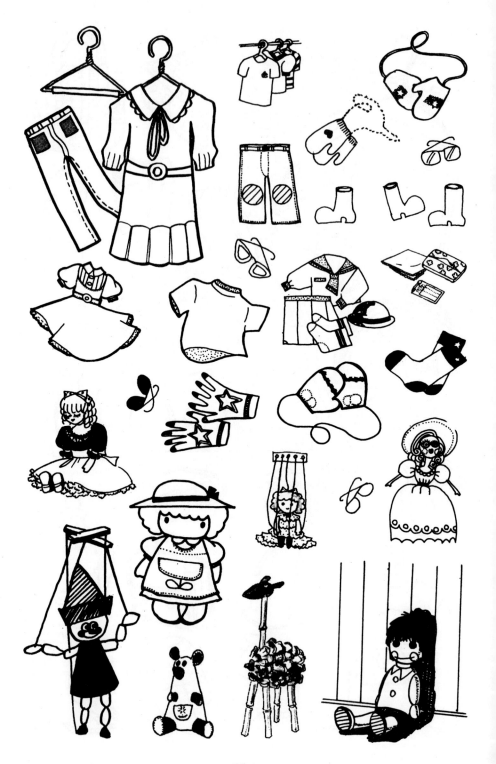

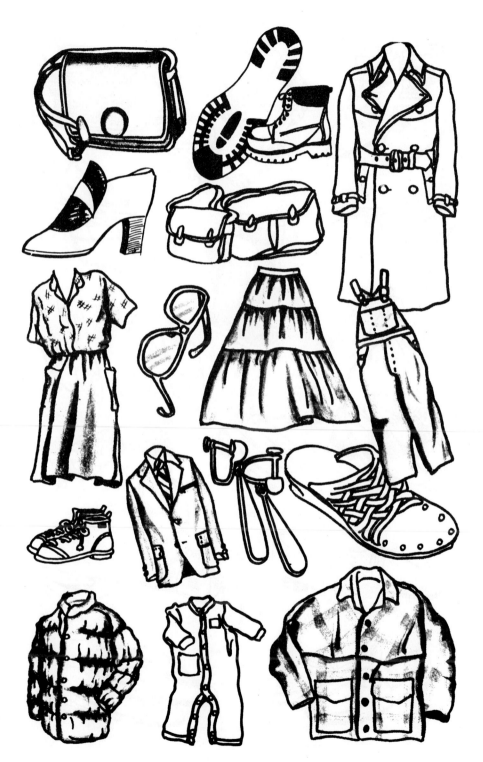

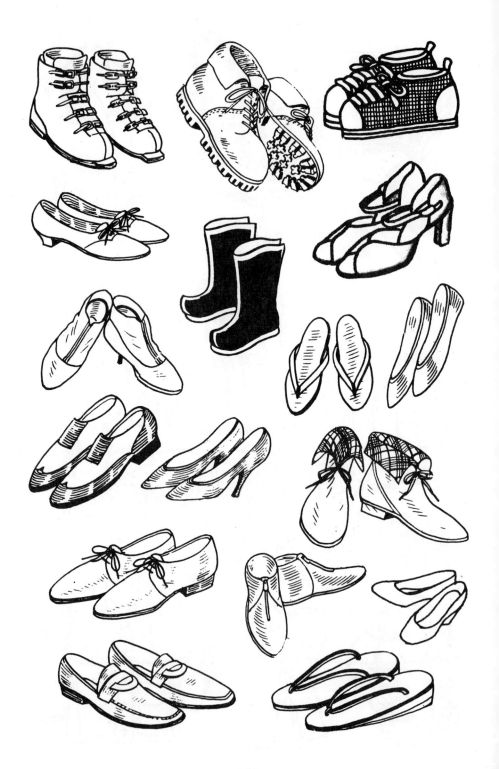

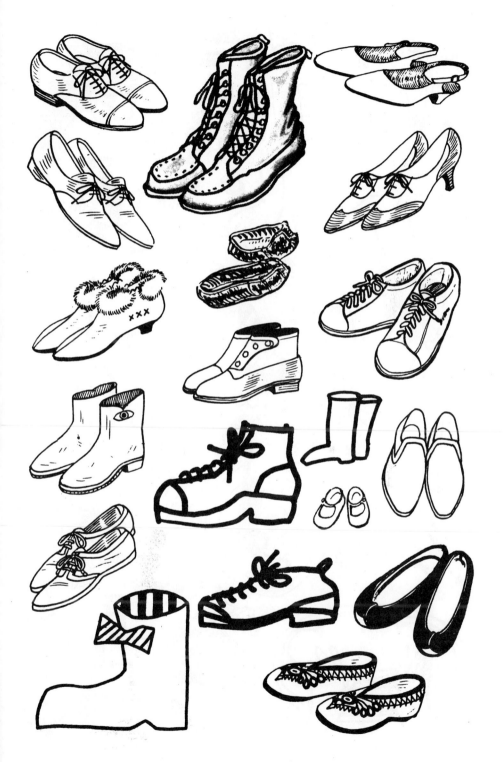

157

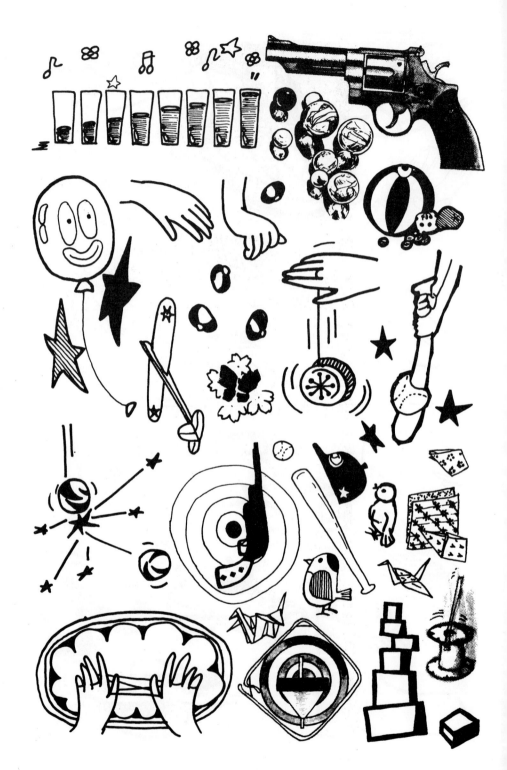

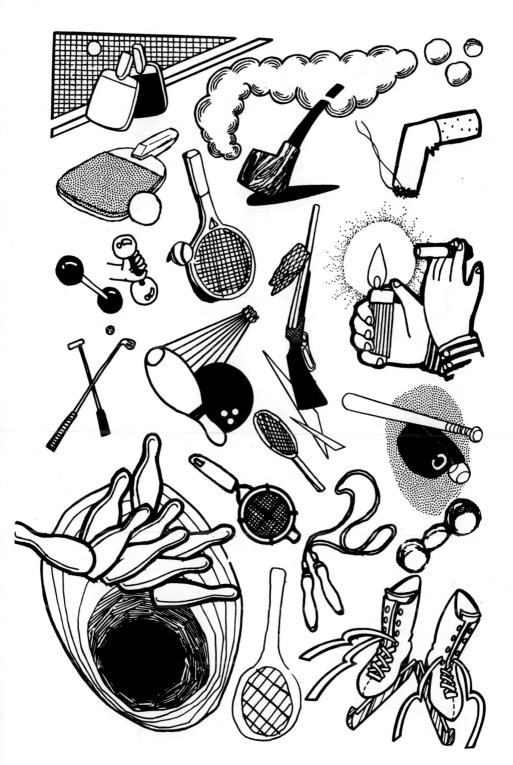

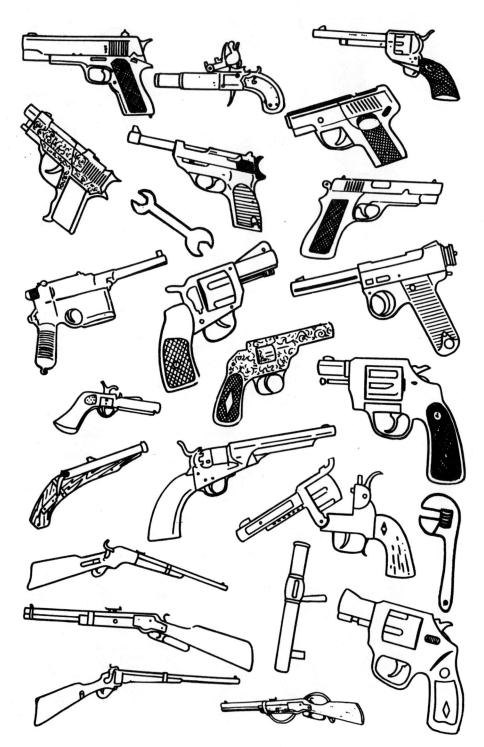

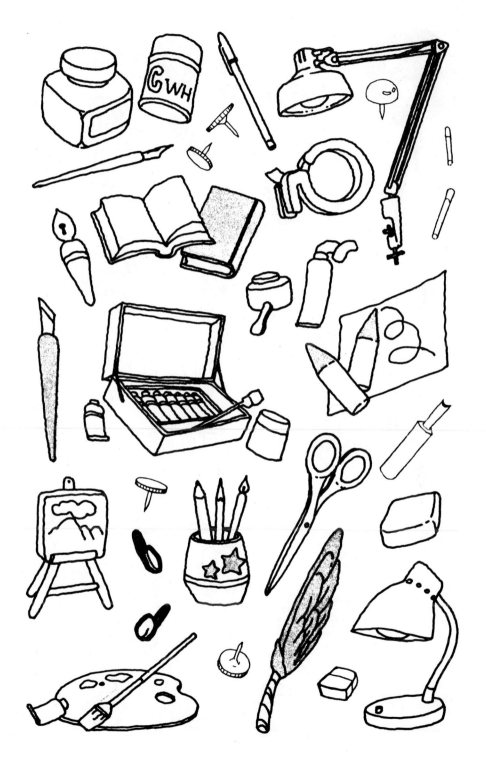

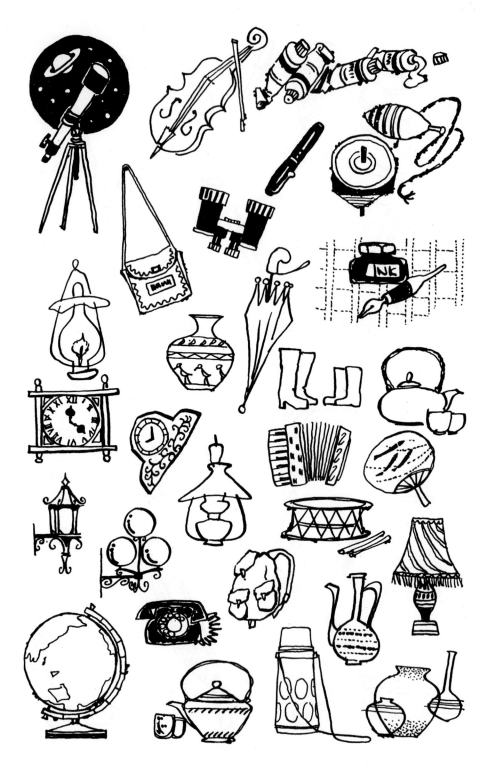

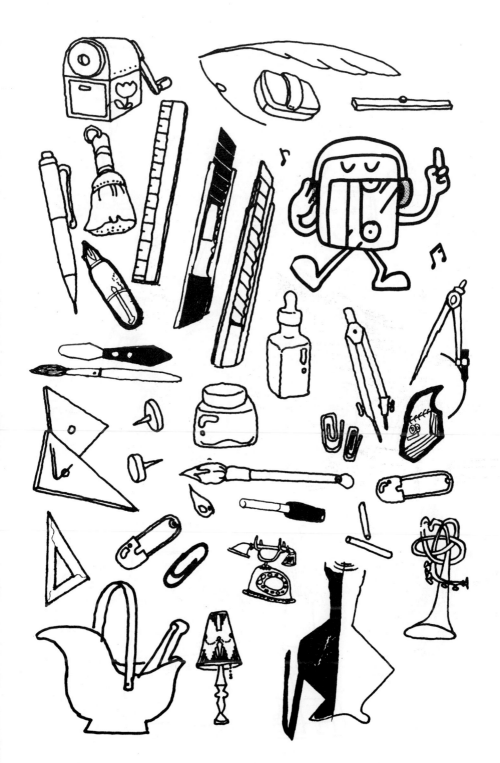

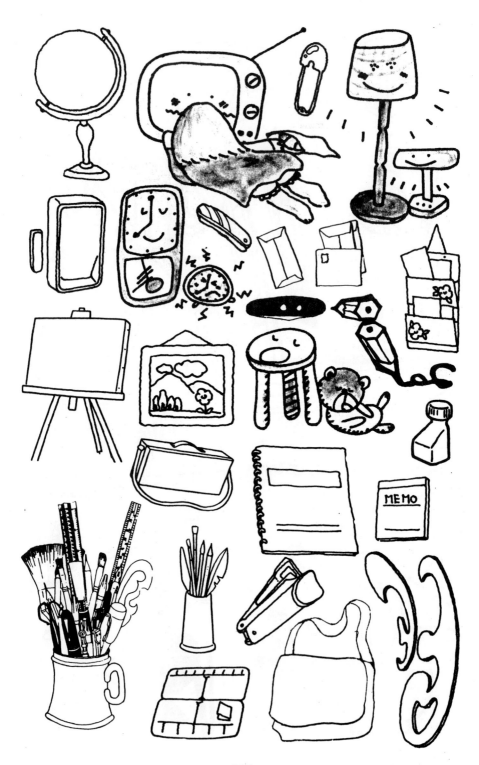

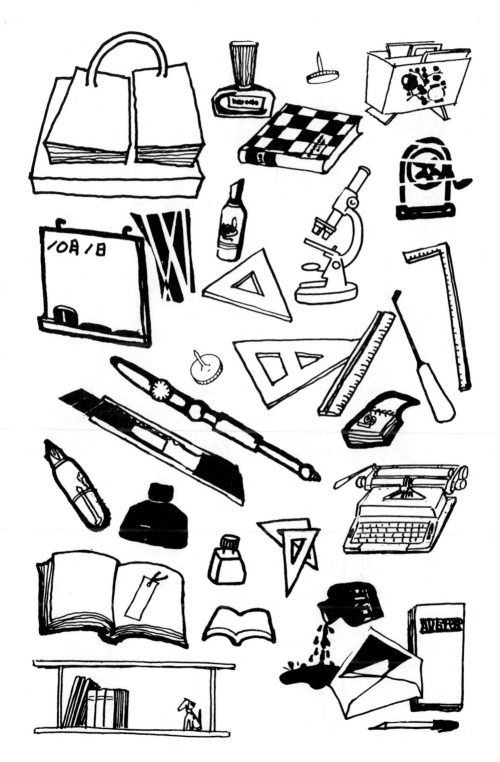

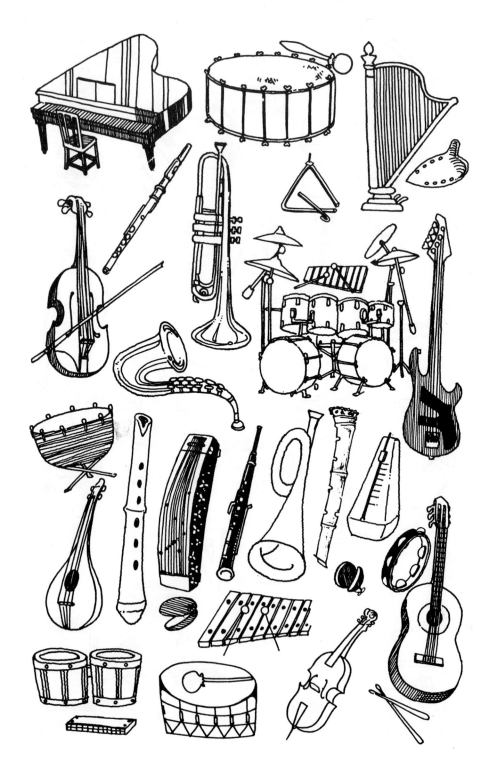

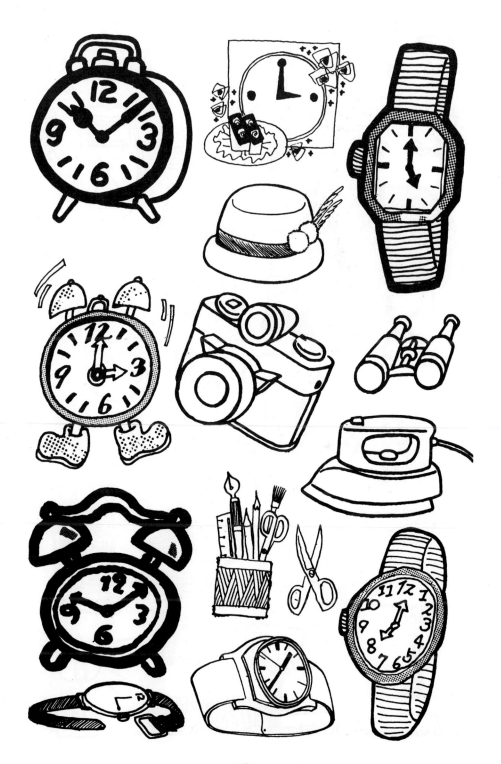

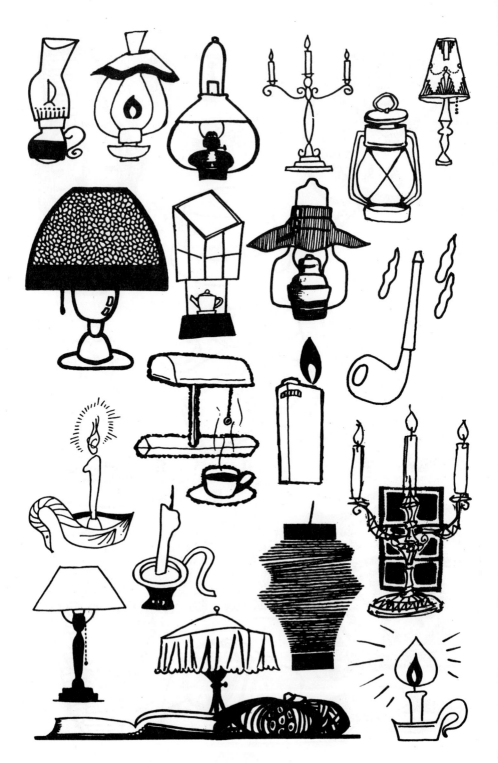

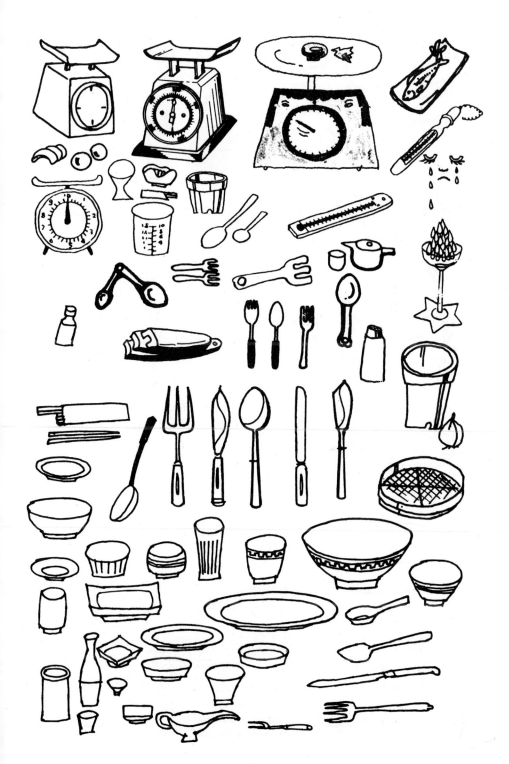

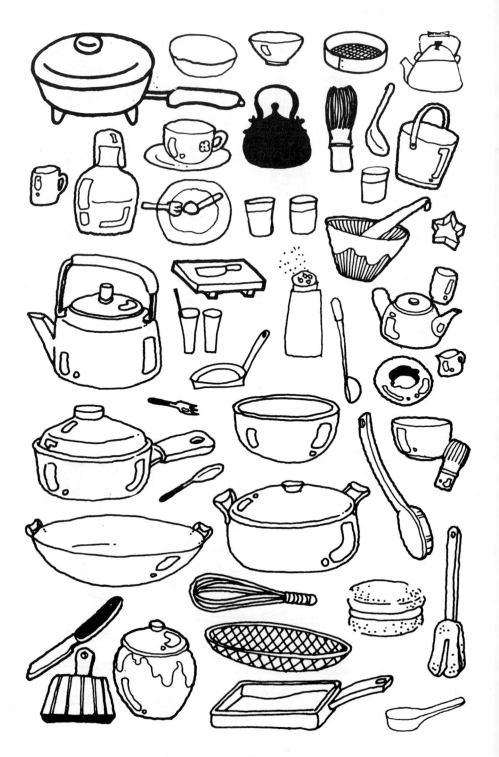

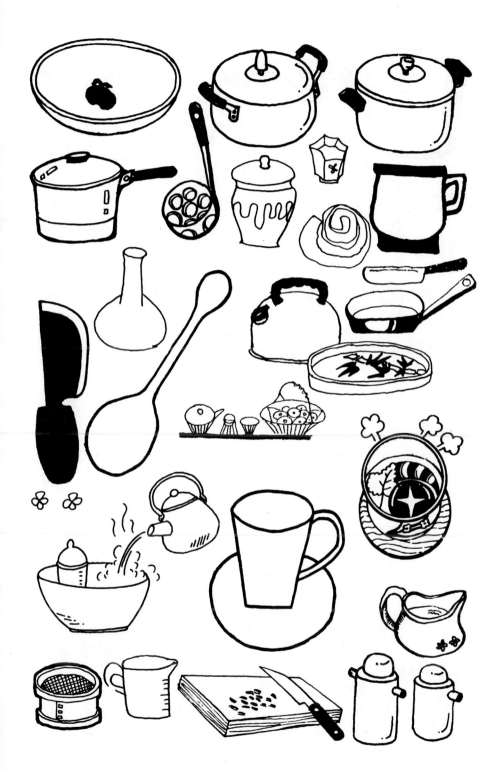

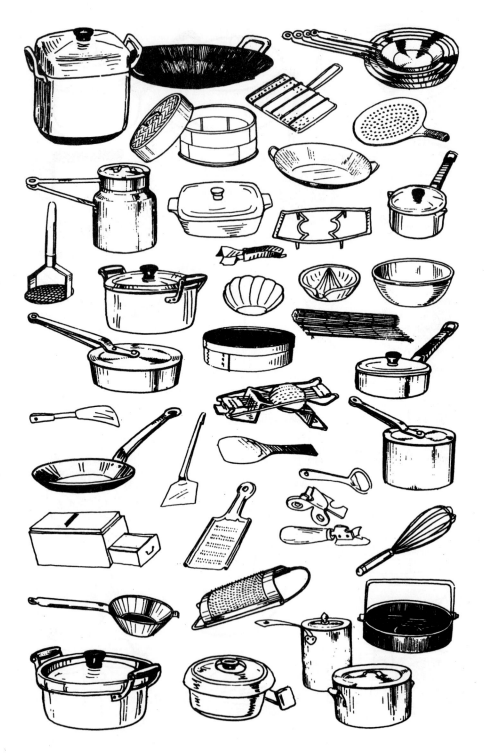

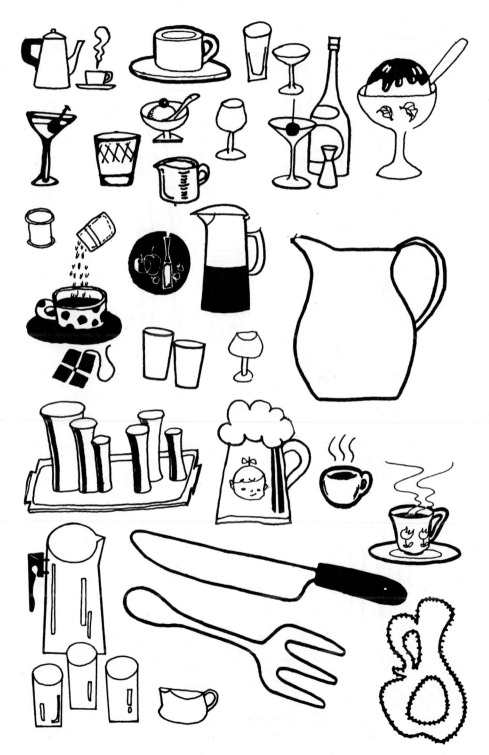

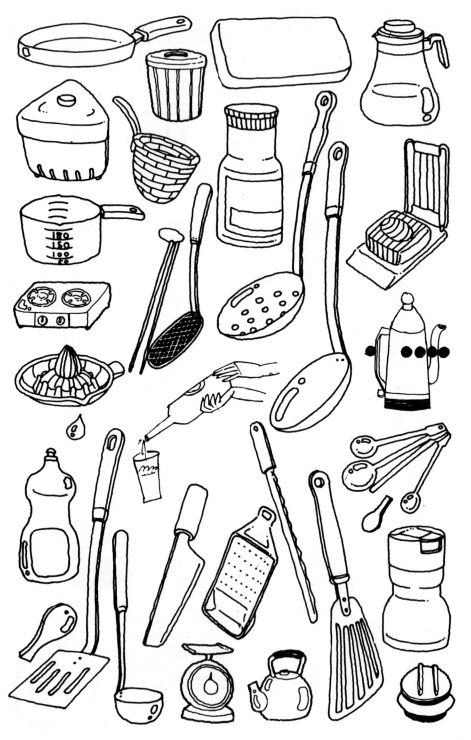

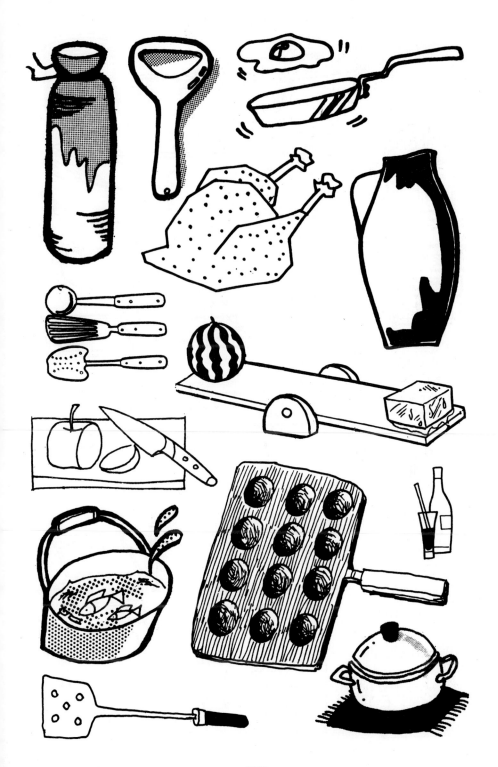

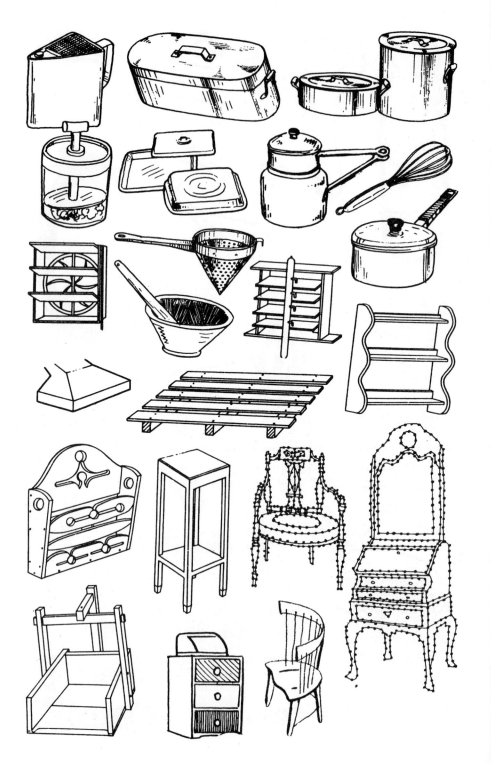

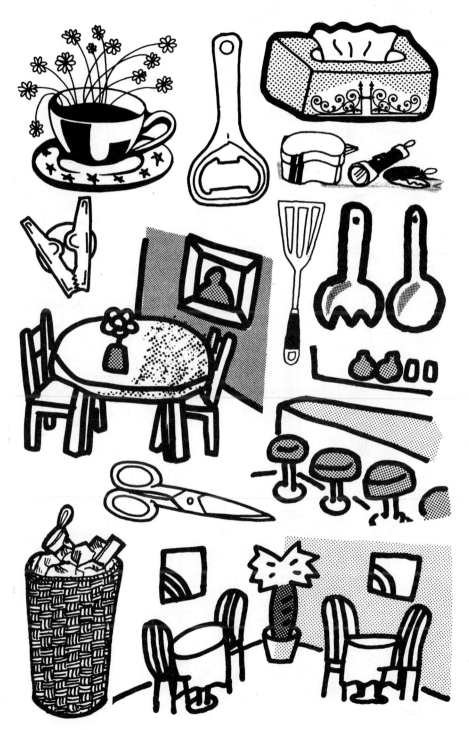

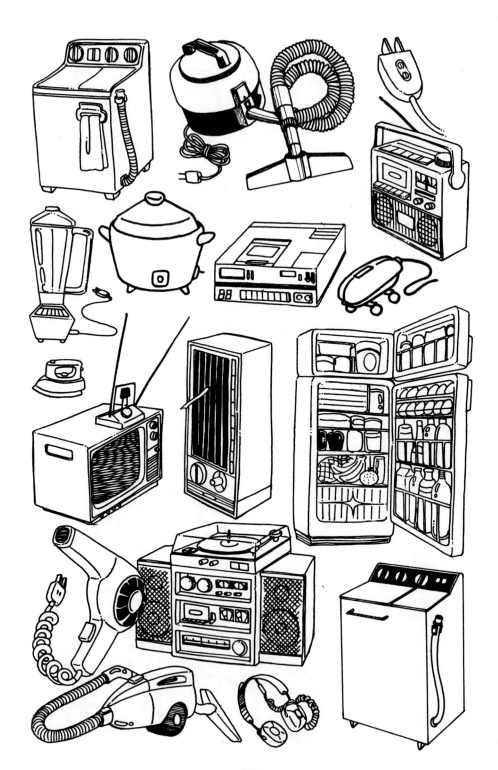

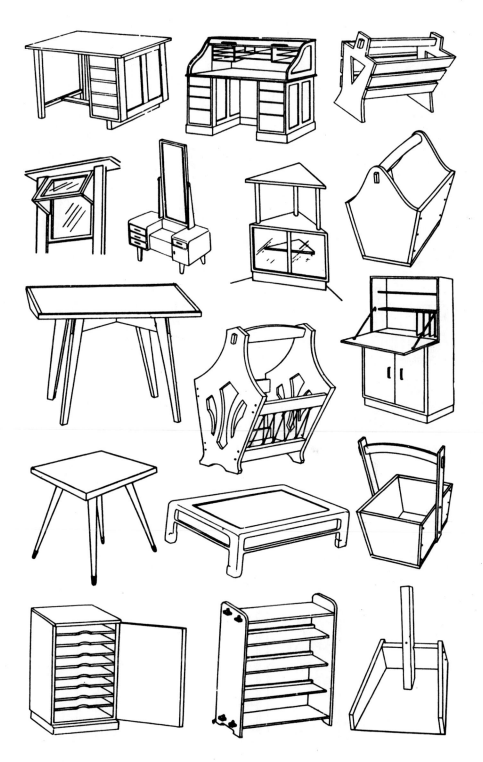

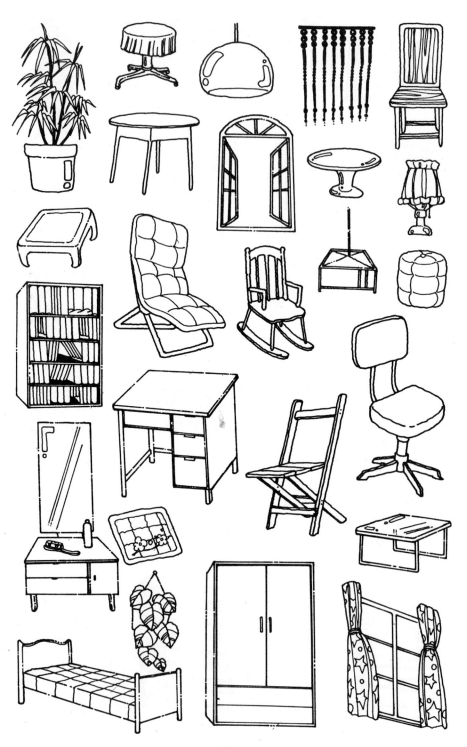

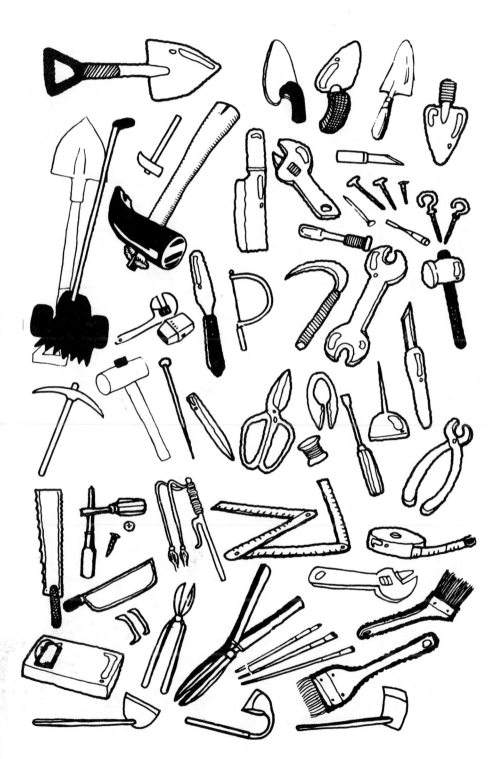

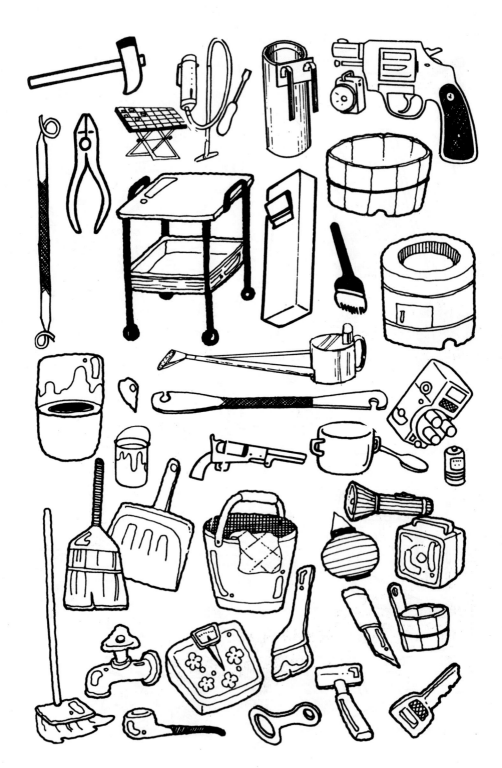

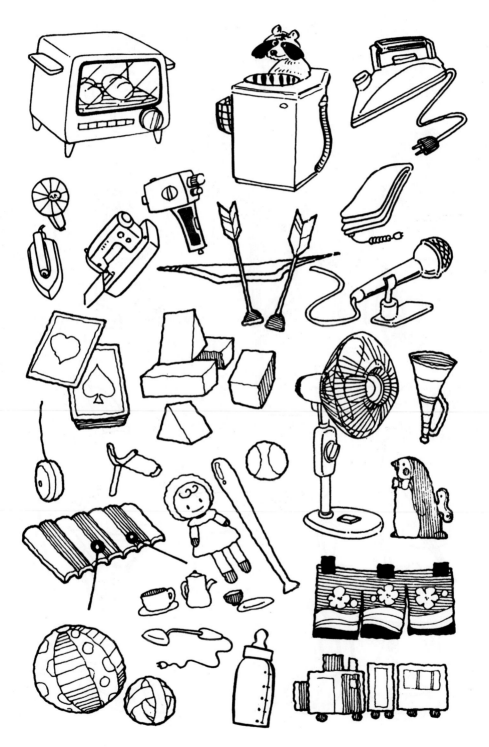

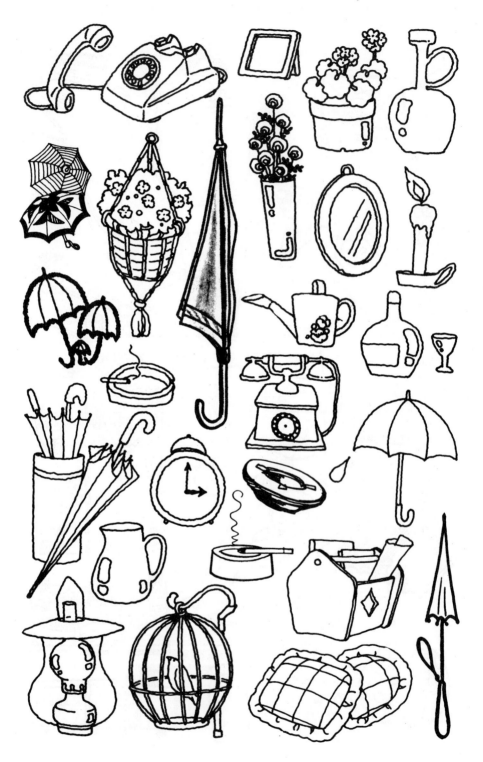

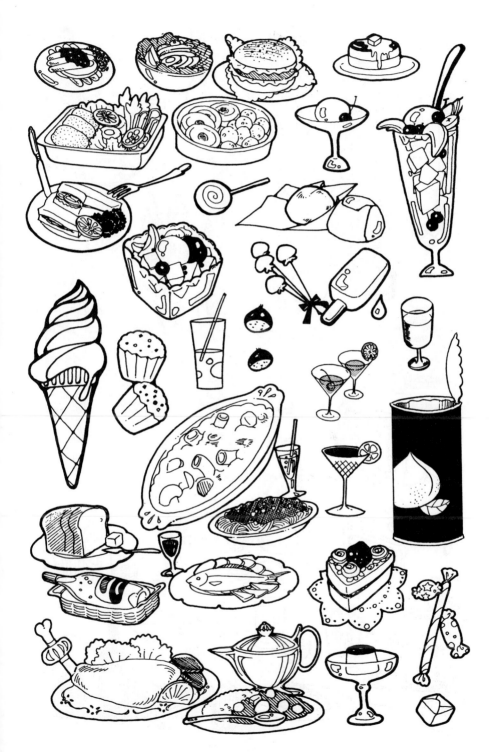

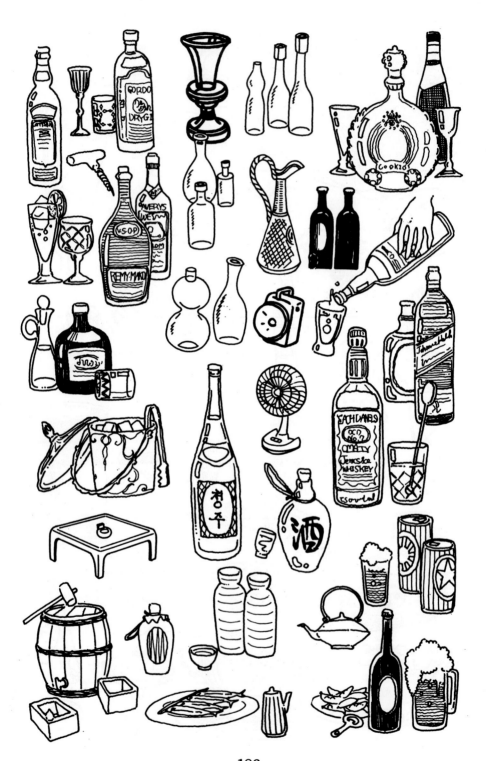

동물

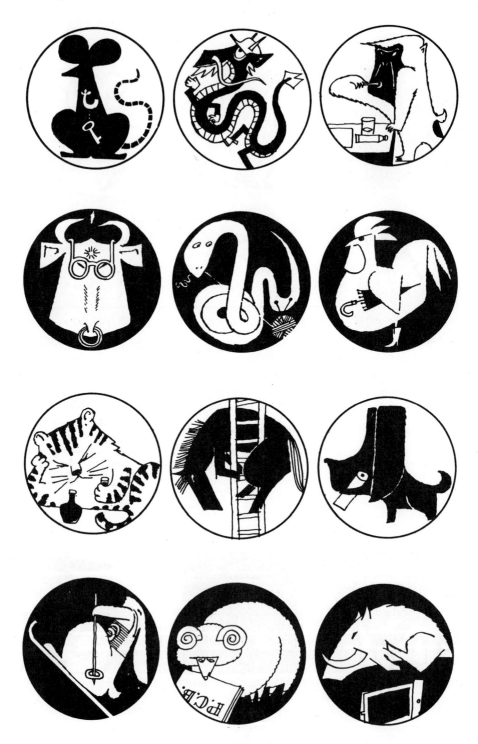

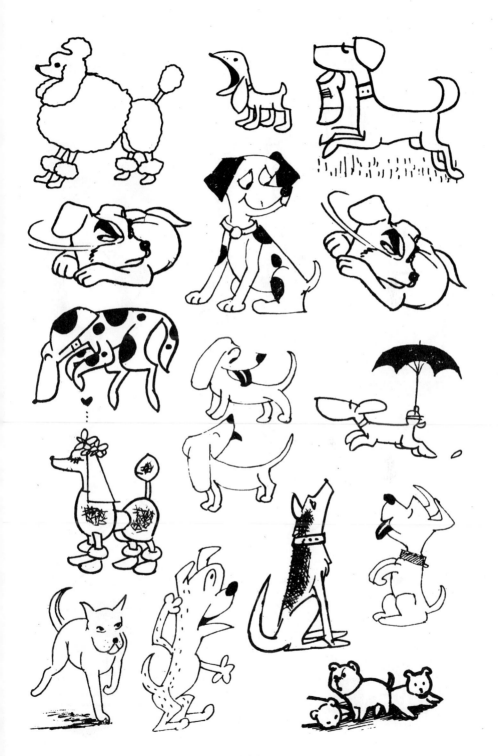

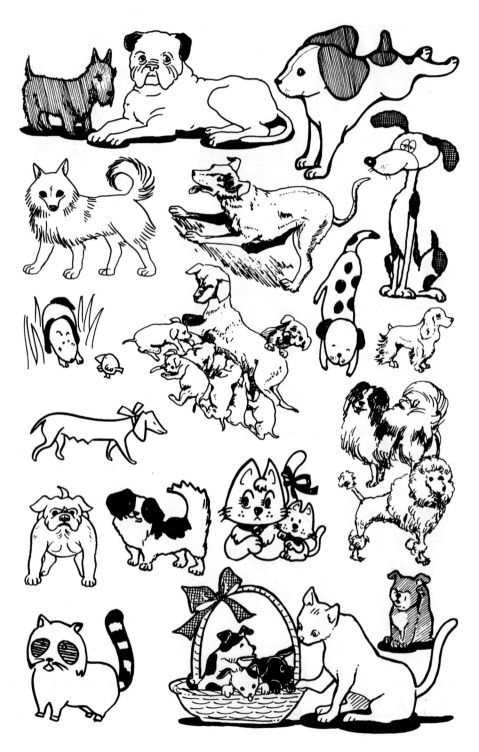

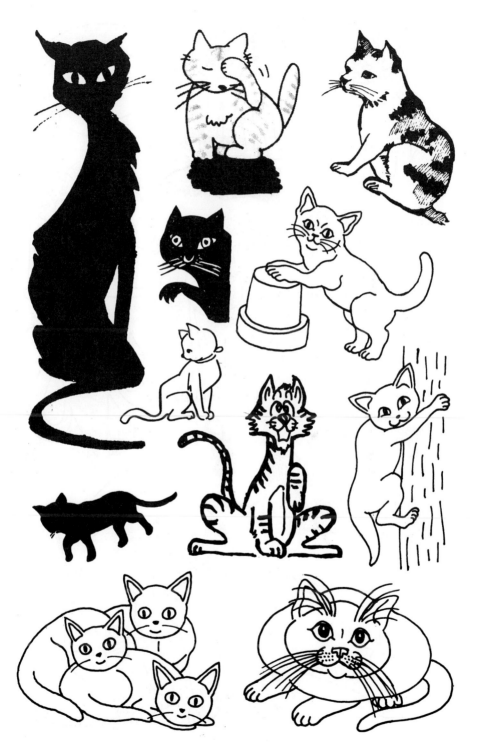

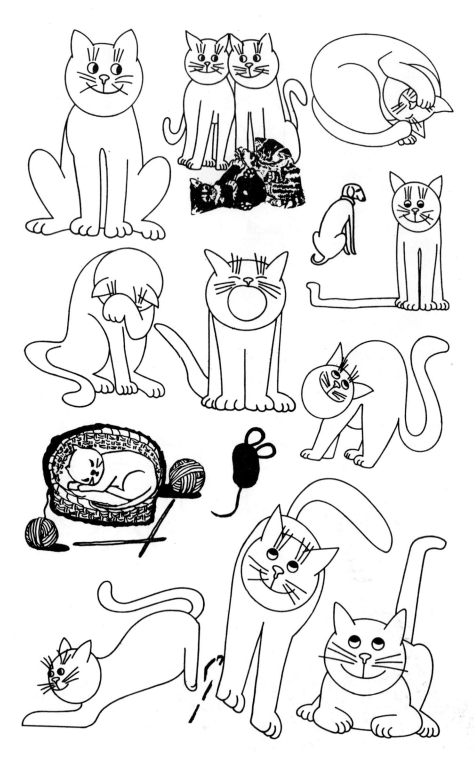

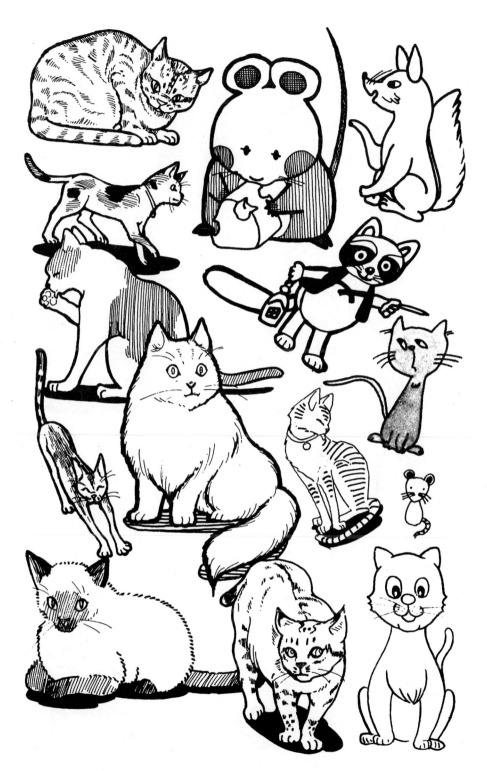

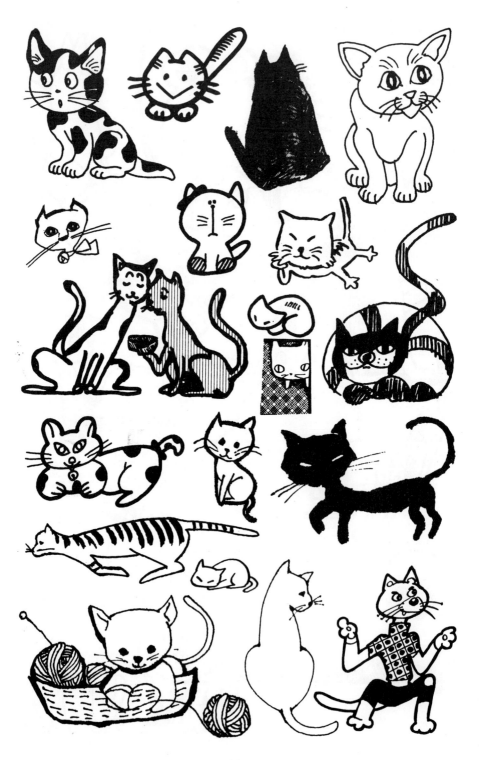

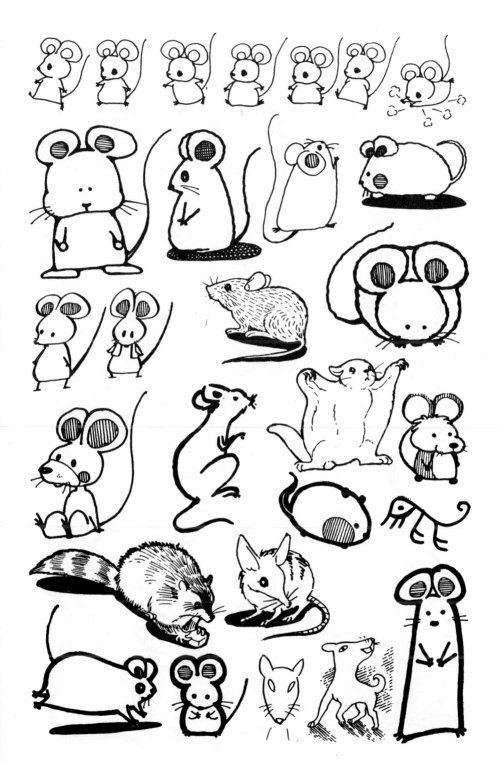

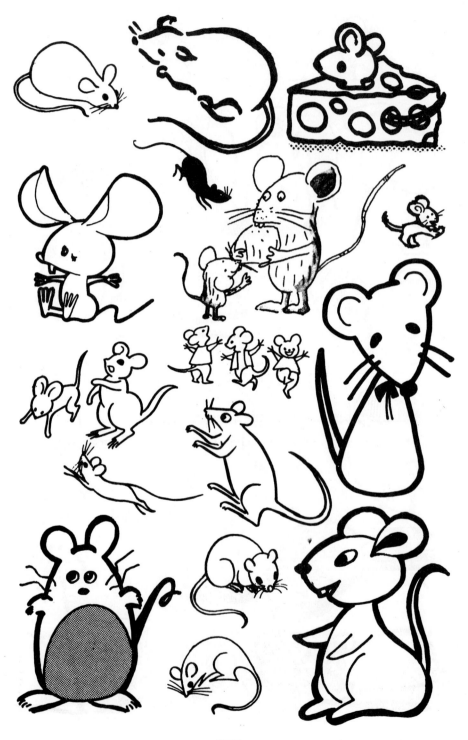

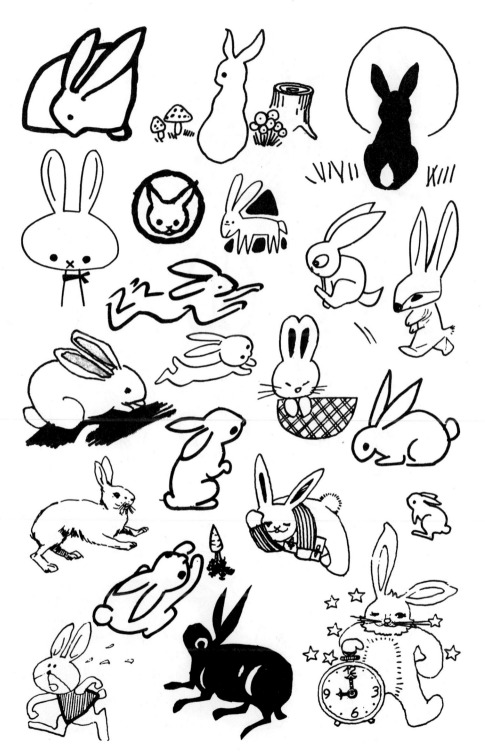

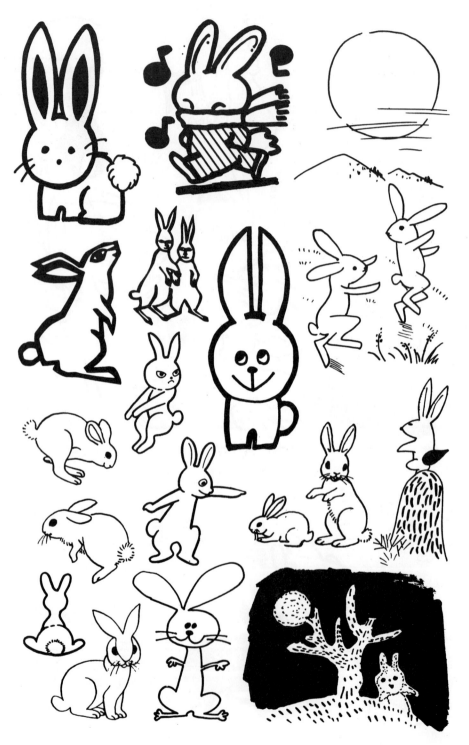

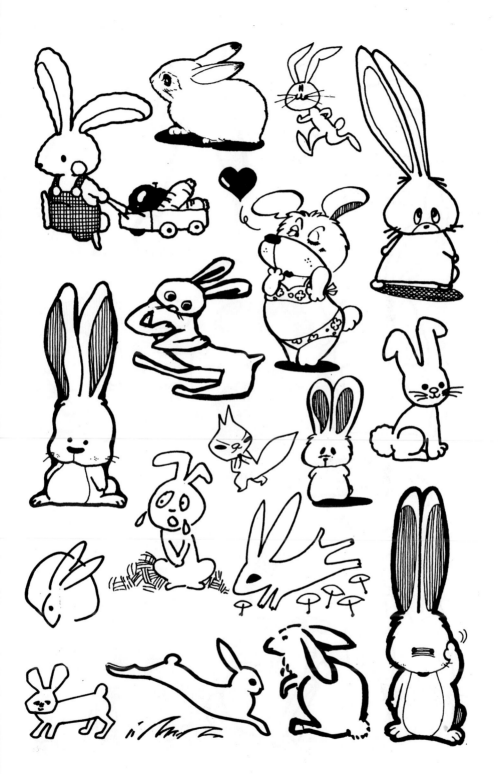

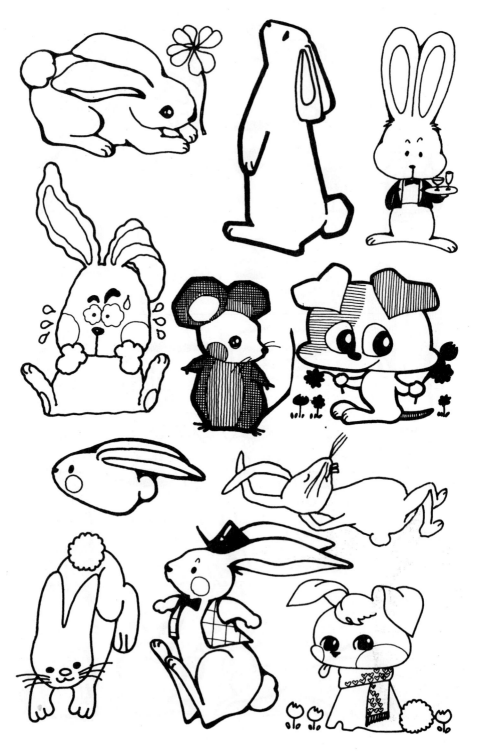

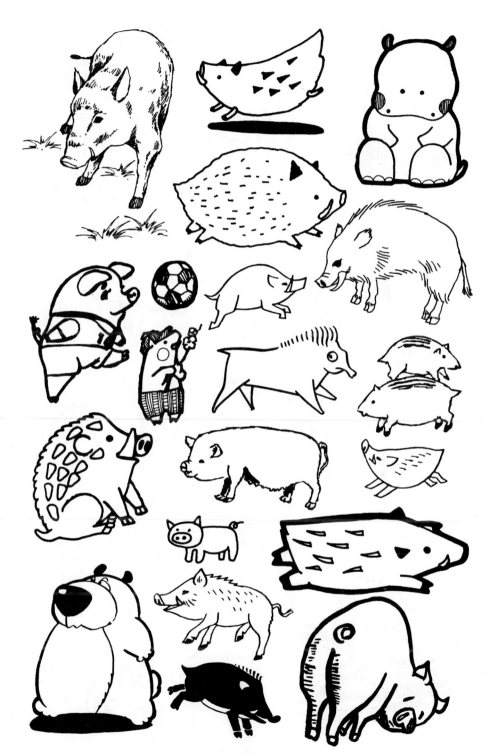

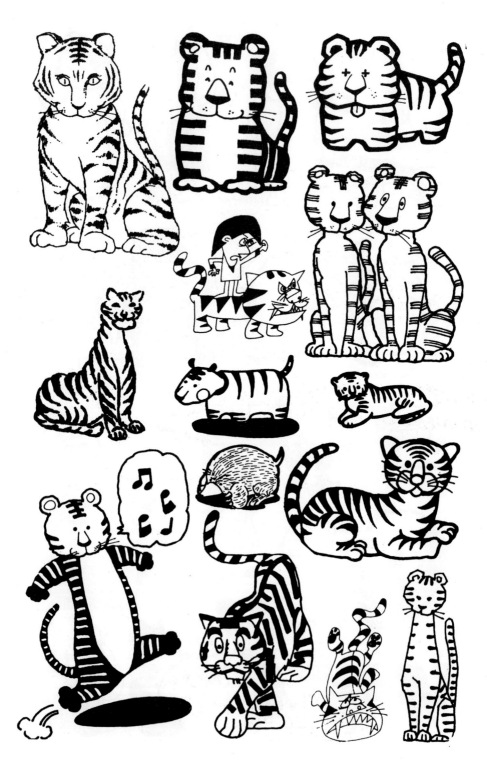

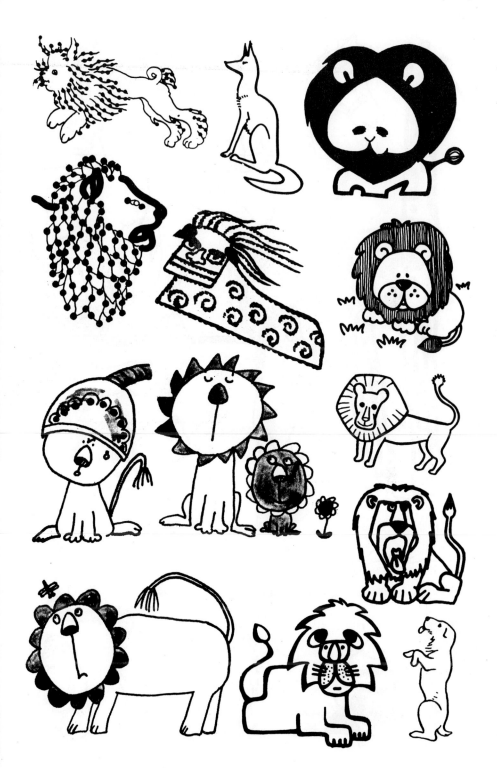

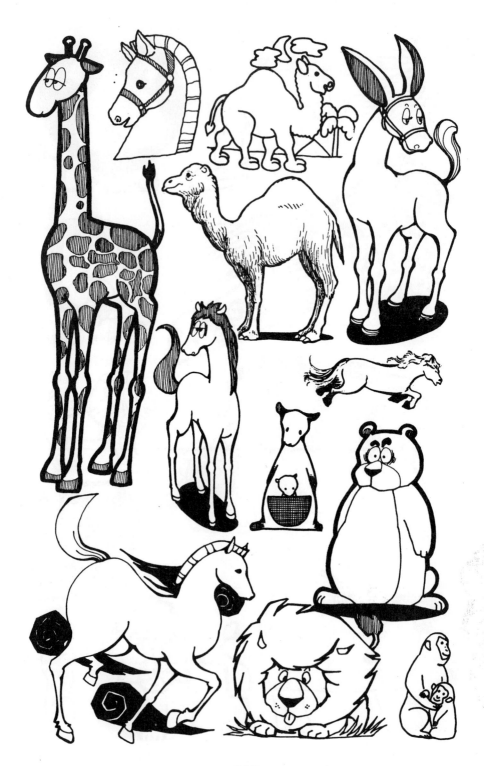

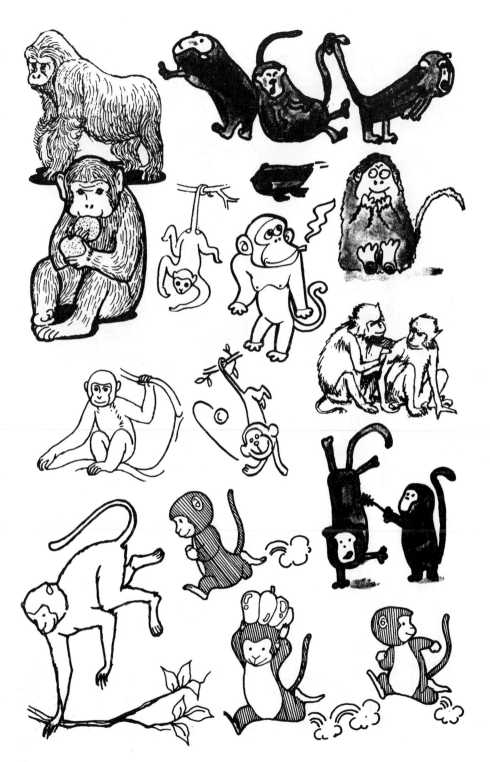

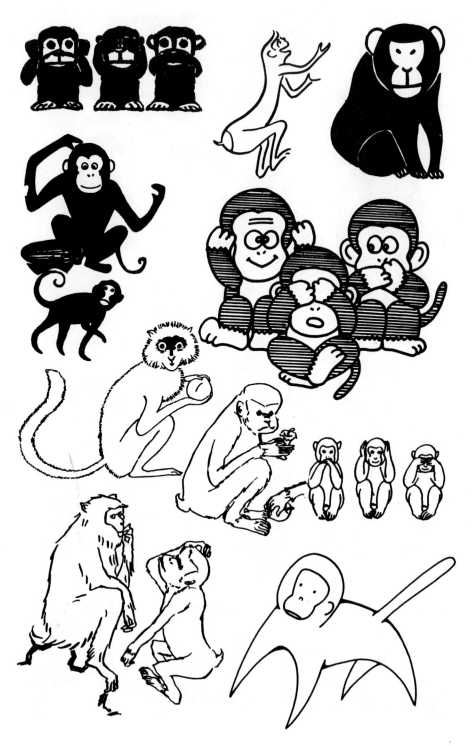

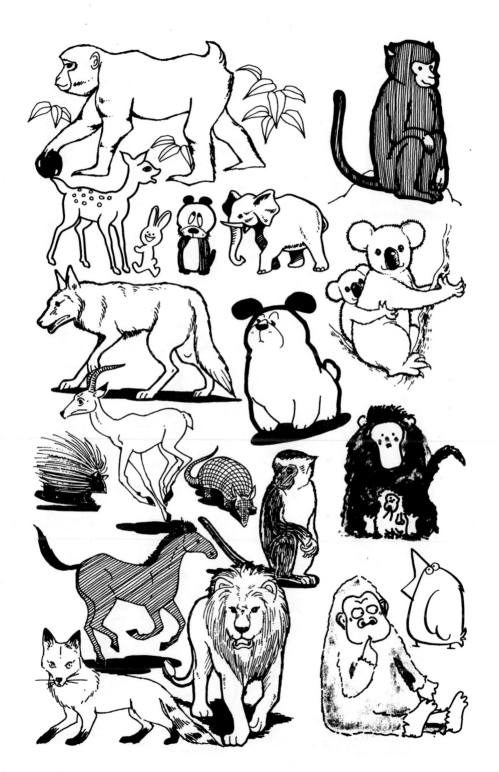

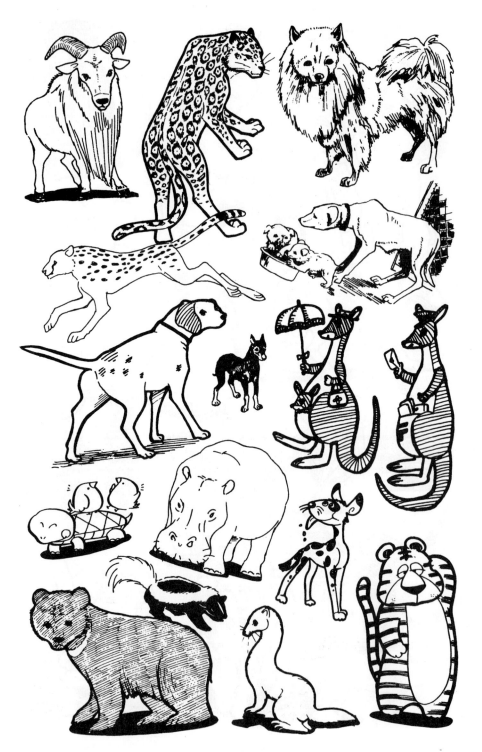

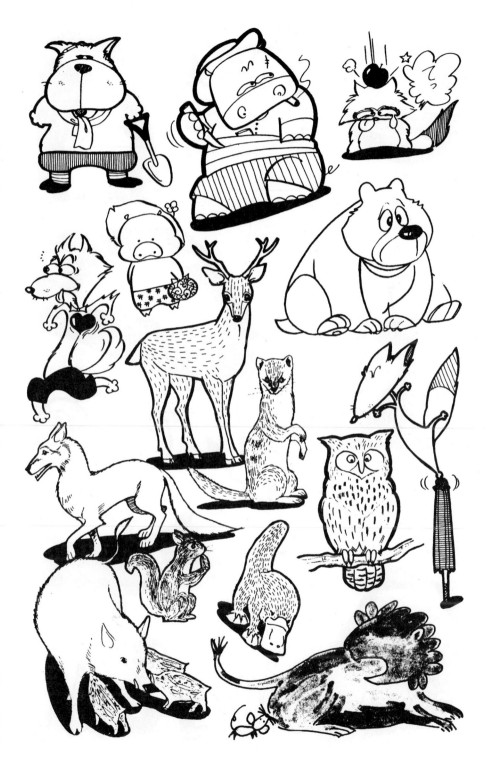

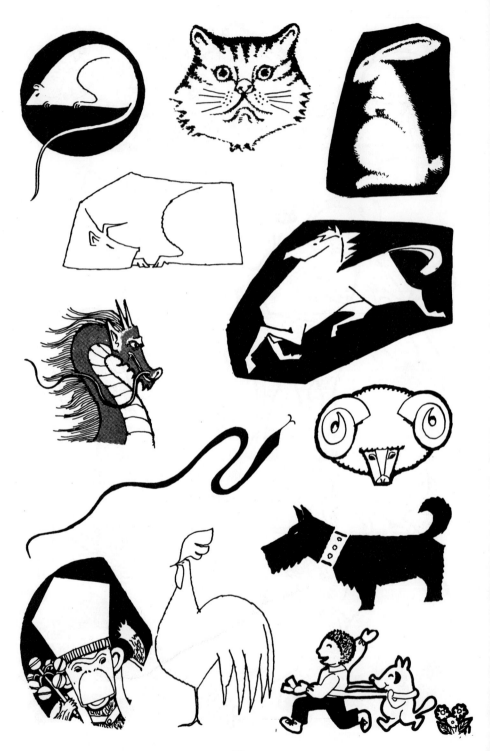

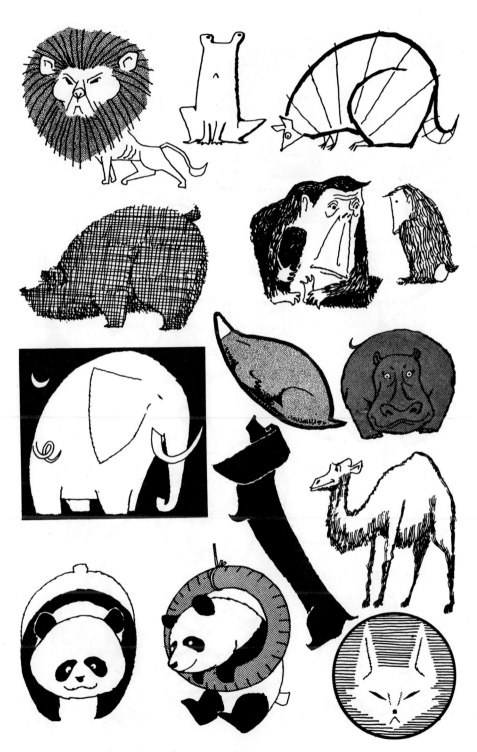

223

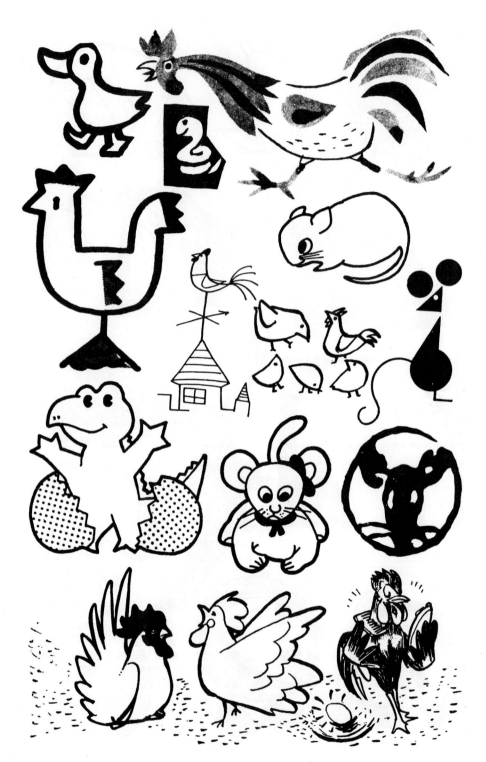

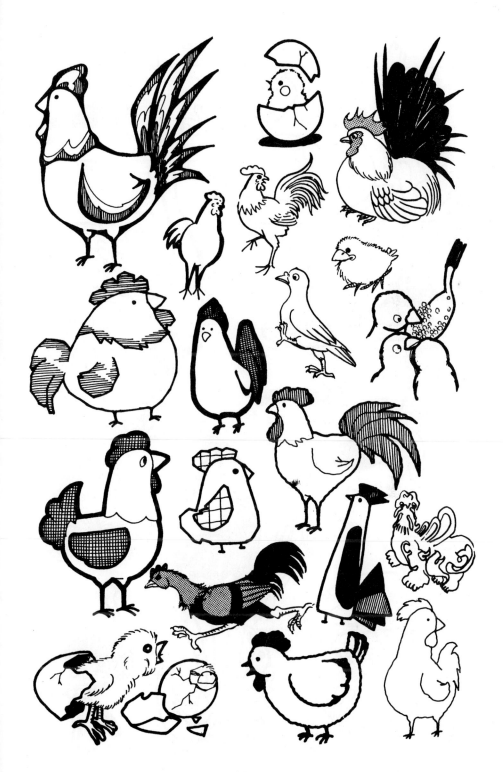

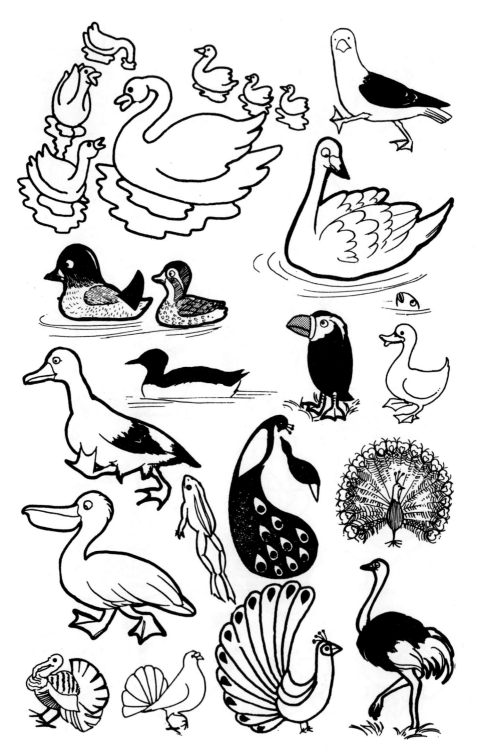

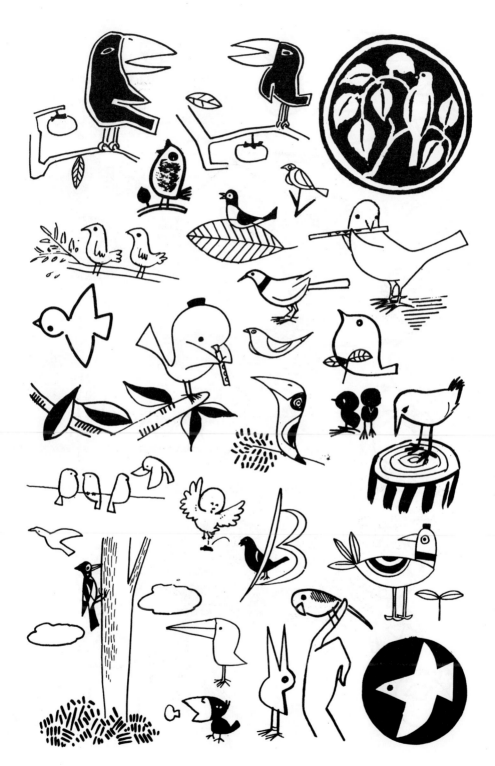

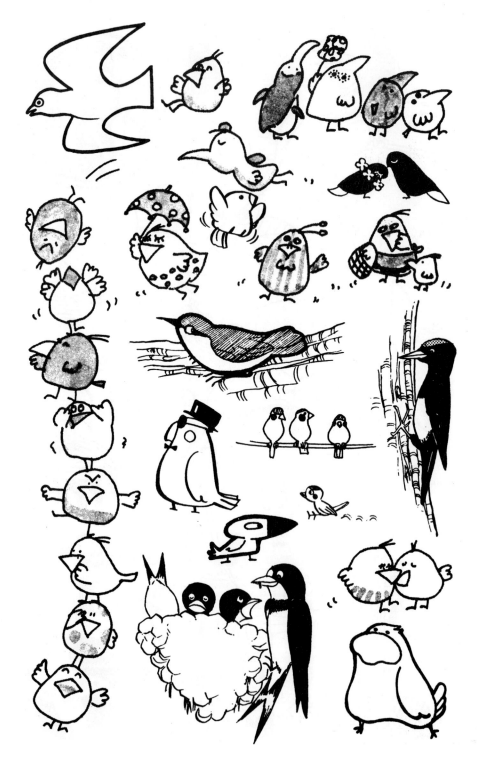

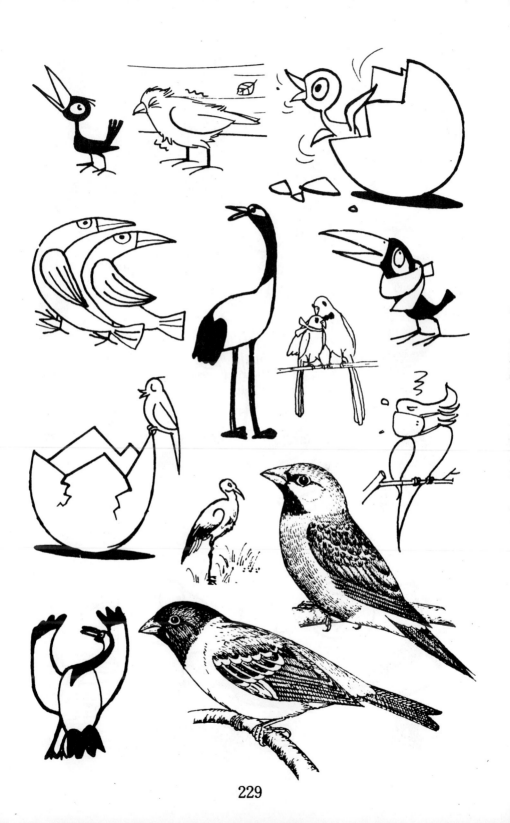

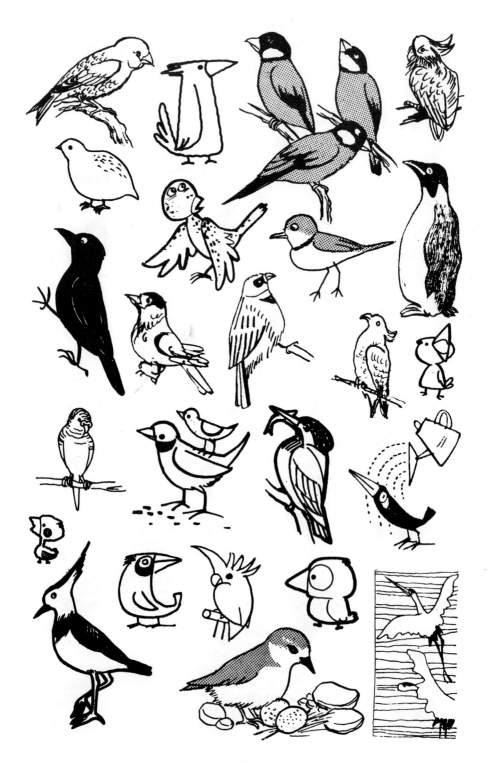

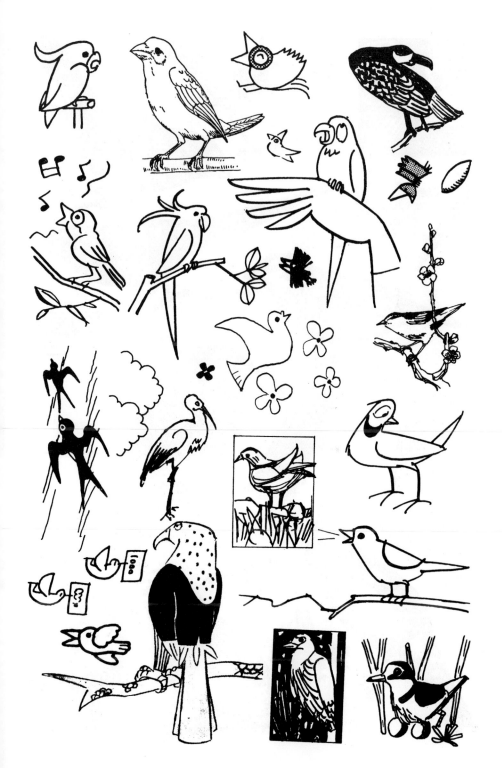

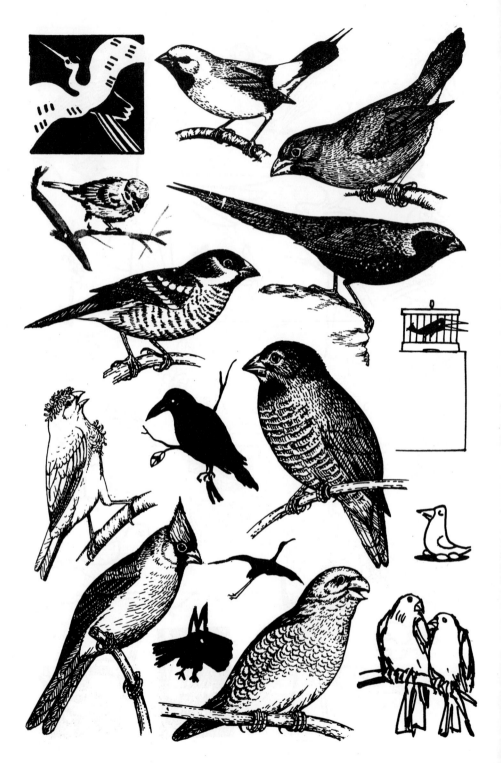

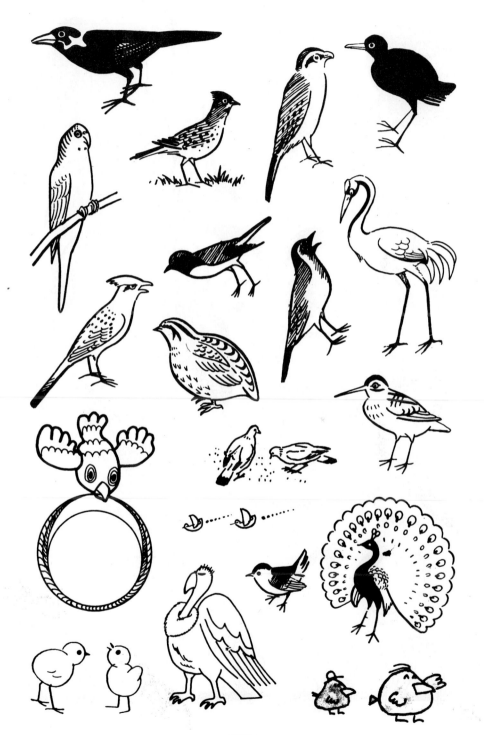

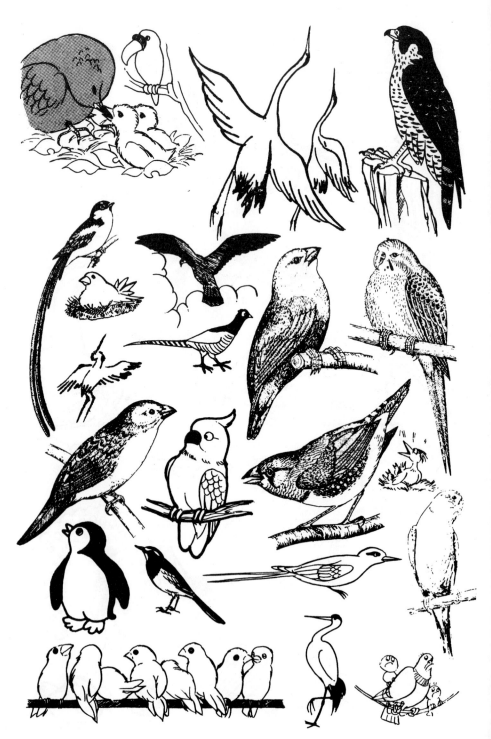

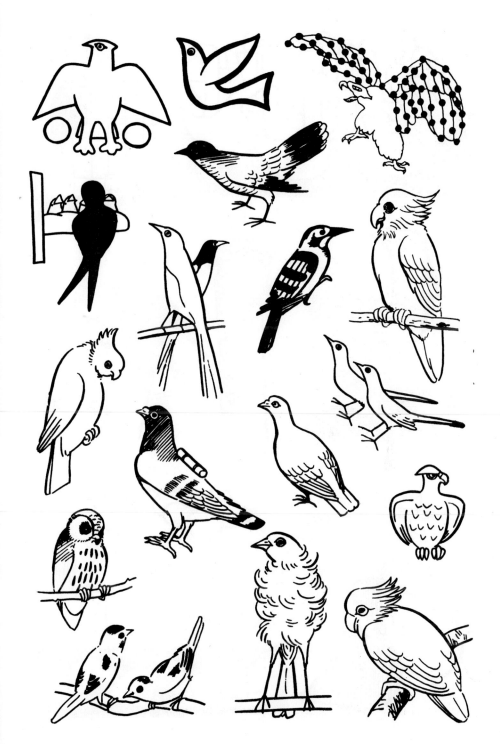

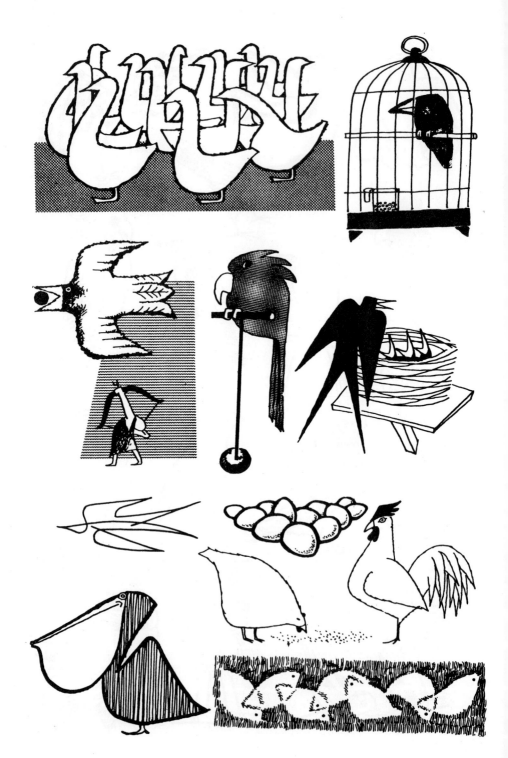

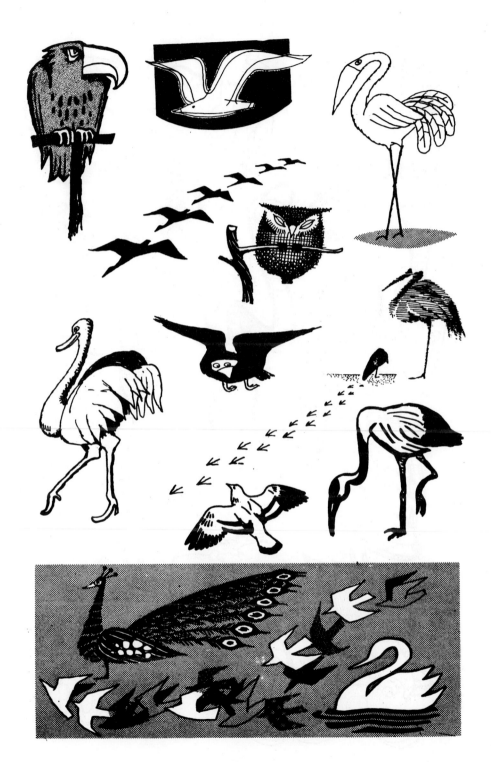

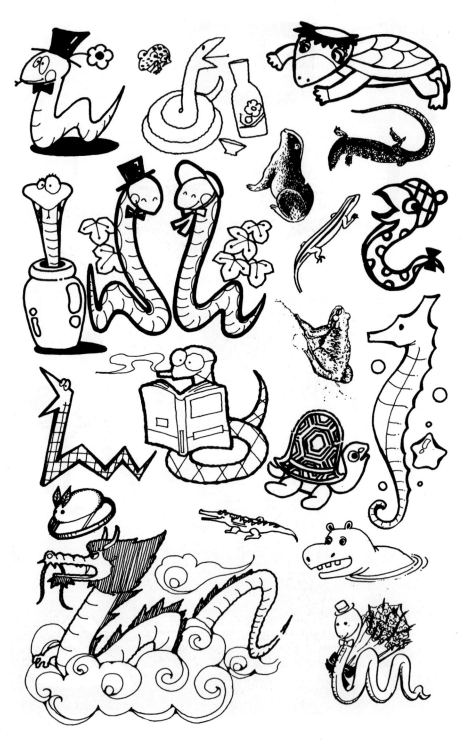

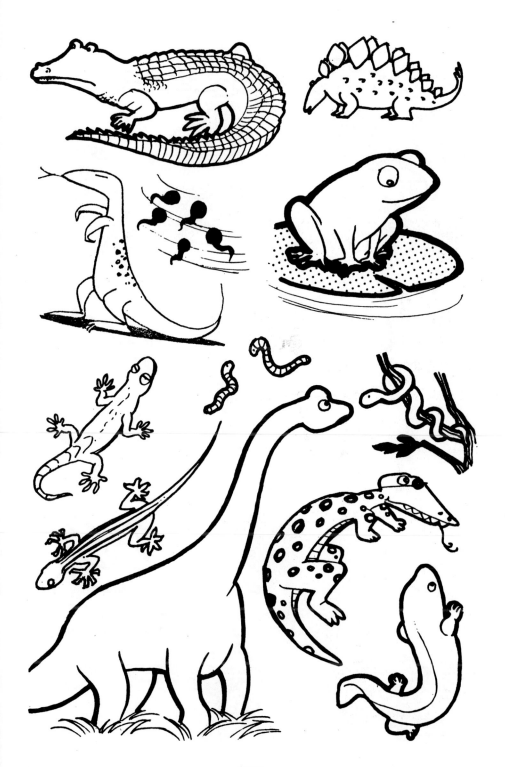

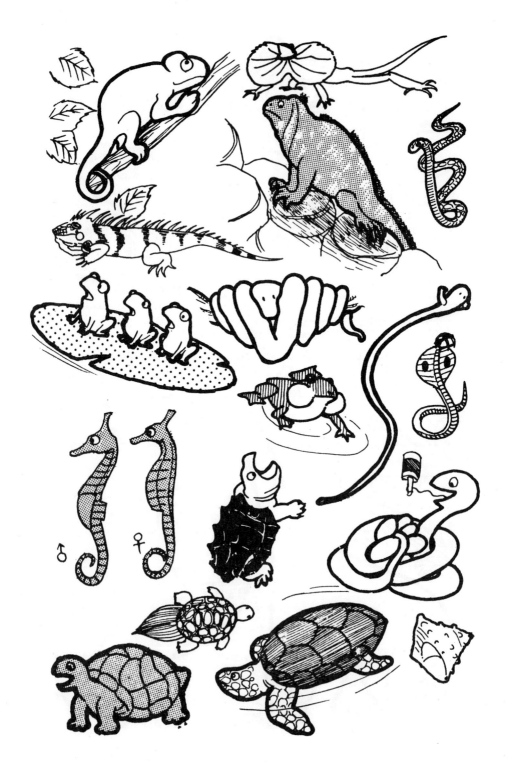

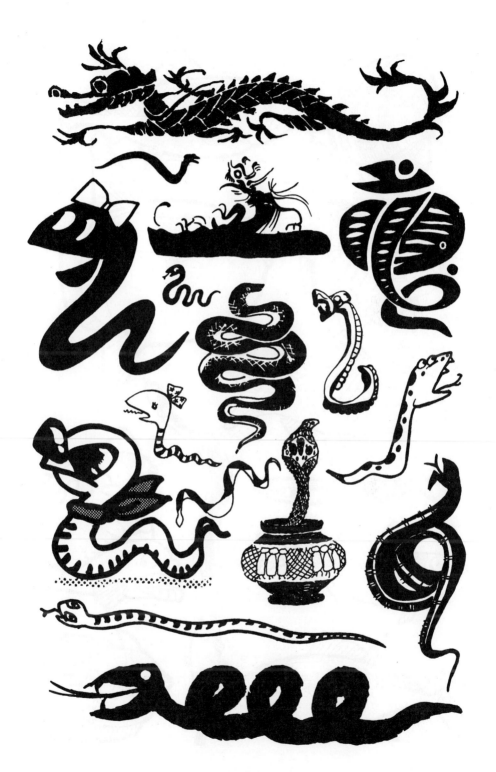

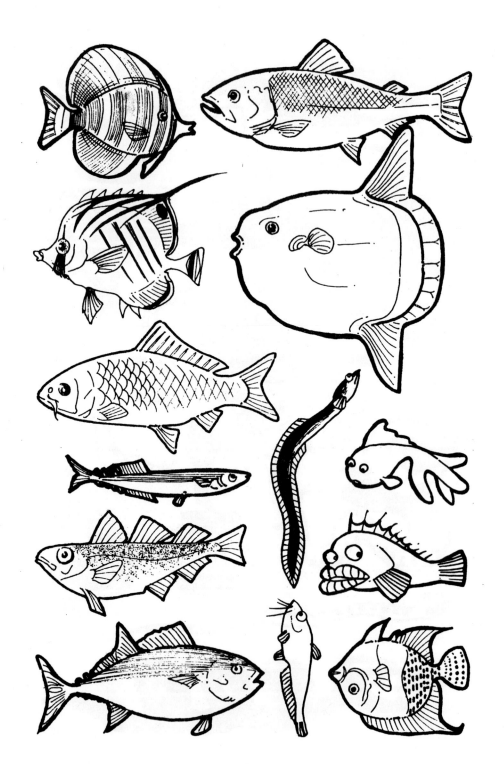

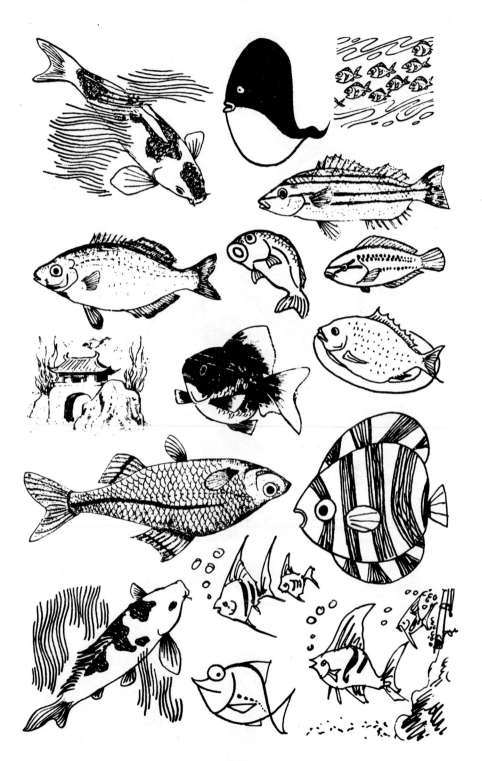

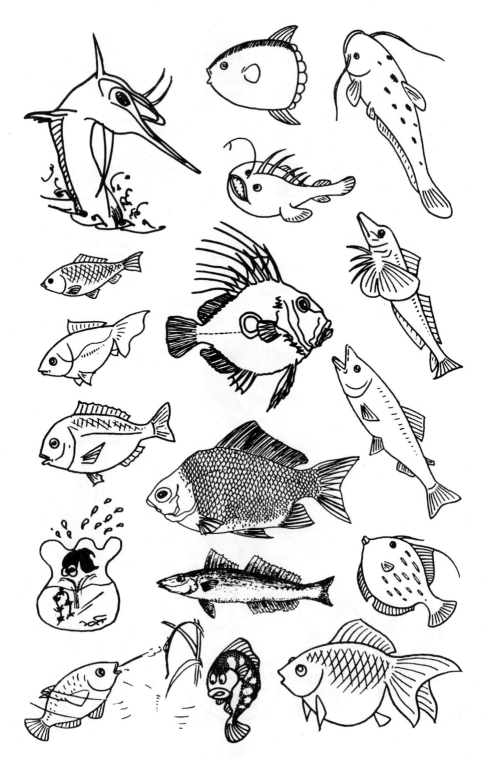

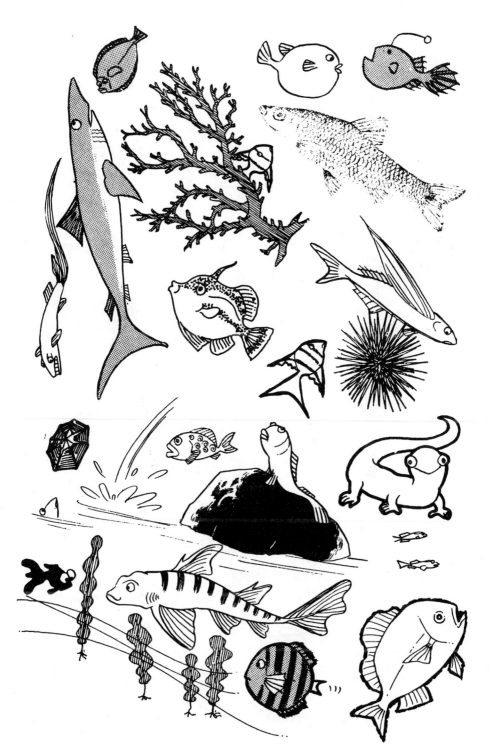

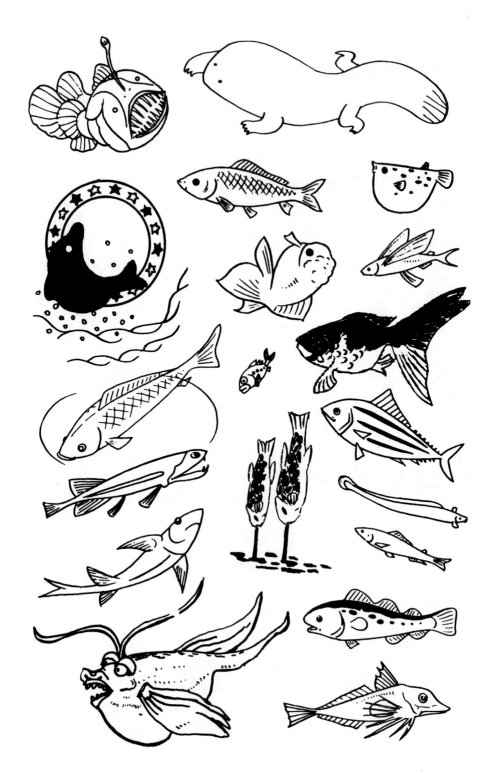

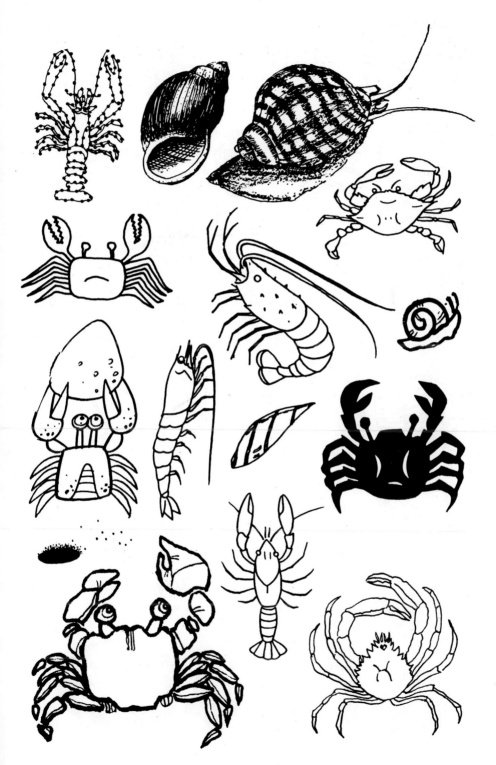

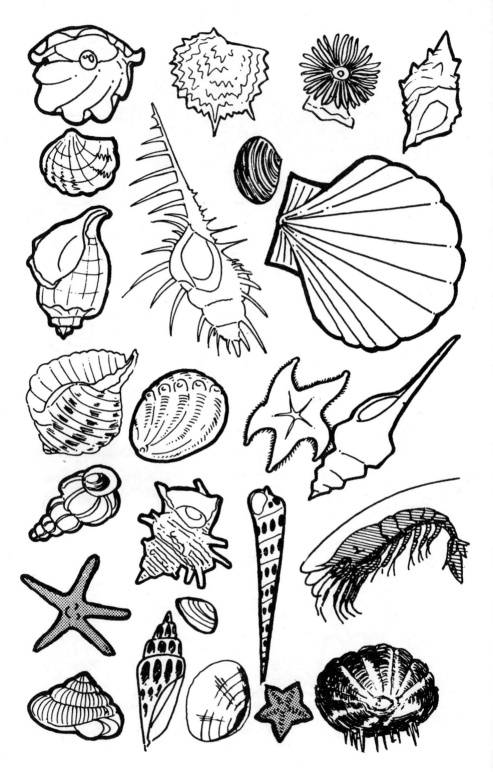

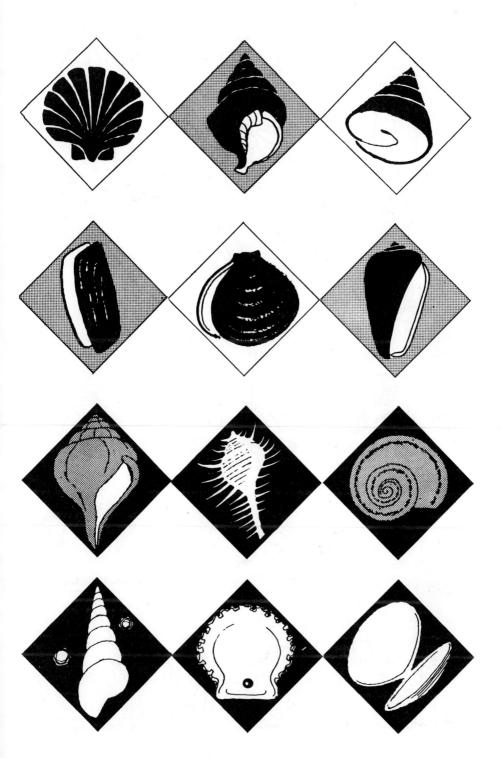

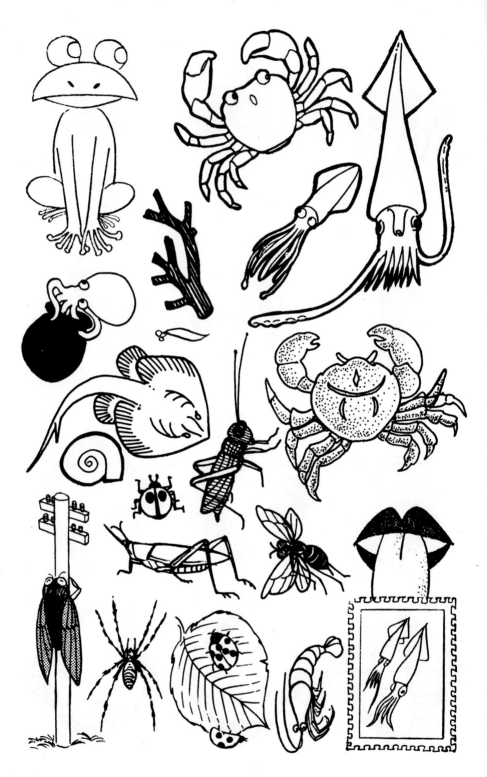

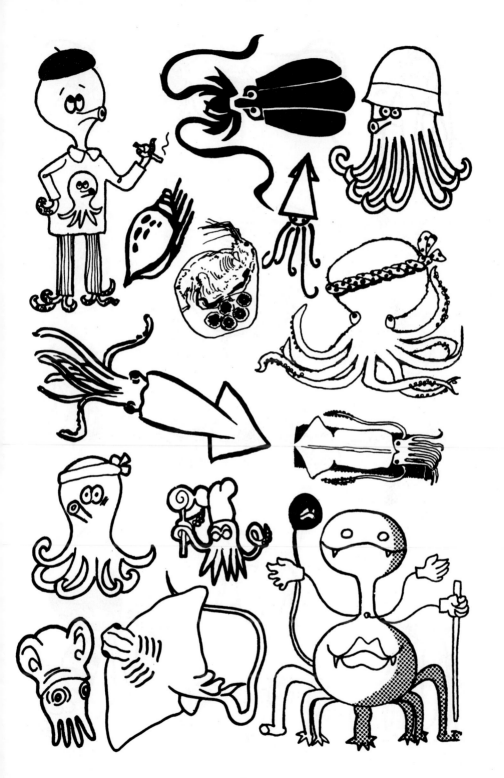

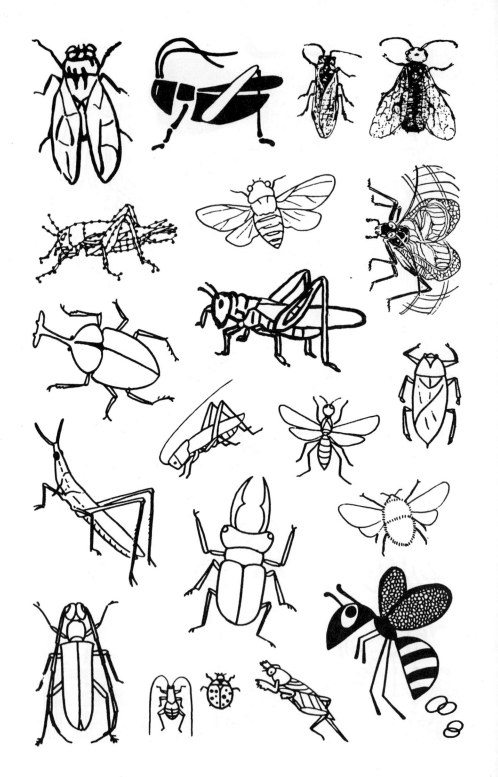

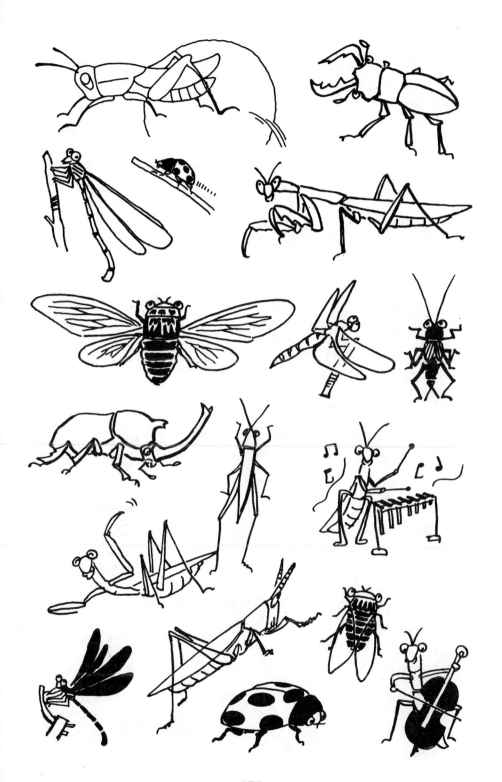

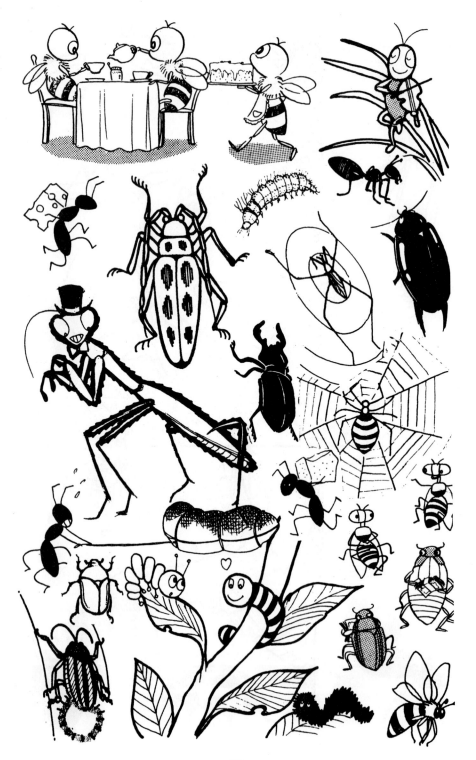

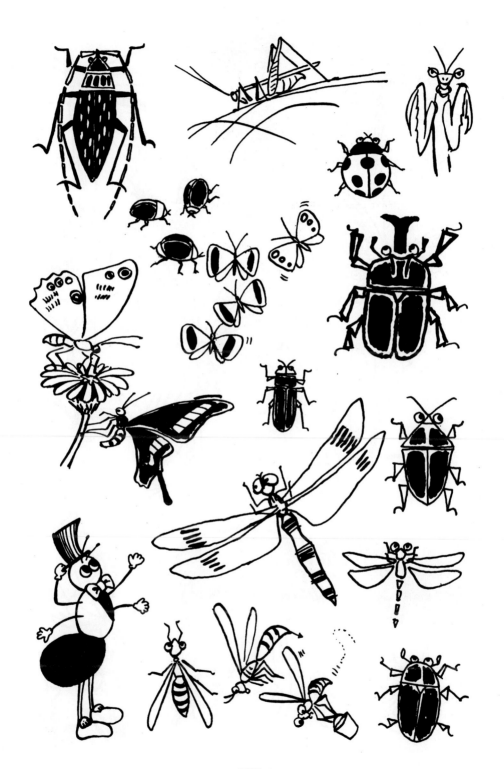

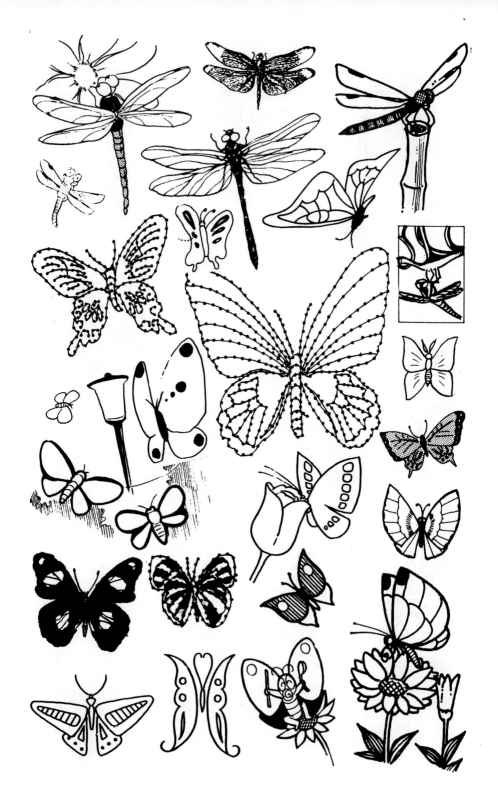

식물

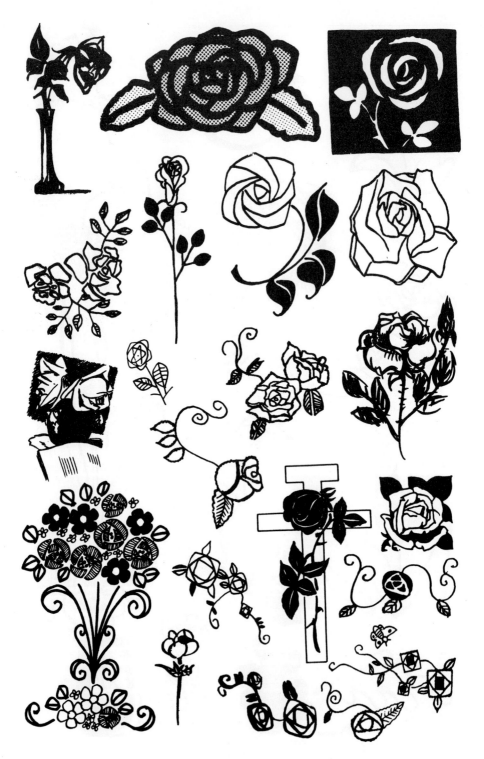

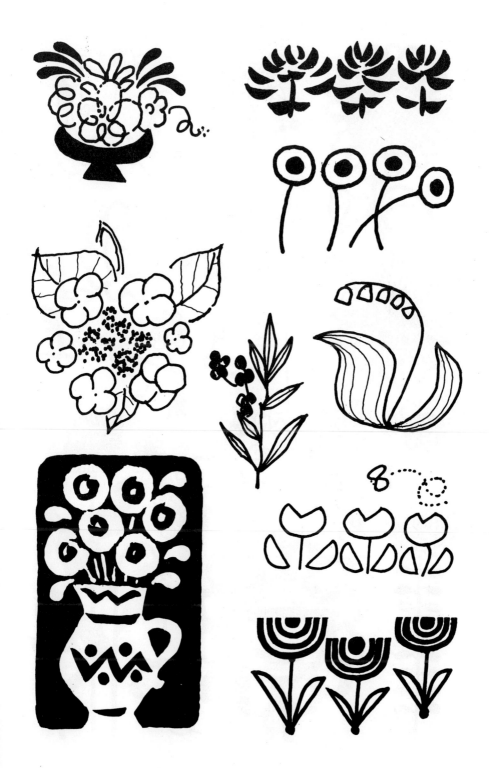

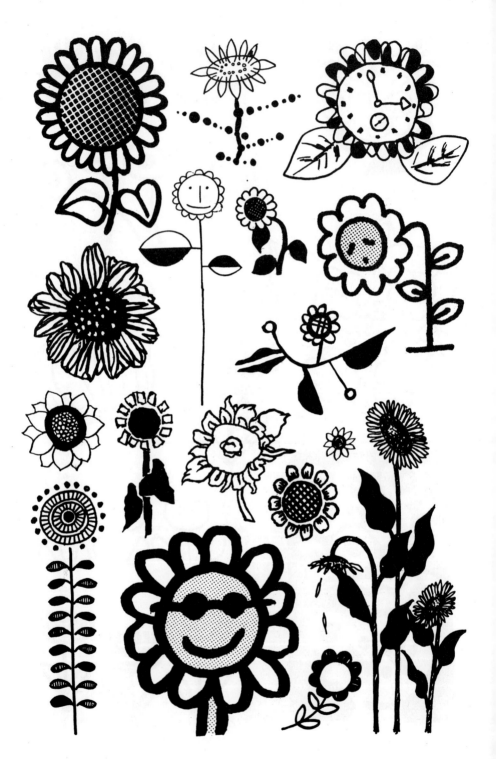

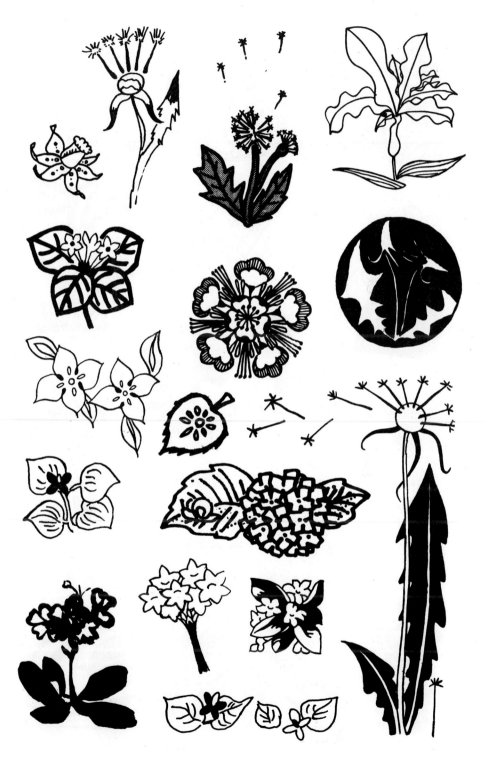

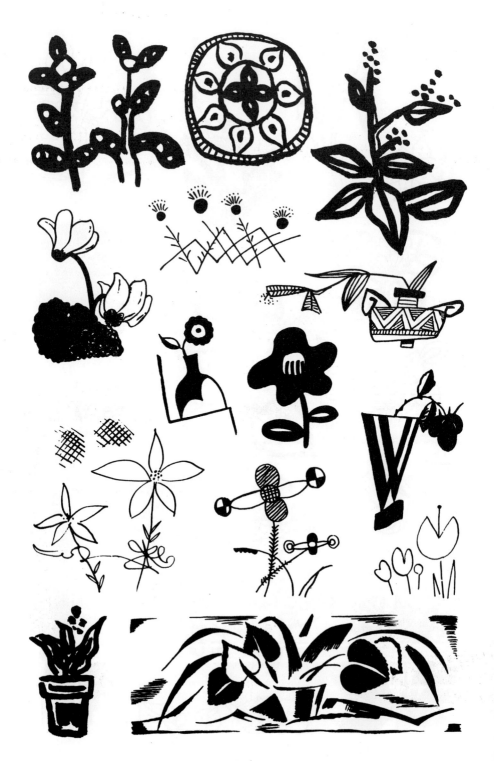

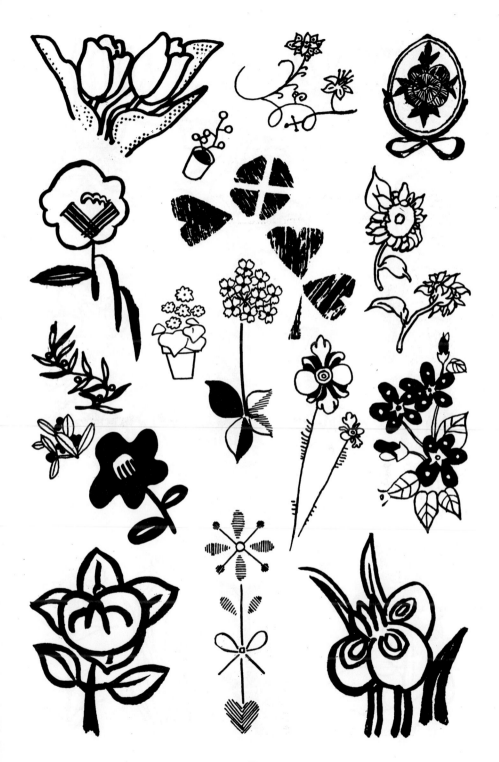

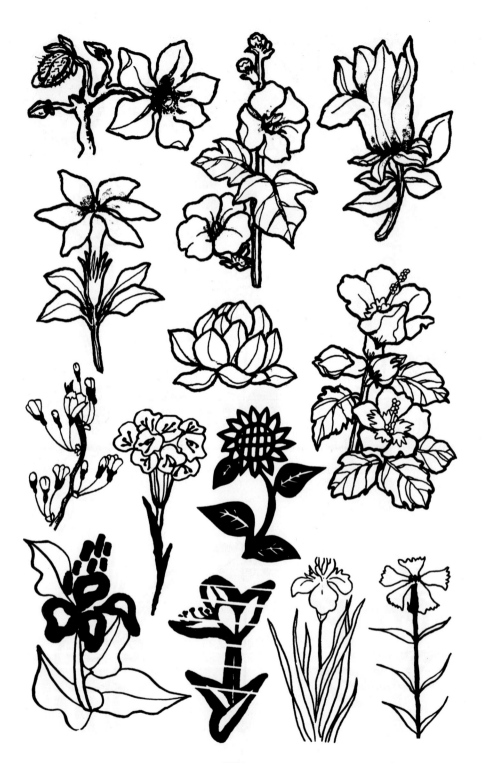

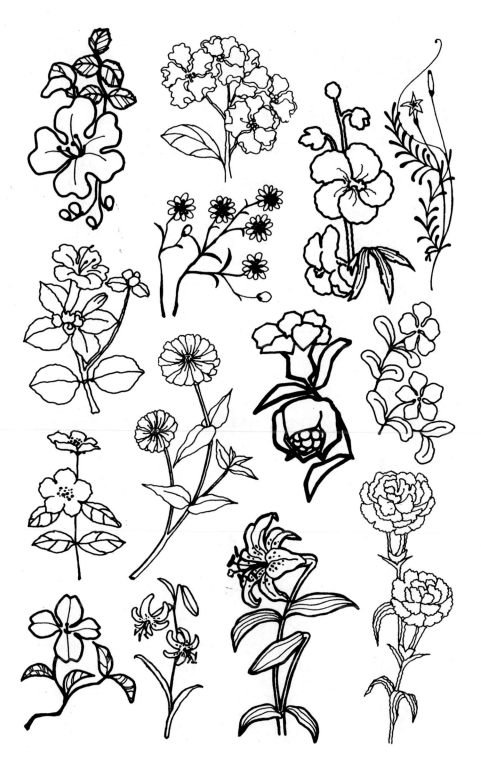

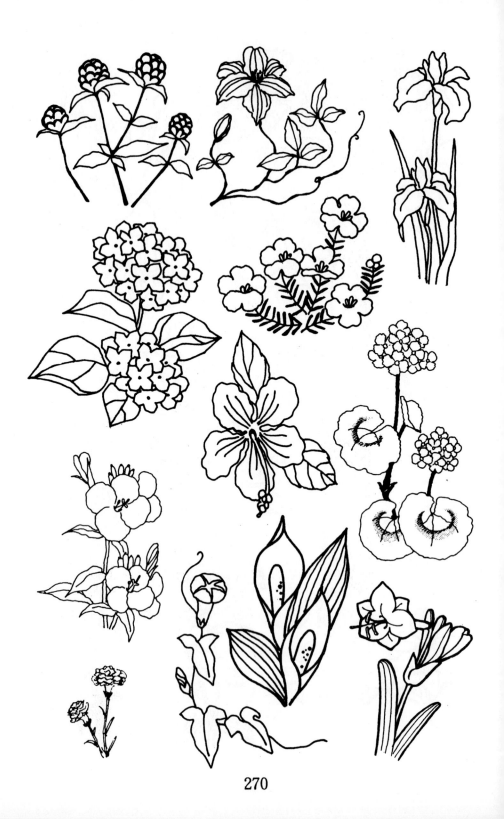

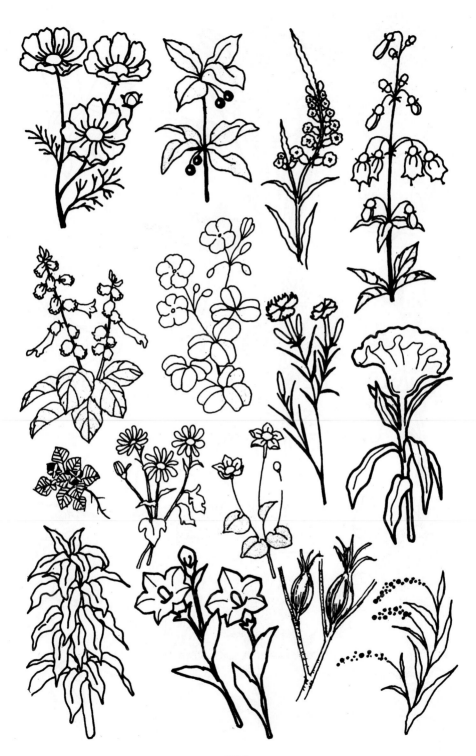

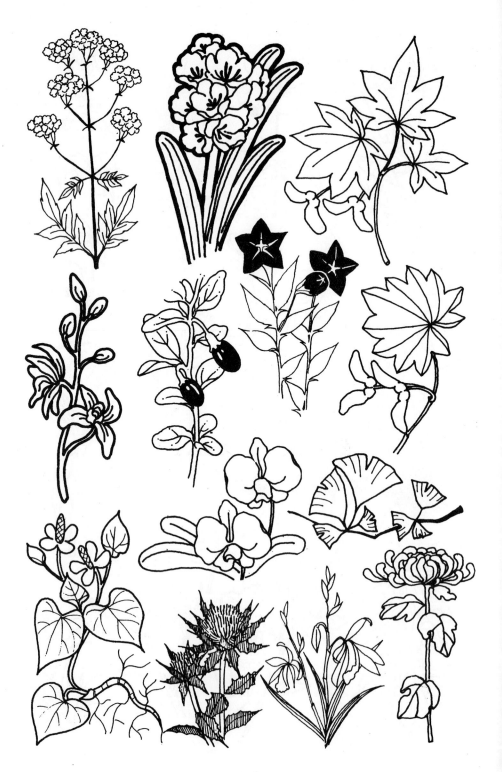

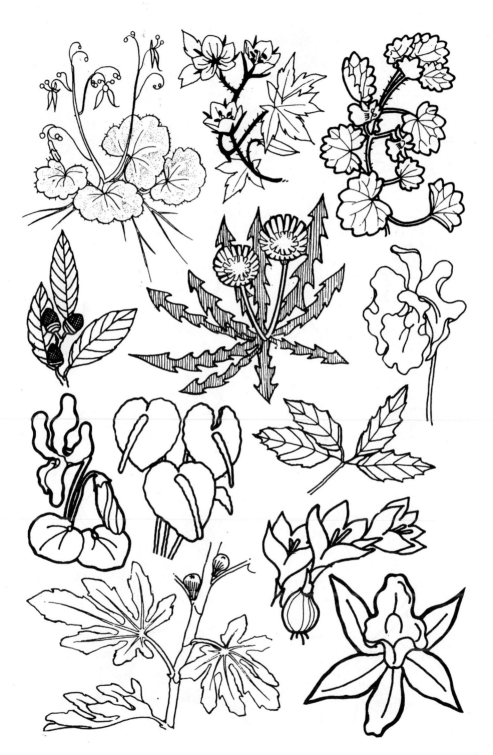

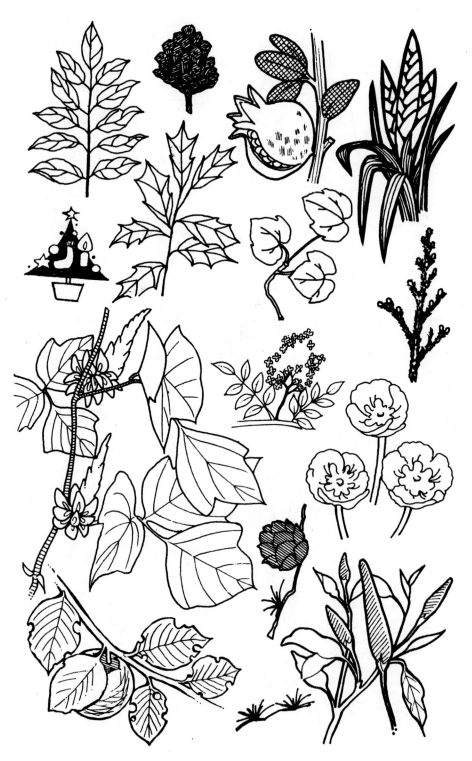

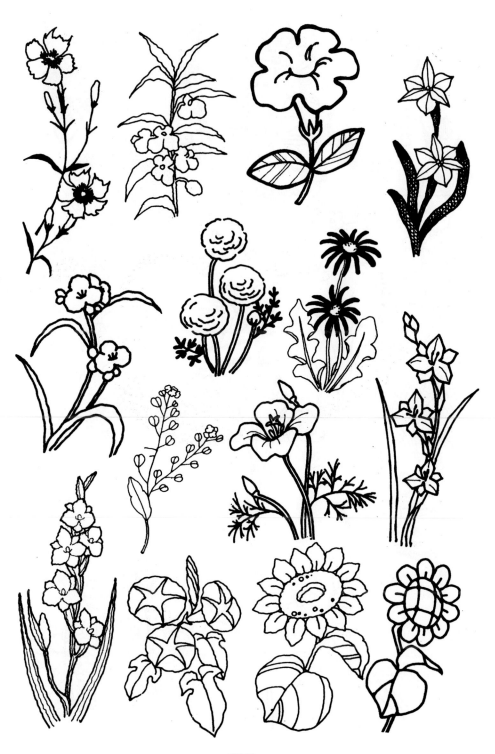

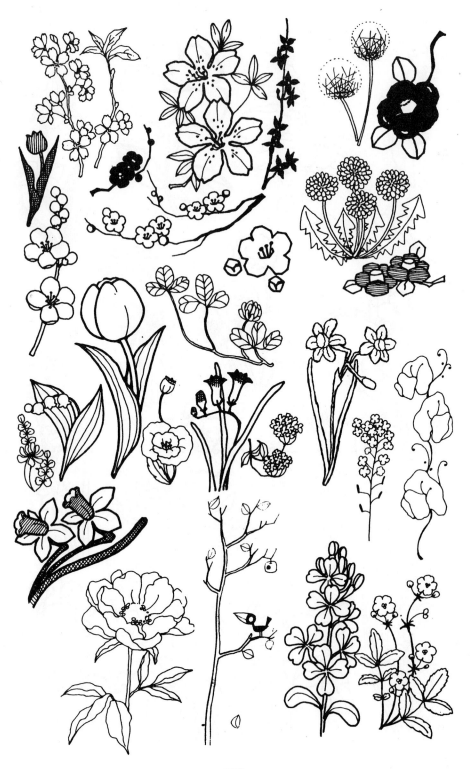

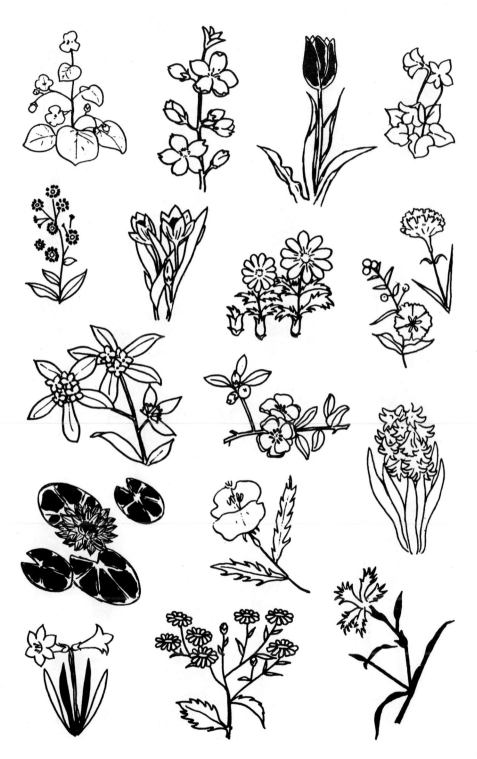

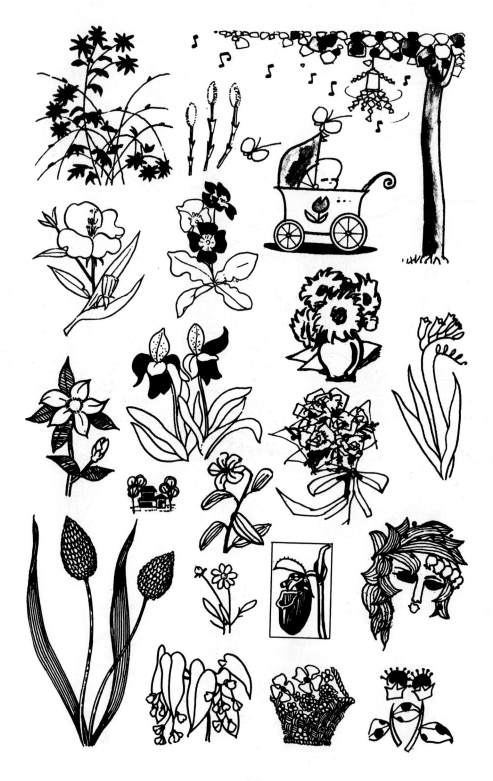

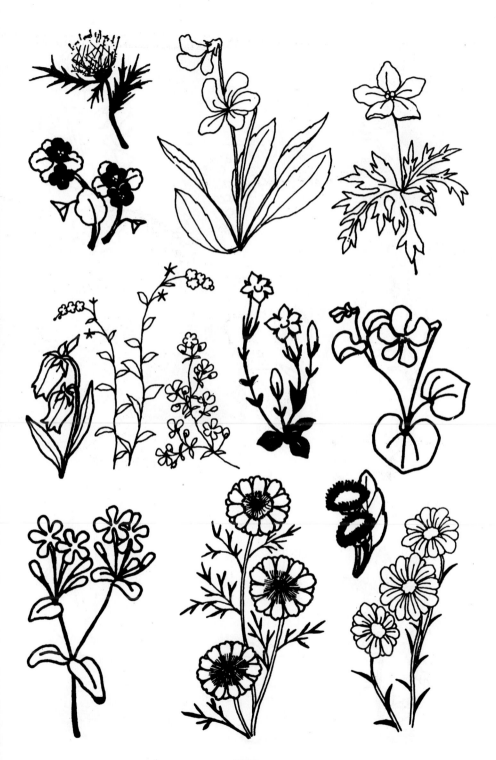

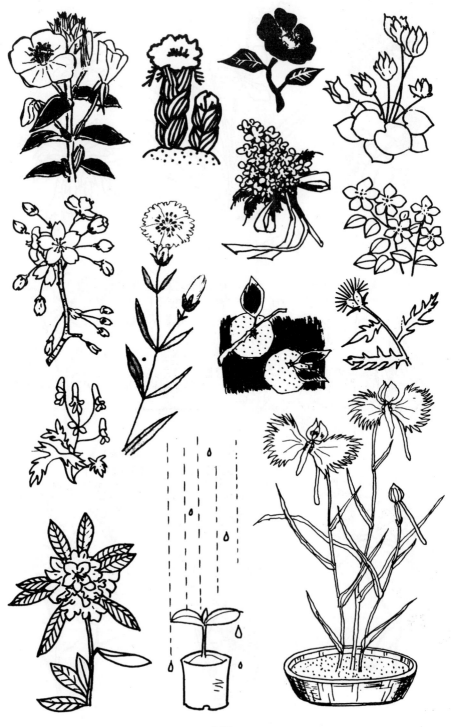

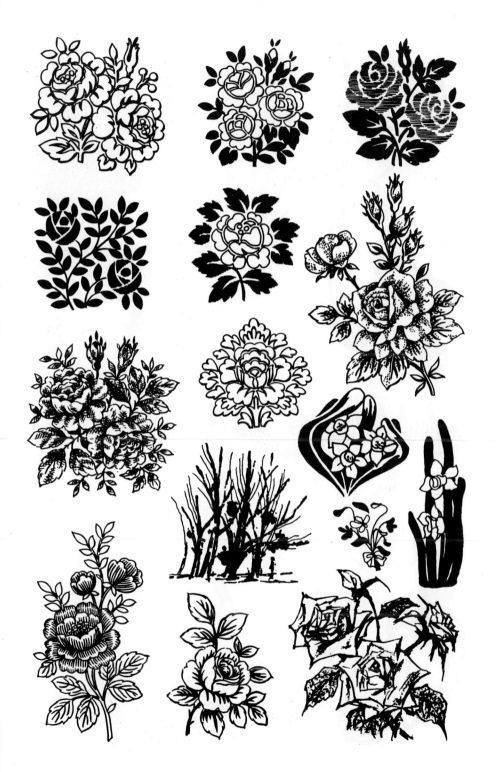

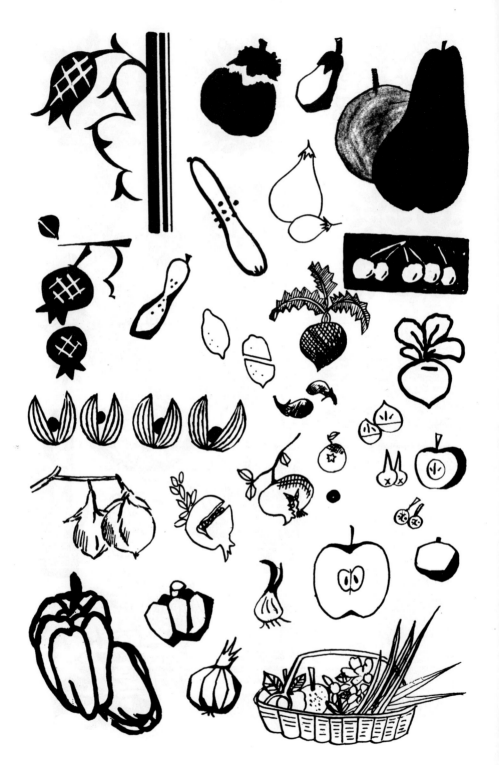

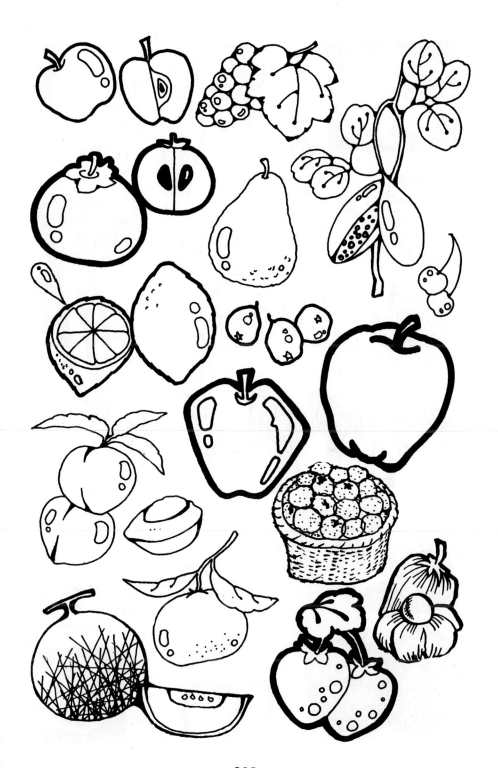

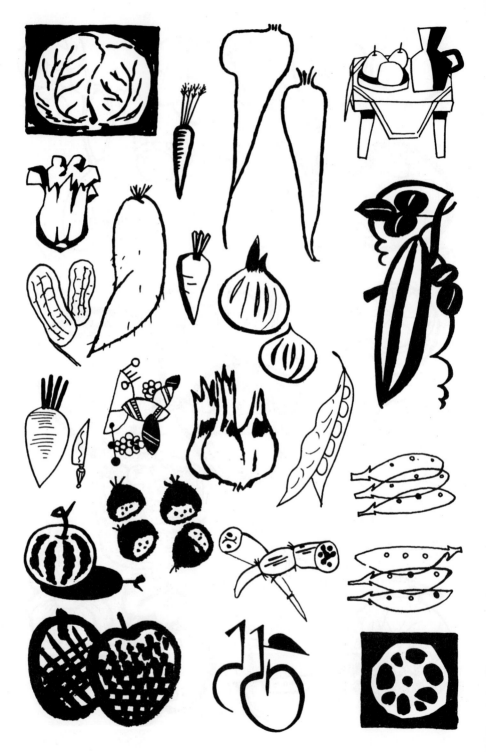

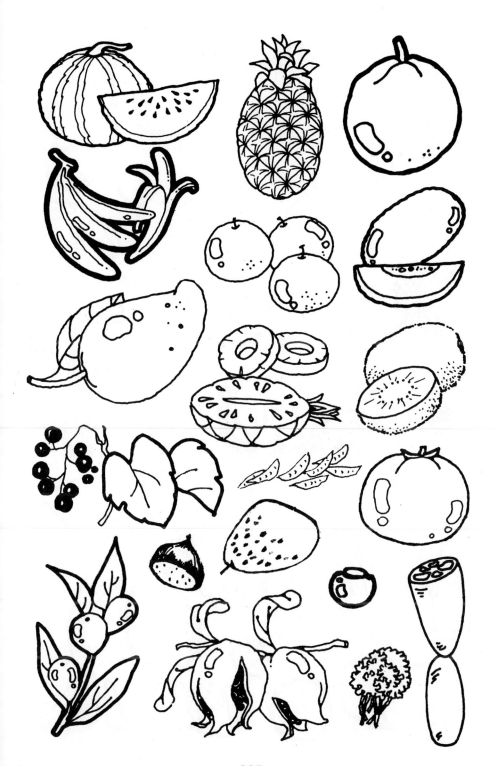

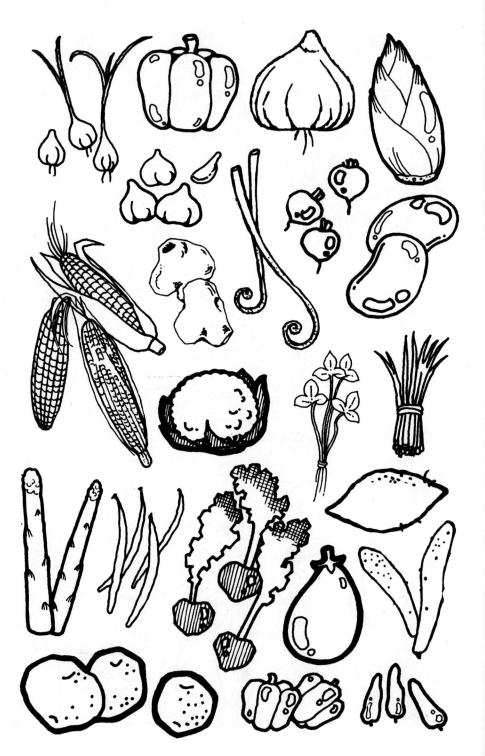

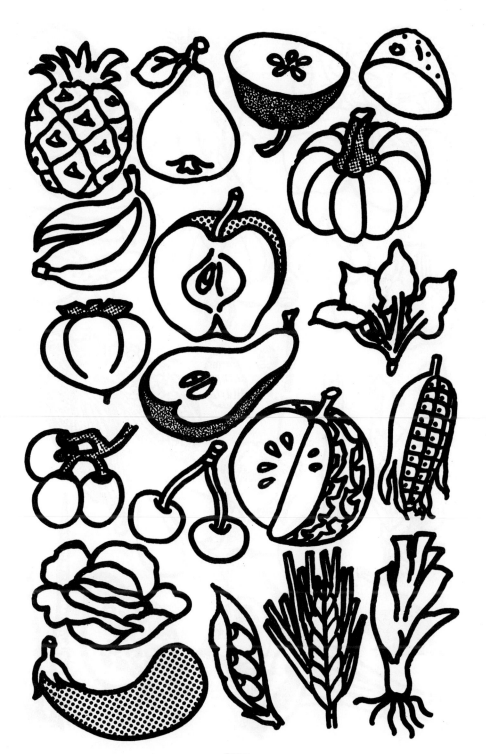

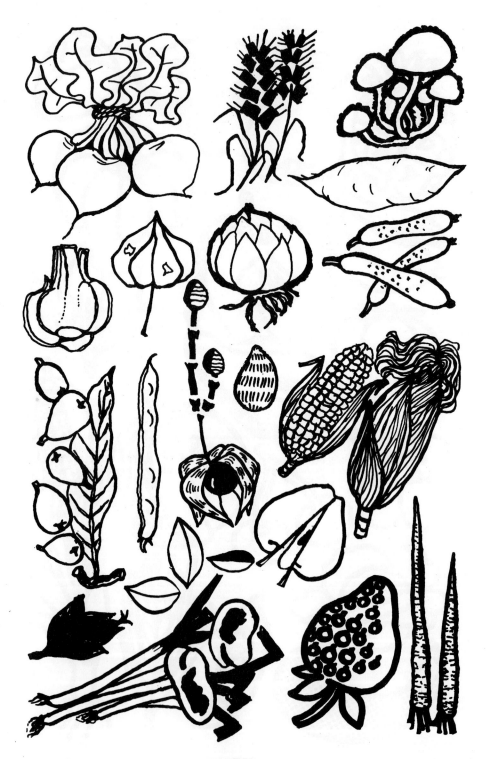

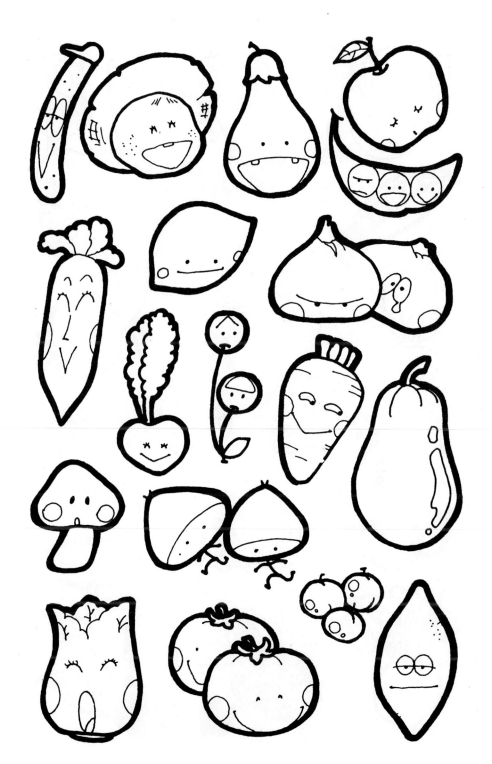

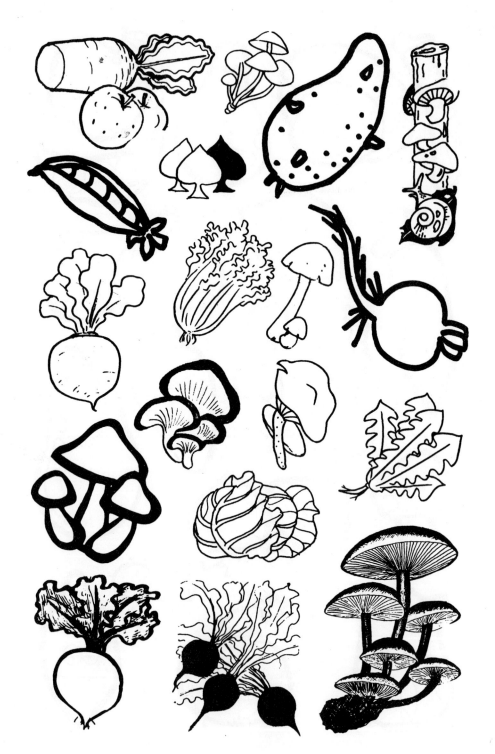

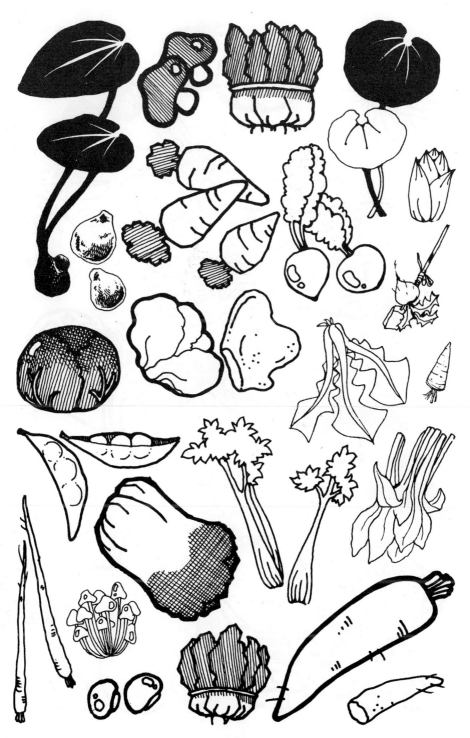

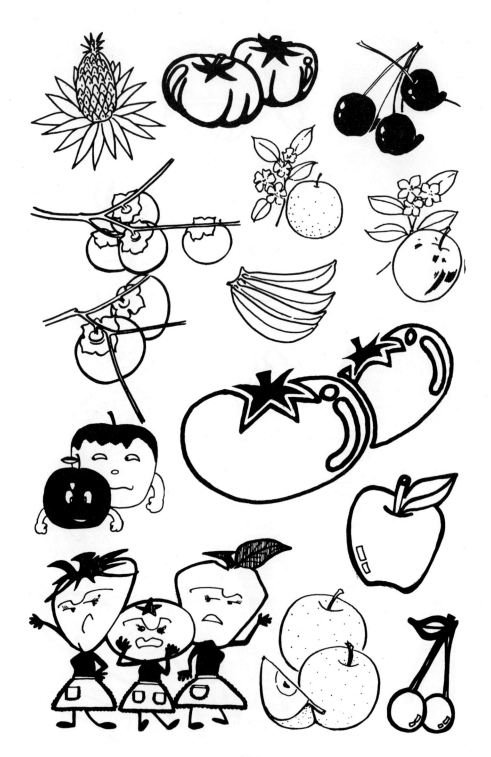

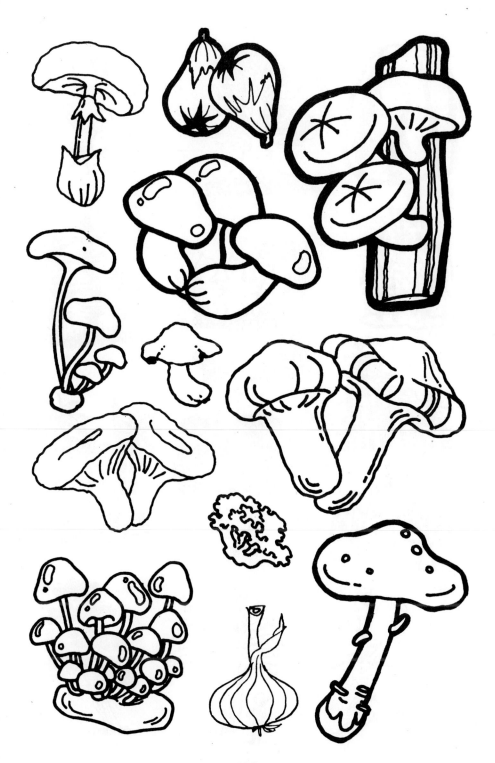

293

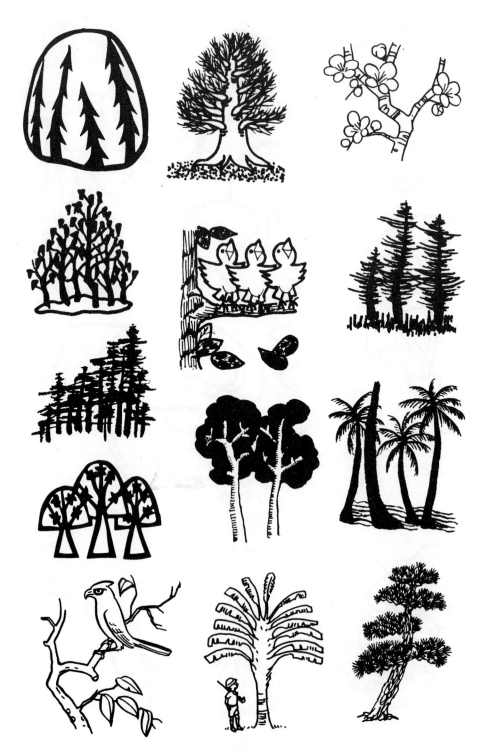

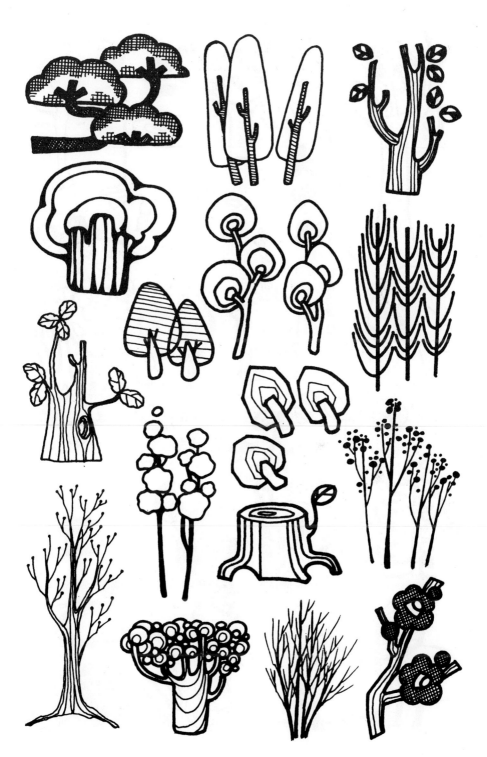

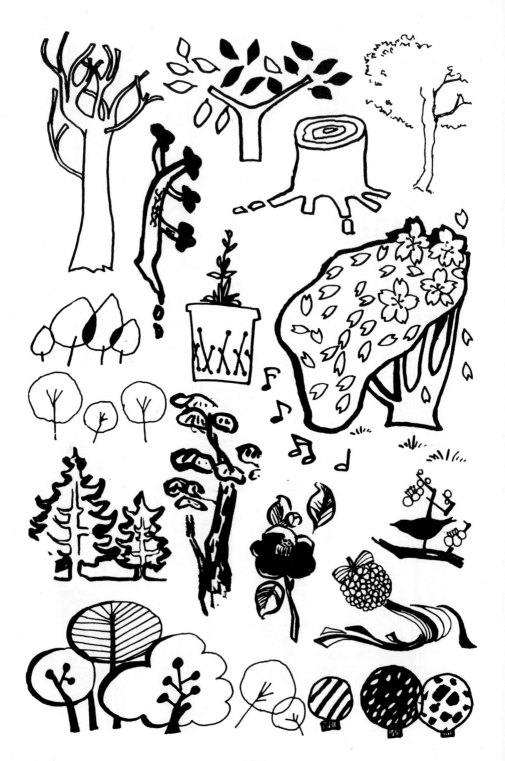

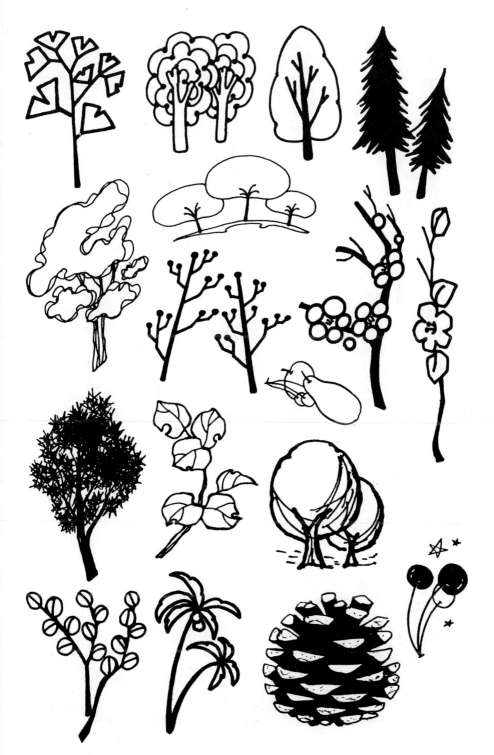

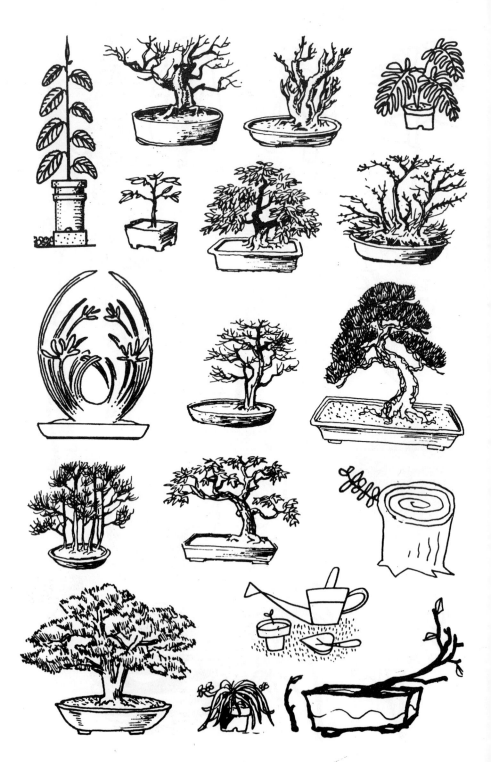

판권본사소유

약화 5,000컷 03
SKETCH 5,000 CUT
ILLUSTRATION 03

2009년 7월 7일 2판 인쇄
2019년 1월 16일 4쇄 발행

저자_미술도서연구회
발행인_손진하
발행처_ 도솝 오람
인쇄소_삼덕정판사

등록번호_8-20
등록일자_1976.4.15.

서울특별시 성북구 월곡로5길 34
#02797 TEL 941-5551~3
FAX 912-6007

값 : 11,000원

ISBN 978-89-7363-173-5
ISBN 978-89-7363-706-5 (set)